海峡两岸民间工艺口述史丛书

海峡两岸陶瓷艺术

口述史

李豫闽 \ 主编

黄忠杰 \ 著

海峡出版发行集团 THE STRAITS PUBLISHING & DISTRIBUTING GROUP | 福建教育出版社

图书在版编目（CIP）数据

海峡两岸陶瓷艺术口述史/黄忠杰著. 一福州：
福建教育出版社，2020.4
（海峡两岸民间工艺口述史丛书/李豫闽主编）
ISBN 978-7-5334-8486-6

Ⅰ.①海… Ⅱ.①黄… Ⅲ.①海峡两岸－陶瓷艺术－
工艺美术史 Ⅳ.①J527

中国版本图书馆 CIP 数据核字（2019）第 138728 号

海峡两岸民间工艺口述史丛书
李豫闽　主编
Haixia Liang'an Taoci Yishu Koushushi

海峡两岸陶瓷艺术口述史
黄忠杰　著

出版发行 福建教育出版社
（福州市梦山路 27 号　邮编：350025　网址：www.fep.com.cn
编辑部电话：0591－83726971
发行部电话：0591－83721876　87115073　010－62027445）
出 版 人 江金辉
印　　刷 福州华彩印务有限公司
（福州市福兴投资区后屿路 6 号　邮编：350014）
开　　本 787 毫米×1092 毫米　1/12
印　　张 17.5
字　　数 295 千字
插　　页 2
版　　次 2020 年 4 月第 1 版　2020 年 4 月第 1 次印刷
书　　号 ISBN 978-7-5334-8486-6
定　　价 199.00 元

如发现本书印装质量问题，请向本社出版科（电话：0591－83726019）调换。

总　序

为何要用口述历史的方式做民间工艺研究？

在文字出现之前，口述和记忆是人类文化传播的途径。游吟诗人与部落祭司可能是最早的历史学家，他们通过鲜活的语言与生动的叙述，将记忆、思想与意志诚恳地传递给下一代。渐渐地，人类又发明了图画、音乐与戏剧，但当它们尚在雏形之时，其他一切的交流媒介都仅仅作为口头语言的辅助工具——为了更好地讲述，也为了更好地聆听。

文字比语言更系统，更易于辨识，也更便于理解。文字系统的逐渐成形促使人们放弃了口头传授，口头语言成为了可视文字的辅助，开始被冷落。然而，口述在人类的文明中从未消逝，它们只是借用了其他媒介的外壳，悄然发生作用。它们演化成了宗教仪式与节庆祭典，化身为民间歌谣与方言戏剧，甚至是工匠授徒时的秘传心诀，以及祖母说给儿孙听的睡前故事。

18世纪至19世纪的欧洲，殖民活动盛行，社会科学迅速发展，学者们在面对完全陌生的文明时，重新认识到口述历史的重要性。由此，口述历史重新回到主流学术界的视野中，但仅仅作为人类学和社会学等学科的辅助研究方法，仍处于比较次要的地位。

20世纪初，欧洲史学界掀起了一股"新史学"风潮，反对政治、哲学和意识形态对历史研究的干扰，提倡从人的角度理解历史。在这样的大背景下，口述史研究迅速地流行开来，在美国和欧洲形成了两种不同的研究模式：以哥伦比亚大学与加州大学伯克利分校为学术核心的美国口述史项目，大多倾向"自上而下"的研究模式，从社会精英的个人经历着手，以小见大；英国则以"自下而上"的方式审视历史，扎根于本土文化与人文传统，力求摆脱"官方叙事"的主观影响。

长久以来，口述史处在一种较为尴尬的处境：不可或缺，却又不受重视。传统史学家认为，口头语言相较于书面文字与历史文物，具有随意性、主观性和不确定性等特点，进行信息传递时容易出现遗漏和曲解，因此口述史的材料长期被排除在正式史料之外。

随着时间的推移，口述史的诸多"先天缺陷"在"二战"后主流史学的转向过程中，逐步演化为"后天优势"。在传统史学宏大史观的作用下，个人视角与情感表达往往被忽略，志怪传说与稗官野史在保守派学者眼中不足为信，而这些宝贵的历史资源，正是民族与国家生命力之所在：脑海中的私人记忆，不会为暴政强权所篡改；工匠师徒间的口传心授，在一代又一代的传承与实践中历久弥新；目击者与亲历者的现身说法，常常比一切文字资料更具有说服力。

口述史最适于研究的对象有三：一是重大历史事件的个人视角；二是私密性较强的领域与行业；三是个人经历与历史进程之间的交融与影响。当我们将以上三点作为标准衡量我们的研究对象——海峡两岸民间工艺美术时，就能发现口述史作为方法论的重要意义。

首先，以口述史的方式来研究民间工艺，必然凸显其民间性，即"自下而上"的视角。本质上说，是将历史研究关注的对象从精英阶层转为普通人民大众；确切地说，是关注一批既普通又特别的人群——一批掌握家族式技艺传承或由师徒私授培养出的身怀绝技之人，把他们的愿望、情感和心态等精神交往活动当作口述历史的主题，使这些人的经历、行为和记忆有了进入历史的机会，并因此成为历史的一部分。甚至它能帮助那些从未拥有过特权的人，尤其是老年手工艺从业者，逐渐地获得关注、尊严和自信。由此，口述史成为一座桥梁，让大众了解民间工艺，也让处于社会边缘的匠师回到主流视野。

其次，由于技艺传承的私密性和家族式内部传衍等特点，民间工艺的口述史往往反映出匠师个人的主观视角，即"个人性"的特质。而记录由个人亲述的生活、工作和经验，重视从个人的角度来体现历史事件，则如亲历某一工程的承揽、施工、验收、分红等。尤其是访谈一些有丰富实践经验的年长匠师时，他们谈到某一个构思或题材的出现过程，常常会钩沉出一段历史，透过一个事件、一场风波，就能看出社会转型期的价值观变革，甚至工业技术和审美趣味上的改变。一个亲历者讲述对重大事件的私人记忆，由此发掘出更多被忽略的史料——有可能是最真实、最生动的史料，这便是对主流历史观的补充、修正或改写。

民间艺人朴实无华的语言，最能直接表达出他们的审美趣味和价值追求。漳浦百岁剪纸花姆林桃，一辈子命运坎坷。她三岁到夫家当童养媳，十三岁与丈夫成亲，新婚第二天丈夫出海不归，她守了一辈子寡。可问她是否觉得自己一生不幸时，她说："我总不能天天哭给大家看，剪纸可以让我不去想那些凄惨和苦痛。"有学生拿着当地其他花姆十分细腻的剪纸作品给她看，她先是客气地夸赞几句，接着又说道："细致显得杂，粗犷的比较大方！"这就是林桃的美学思想。林桃多次谈到，她所剪的动物形象，如猪、牛、羊，都是她早年熟悉但后来不再接触的，是凭借记忆剪出形态的，而猴子、大象、乌龟等她没见过的动物，则是凭想象，以剪纸表现出想象的"真实"。

最后，口述史让社会记忆成为可能。纯粹的历史学研究，提出要对历史进行多层次、多方面的综合考察，力图从整体上去把握它，这仅凭借传统式的文献和治史的方法很难做到，口述史却有其得天独厚的优势。例如，采访海峡两岸非物质文化遗产代表性传承人，通过他们的口述，往往能够获得许多在官修典籍、方志、艺文志中难以寻见的珍贵材料，诸如家族的移民史、亲属与家族内部关系、技艺传承谱系、个人生命史，抑或是行业内部运作机制与生产方式等。这些珍贵资料，可以对主流的宏大叙事史学研究提供必不可少的史料补充。

从某种意义上说，民间工艺口述史的采集，还具有抢救性研究与保护的性质。因为许多门类工艺属于稀缺资源，传承不易，往往代表性传承人去世，该项技艺就消失了，所谓"人绝艺亡"正是这个道理。2002年，我与助手赴厦门市思

明区采访陈郑煊老人，当时他已九十多岁高龄。几年后，陈老去世，福建再无皮（纸）影戏传承人。2003年，我采访了东山县铜陵镇剪瓷雕传承人孙齐家，他是东山关帝庙山川殿剪瓷雕制作者（关帝庙1982年大修时，他与林少丹对场剪粘）。两年后，孙先生去世，该技艺家族中仅有其子传承。2003年至2005年，福建师范大学美术学院师生数次采访泉州提线木偶表演艺术家黄奕缺，后来黄奕缺与海峡对岸的布袋戏大家黄海岱同年先后仙逝，成为海峡两岸民间艺术界的一大憾事。

福建文化是中原汉文化南迁的一个分支，是中华文化的重要组成部分。历史上，漳、泉不少汉人移居台湾，并将传统工艺的种类、样式带到台湾。随着汉人社会逐步形成，匠师因业务繁多而定居台湾，成为闽地传统民间工艺传入台湾的第一代传人。历经几代传承，这些工艺种类的技艺和行规被继承下来。我们欣喜地看到，鹿港小木花匠团锦森兴木雕行会每年仍在过会（行业庆典），这个清代中期传入台湾的专门从事建筑装饰和佛像雕刻的行会仍在传承。由早期的行业自救演化为行业自律的习俗，正是对文化传统的尊崇和坚守。

清代以降，在台湾开佛具店的以福州人居多；木雕流派众多，单就闽南便分为永春、泉州、同安、漳州等不同地域班组；剪瓷雕、交趾陶认平和人叶王为祖，又有同安潮汕人从业；金银饰品打造既有福州人，亦有闽南人、潮汕人；织绣业则以福州人居多。可以说，海峡两岸民间工艺的传承与发展，充分说明了闽台同根同源，同属于中华文化的重要组成部分，福建是台湾民间工艺的原乡，台湾是福建民间工艺

的传播地。我们还应该认识到，中原文化传至福建，极大地推动了当地的生产和建设，在漫长的融合发展过程中，逐渐产生了文化在地性的特征。同样，福建民间工艺传播到台湾，有其明确的特点，但亦演变出个性化的特征，题材、内容、手法上均有所变化。尤其新近二十年，台湾在文化创意产业发展浪潮的推动下，有了许多民间工艺的创造，并在"深耕在地文化"方面进行了许多有意义的实践，使得当地百姓充分认识到传统文化是祖先留给后人取之不尽用之不竭的财富和资源，珍惜和保护文化遗产是每个人的职责。这点值得我们学习借鉴。

如此看来，海峡两岸民间工艺口述史的研究目的不能仅局限在对往事的简单再现，而应深入到大众历史意识的重建上来，延长民族文化记忆的"保质期"，使得社会大众尤其是年轻一代，能够理解、接纳，甚至喜爱传统文化。诚如当代口述史学家威廉姆斯（T.Harry Williams）所说："我越来越相信口述史的价值，它不仅是编纂近代史必不可少的工具，而且还可以为研究过去提供一个不同寻常的视角，即它可以使人们从内心深处审视过去。""海峡两岸民间工艺口述史丛书"能够在揭示历史深层结构方面做出自己独特的贡献，而且还能对"文化台独"予以反驳。

福建师范大学美术学院对海峡两岸民间工艺的田野调查，始于20世纪50年代。1950年，吴启瑶先生曾沿着福建沿海各县市，搜集福鼎饼花和闽中、闽南木版年画资料进行研究。1990年，我与浙江美术学院版画系大一在读学生邱志

杰，以及漳州电视台对台部副主任李庄生、慕克明，在漳州中山公园美术展览馆二楼对漳州木版年画传承人颜文华兄弟及三位后人进行采访拍摄；1995年，我作为福建青年学者代表团成员访问台湾，开启对海峡两岸民间工艺的田野调查。

2005年大年初五，我与硕士生黄忠杰、王毅霖等从漳州出发，考察漳浦、云霄、东山、诏安等县的剪瓷雕、金漆画、木雕、彩绘等，对德化和永安的陶瓷、漆篮、制香工艺，以及泉州古建筑建造技艺进行走访和拍摄，等等。2006年8月，我与硕士生黄忠杰应台湾成功大学邀请，对台湾本岛各县市进行为期一个月的田野调查，走访了高雄、台南、屏东、嘉义、台东、彰化、台中、台北的二十多位"传统艺术薪传奖"获奖者，考察了木雕、石雕、彩绘、木偶头雕刻、交趾陶、剪瓷雕、陶瓷、捏面、纸扎等项目。2007年5月，福建师范大学建校一百周年之际，在仓山校区邵逸夫科学楼举办了"漳州木雕年画展览"。2007年夏，福建师范大学美术学专业师生与台湾成功大学艺术研究所师生组成"闽台民间美术联合考察队"，对泉州、厦门、漳州三地市的传统工艺、样式及土楼建造工艺进行考察。近年来，学院先后承担了《中国设计全集·民俗篇》（商务印书馆2013年出版）、《中国木版年画集成·漳州卷》（中华书局2013年出版）、《中国剪纸集成·福建卷》（在编）、《中国少数民族设计全集·畲族卷》（在编）、《中国少数民族设计全集·高山族卷》（在编）的撰写任务，成为南方"非遗"研究与保护，以及民间工艺研究的重要基地。这些工作都为本套丛书的编写奠定了坚实的基础。

编辑出版本套丛书的构想，得到了福建教育出版社原社长黄旭先生的鼎力支持，双方单位可以说是一拍即合。黄旭先生高瞻远瞩，清醒地意识到海峡两岸民间工艺口述史作为"新史学"研究的价值和意义，同时因为涉及海峡两岸，更显出意义非同凡响；林彦女士作为丛书的策划编辑，承担了大量繁重的项目组织和协调工作，使丛书编写和出版工作有序地推进。另外还有许多出版社同仁为此付出了辛苦劳动，一并致谢！

李豫闽

2017年7月10日

目　录

前　言

区域是依据地理环境的差异和族群分布的不同，以及在历史沿革中不同政治、经济和文化发展所形成的特殊人文地带。区域文化则是在这个特殊人文地带上随着时间和空间的演替而产生的价值观念和心理状态的综合体，它是人类思想、行为与活动产品的总和，也是人们研究和理解各种人文现象的前提。闽台区域文化是世界众多区域文化中的典型，它与其他诸如吴越文化区、印第安文化区一样都带有地域文化的差异性与同一性。

福建与台湾地区虽然在各自的物华和人文因素上有所差异，但是从文化构成的深层理论上来分析，两地的思想观念、生活习俗、方言系统、宗族信仰以及民间文艺，却是一脉相通的。因而，闽台之间的文化同一性，是本质的、主导的，闽台区域也应当被视为一个共同的文化区。闽台两地相同的文化属性，为研究闽台民间美术提供了一个不可或缺的理论与实证依据，它要求我们在进行两地的民间美术比较研究过程中，应当围绕闽台的地缘、血缘、文缘、史缘以及法缘关系展开论述，并将民间美术的事项与特征研究，置入大的社会背景与文化氛围中进行综合的考量。

作为闽台区域文化的重要组成部分，闽台两地的陶瓷工艺美术史是闽海边陲的福建先民与台湾先民在漫长的社会交往中，在复杂的外来文化冲击下，创造出的多元文化形态。由于受到两地"海口型"文化的影响，福建与台湾地区的陶瓷工艺美术彰显出了混杂而又多重的表现形态，这为两地的

① 梁启超：《梁启超全集》，北京出版社，1999。

田野调查与社会实践带来了诸多的障碍。为了厘清研究的思路，在此，我们以"口述历史"（Oral history）的形式推动两岸的陶瓷工艺美术史研究。

口述历史是历史研究的体裁之一，也是研究古代历史的一种现代方法。它和传统书面文献最大的不同点在于，它是透过口述人的声音来重获以往发生的历史事件，采访者所采录的声音、影像都是当下活着的人，透过引导这些从业者的方式，去述说和追忆往昔的瞬间与消逝的人文。

透过声音去取得历史，是本书的核心价值。陶艺匠人在透过采访者引导时会产生一定的反馈作用，因此能回溯更为丰富的历史面貌；但另一方面，技艺与真实的历史瞬间也存在差异，故而，本人在访谈之前便有所选择，有所侧重，有所考量。首先，在客观的历史维度中去做出判断，分辨出其中的"历史价值"；其次，有意识地去引导陶瓷传承人进行访谈；最后，根据他们口述的资料，加以客观真实的整理、归纳、分析和判断，从而组织完成一段口述的历史访谈记录。

于是，本书所进行的两岸陶艺传承人口述历史的过程，其最主要目的是搜集珍贵的资料，用于弥补以往一般传统文献的缺漏与不足；同时现代化的录音与影像采集，也成为日后深入研究两岸民间传承人生命史的重要佐证。正如梁启超先生所言："躬亲其役或目睹其事之人，犹有存者。采访而得其口说，此即口碑性质之史料也。"① 口述历史的资料与文本，是历史的见证，更是历史的一个脉络。

第一章　德化窑白瓷制作技艺

第一节　德化窑业的历史概述

德化窑是我国古代名窑之一。坐落于闽中戴云山麓的德化县，历史上与江西景德镇、湖南醴陵并称为"中国南方三大瓷都"。这里植被茂密、森林覆盖率高，有水系通达福州、泉州，更蕴藏着品质优良的瓷土，为瓷业的崛起和发展提供了薪料、交通、瓷土诸方面的客观条件。高岭土是生产瓷器的主要原料，德化县境内迄今已发现 103 个矿点，其中根竹坑已探明矿体长 1200 米，宽、深均 20~50 米，年产量约 50 万吨。经取样化验，含二氧化硅 43.95 %、氧化铝 37 %，而氧化铁仅 0.05 %，不含硫化物，属于最优质的高岭土。

考古发现表明，早在三千多年前的商周时期，德化先民已开始烧制印纹硬陶和原始瓷器，晚唐时期建造了烧制青瓷的窑址。五代后唐长兴四年（933），德化正式置县。此后一千多年间，窑火从未停歇。其工艺技术，随着时代的发展，既有传承也有创新，演绎着永放光芒的艺术风采。

一千多年来，德化窑从崛起到繁荣，始终以面向海外为导向，凭借自己实用而美观的产品，在漫长的"海上丝绸之路"上，留下了深远的影响。从亚洲、非洲到欧美的海域、港口、城市遗址都有德化瓷器的出土出水记录；从贵族宫廷、都会博物馆到民间宅第，都收藏有德化瓷器珍品。

德化瓷器在外销的同时，瓷器制作技术工艺也传播至世界各地，促成了各国瓷业的兴起和发展。宋代德化窑盛行的伞形支烧窑具，采用高达 12 厘米、直径 8 厘米左右的黏土柱，支撑一个直径 40 厘米左右的圆盘，圆盘中心又立一柱，柱上再置圆盘，形如多级伞状，如此层叠直至窑顶，高度可达 2 米左右，每层圆盘的四周放置粉盒、碗、碟之类的小件器物。这种窑具装烧技术后来传入日本。日本伞形支烧具，也只限于在鸡笼窑中使用，这不得不让我们"怀疑"，日本的鸡笼窑技术与德化窑可能存在工匠之间的直接技术交流。

明末清初，德化窑诞生了几大艺术家族：何氏（何朝宗、何朝水、何朝春），陈氏（陈信、陈伟），张氏（张寿山、张汝龙、张翁），林氏（林朝景、林子信、林希宗、林孝宗、林我范），孙氏（孙醇宇）。其中，何朝宗以其丰富的学识、出类拔萃的雕塑技艺，成为这个艺术创作团体中的领军人物。他带领众多艺术大师，在认真总结、继承前人技艺的基础上，汲取泥塑、木雕、石刻等造像雕塑技法之长，并结合德化瓷土特性，大量创作佛教、道教人物，以及历史人物，运用"捏、塑、雕、镂、贴、接、推、修"八字技法，实现了雕塑艺术与优异瓷质的完美结合，从而开创了中国陶瓷史上独树一帜、影响深远的"何派艺术"流派。

德化窑乳白釉瓷器流传至欧洲，其细腻洁白的瓷胎和著

名的象牙白釉色令欧洲人为之惊叹。17世纪欧洲人的瓷业还处于萌芽时期，工艺技术较多地师从德化白瓷的风范。1673年，法国人波特拉特在鲁昂设立瓷厂，当时还有圣克卢瓷厂，皆试验模仿德化白瓷制造软质白瓷。18世纪，首先试制真正硬质瓷器的欧洲瓷器艺术中心德国迈森的匠师柏特格，于1715年左右开始仿制德化白瓷，并获得成功。在他的倡导下，欧洲各国兴起模仿德化陶瓷的热潮。1740年以后，英国切尔西工厂、法国的圣科得和钱蒂雷工厂、丹麦的哥本哈根皇家瓷器厂，都吸收了德化的工艺技术，烧成白瓷产品，深受社会各阶层的欢迎。站在这个角度上看，德化白瓷引导和照耀了欧洲瓷业的发展之路。德化瓷器，是中外往来的历史见证，是经济文化交流的载体，铺砌了一道悠远而亮丽的历史风景线。

2009年笔者在英国维多利亚与阿尔伯特博物馆考察德化窑瓷器收藏

第二节　德化窑制瓷技艺传承人口述史

邱双炯："因为它合理，所以能存在，以电代柴，才能造福子孙。"

【人物名片】

邱双炯，男，1932年生，福建德化城关凤池人，乳名金铎，又名凤铎。曾任中共德化县委副书记。中国工艺美术大师，高级工艺美术师，当代知名雕塑艺术家，德化县陶瓷文化研究会会长。1993年，创办了福建省德化凤凰陶瓷雕塑研究所。他对弥勒造像情有独钟，创作了数量众多的弥勒造型，被誉为中国瓷塑"弥勒王"，其代表作有《十态弥勒》。邱双炯在继承传统工艺的基础上，首创陶瓷薄胎彩塑新工艺。如《贵妃醉酒》《贵妃出浴》等作品，独具魅力；深研水溶性陶瓷彩饰颜料应用在传统陶瓷雕塑作品上，使作品更显典雅和古朴，代表作有《十八罗汉》等。他还擅长传统历史人物造型，题材广泛，主要作品有历史人物、佛、道、儒等造像，在国内及东南亚地区享有盛誉，并得到国内外许多著名收藏家、鉴赏家的青睐，在多次展评中作品荣获多项大奖，数件作品被故宫博物院收藏。

以下访谈邱双炯简称邱，笔者简称黄。

黄：邱老师，我看了您的简介，您7岁入明伦小学，后曾流转于浔中、育英、雁塔小学和德化师范附小，怎会如此周折？

邱：当时我的家庭太贫困了，5岁父亲去世，全家靠母亲一人撑着。那时候家里既没有田地也没有山地，住在县城的一个角落，生活很艰难。母亲靠在城郊租种少量土地和糊金纸钱挣得微薄收入养家糊口，所以我们只能随着母亲到处周转。小学毕业后，我试着报考德化中学，不想金榜题名，还考了前几名，但是问题来了，题名榜上写着注册费45斤米。虽然我那时候才14岁，但是已经懂事了。那时母亲患肺疾沉疴已是卧床不起，家里哪还有米拿出来供我去注册，所以回家我根本不敢提这事，后来也就辍学了。辍学后的我感觉很无助，独自一人在德化城关游荡，很巧碰见一个小学同学看我在街上无所事事，便问："怎没去上学？"

我说："没米注册。"

他说："我也是，咱们处境一样。不过我在我父亲的店里学做雕塑，你要不要一起来学做砌（瓷）佛？"

我问："什么是砌（瓷）佛？"

他回答："砌（瓷）佛，就像德化程田寺里的佛公一样，

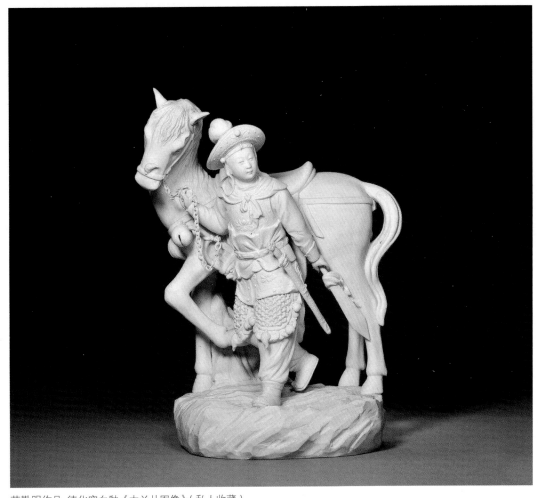

苏勤明作品 德化窑白釉《木兰从军像》（私人收藏）

很好玩。"

　　我仔细回想程田寺，我八九岁就去过，印象中主厅门口有两尊佛公，应该是哼哈二将，看起来很凶煞，小朋友都不敢进去。当时我隔着门缝往里看，厅堂里有一尊非常漂亮的观音，一边站着善财童子，一边站着小龙女，我还好奇这尊观音到底是什么材料做成的，如此逼真？如果是

做类似的砸（瓷）佛，那我还是很感兴趣的。

　　我追问："你说的砸（瓷）佛是不是程田寺大殿里面的观音啊？"

　　他答道："对啊，只不过那是泥塑的，我们做的是瓷塑的。"

　　我说："好，我回去跟家里人商量一下。"转身就跑回家跟母亲汇报这事。母亲欣然同意。可当时实在太兴奋了，却忘记了问这位同学家住在哪里。那个年代又没有现在这么方便的通讯，所以我在城关找了好久都没碰上他。

　　大概过了几个月，终于在街上偶遇我那位同学。我一看他的左臂扎了一圈黑布，心想不会是他父亲过世了吧？果不其然是真的。

　　不过他告诉我说，虽然他父亲不在了，但是他哥哥还继续在做瓷，如果我想学还可以去。就这样我第一次进瓷庄学习。那年刚好抗日战争胜利，1945年，我14岁。

　　黄：您同学哥哥的瓷庄开在哪里？

　　邱：就在德化的程田寺格。

　　黄：著名的瓷器街，那间店面是在街头还是街尾？

邱：在街尾靠近德化的竹器社，叫茂源瓷庄。我记得屋子里很简陋，好像没有桌子，我们都是站着做工的。我在店里才学了几个月，有一天他哥哥出去买东西，在大街上被国民党抓去当壮丁（当时叫中签），从此杳无音信。店里只剩下我和他，我们俩都才14岁，哪知道怎么开店啊？当时一脸的无助和茫然。

黄：他哥哥是战死了吗？

邱：不知道，听说过台湾了，总之我们没有再见过他。算起来，他是我的启蒙老师。

黄：是啊。他叫什么名字？

邱：哥哥叫许金锭，弟弟叫许金茂。

黄：被抓去做壮丁的是许金锭①。

邱：是的。

黄：他的父亲叫什么？

邱：许进树。

邱：许金锭被抓走后茂源瓷庄就此散伙了。我呢，只能在街头卖点零食、肉饼等维持生计。因为当时打内战，消费水平很低，基本没人买，有时勉强够成本，有时要亏本，直至遇到了我后来的师傅——苏勤明，一切才有了起色。

事实上我和勤明师傅相识是在程田寺格。当时他的店也开在那条街上，每逢烧窑都要经过茂源瓷庄，来来去去我们就认识了。茂源瓷庄倒闭后，有一次我们在德化西管尾（税管尾）偶遇。

他问："还想做瓷吗？"

我顺口答道："想。"

他说："想的话就去我那里学。"

当时不少香港客商到厦门、泉州和福州做生意，不少老主顾回来找勤明师傅订货。由于缺少人手他四处找人，后来他雇了两个人，一个是老师傅做坯的，草埔尾的，还有一个是他自己的堂外甥，盖德人。就这样开始恢复了生产。当时的产品主要是观音、关公这类，品种很少。我刚到店，师傅教的并不多，就只是先看他们制作。

1970 年代的德化程田寺格旧街

黄：是看那位聘来的老师傅做吗？

邱：嗯。

黄：老师傅叫什么？

邱：是草埔尾的，绰号叫"仙公茫"，真名记不得了。当时我就站在边上看。看了几天，我也去摸索如何制作模范、倒模和塑形。勤明师很少说话，只是默默地站在我身后指出，哪里错了，哪里长了，哪里短了。师傅话不多，但脾气很好。

邱：没多久来了一个香港商人，想定制一批瓷器。这位老板吃住都跟着师傅，大概有待了个把月。他跟勤明师说要怎么做，师傅就根据他的要求进行调整。当时没有电

①笔者于 2017 年在台湾莺歌开展田野调查时，偶然发现许金锭在台北的活动线索，并经陶艺大师李明雄的引荐，走访了许金锭在莺歌的茂源陶瓷厂。惜许老先生已辞世，其后人举家迁徙台中。

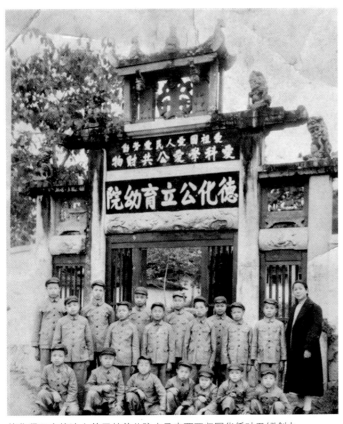

德化程田寺格边上的凤林慈儿院由马来西亚归国华侨叶乃矧创办

邱：他做得比较少。印象很深刻，我进店之前模具都是他开的，但进去后就很少看到他做了，只有那位香港商人来的时候，才亲眼看到他雕刻一件瓷佛屏，仅此而已。

黄：当时做完都是盖他的印章吗？

邱：当时都是盖"蕴玉瓷庄"的印章。

黄：蕴玉瓷庄自己有窑炉烧吗？

邱：没有。过去做瓷和烧窑是分开的。既然你问起了，那我就讲详细一些。过去烧瓷都是用阶级窑和蛋形窑，都挑到苏清河家附近的一条窑去烧。那条窑叫后井窑，是合伙的。窑主需要带头，有人要来这条窑烧瓷，他就要先开一个招待会，过去叫"食请"，不叫开会，窑主要请大家吃饭。过去也没什么吃的，但是饭桌上约定的事情就特别重要了：其一，这一窑的瓷器什么时辰点火；其二，每个作坊主认购这条龙窑的哪个窑堂，精确到第几竖、第几排。饭桌上分好后，作坊主就开始分头准备了，匣钵不够的要自己补，柴火不够了也要自己备，比如一条阶级窑需要三百担柴，你这一窑认领

灯，师傅就买来蜡烛，点蜡烛做瓷。像这样大概坚持了两年（1945 年到 1947 年）。两年后生意就不好了。因为内战，厦门海关封锁了。德化瓷主要是外销，海关封锁后生意就消沉了。勤明师无法给聘来的两个人付工资，他们也就跑了。

我做学徒期间是没有工资的，当然我从来也没想到要离开，每天照常上班，照常制作。房间里瓷太满装不下了，我就跟师傅建议在隔壁租一间仓库。后来隔壁的仓库也码满了，我再次跟师傅说"暂时停工吧"，他勉强说"那就先停了吧"。当时是 1950 年底至 1951 年初，坯做出来都没有拿去烧了。

黄：勤明师傅当时自己有做吗？

邱双炯老师讲述观音岐与德化窑古代制瓷历史

了五竖六排，那么你就要请烧窑师傅帮你算算要多少担柴。

匣钵和柴火备好后，就是装窑了。首先从后面开始装。装窑师傅一般三四个人，由他们来安排先后顺序，然后通知作坊主。牵头的人定了个时间起窑火，大家就得赶在那之前装好，不得推迟。接下来是封窑，窑头开始送火。烧窑时有专职的看火的人。看火师傅也是聘请的，给的钱是大家分摊出的。烧完后，涂上土让它自然冷却。一窑的瓷器，起码有十几户组织一起去烧，从装窑到最后出窑，最快的周期一个月左右。窑位也有好坏，靠近火膛和靠前的窑室是比较差的，装窑师傅平均分配，合理搭配。开窑后那就是靠运气了。

明代古诗记载中的德化窑观音岐（邱双炯先生提供）

当时有一位装窑师傅我认识，土名叫"柯哲"，名字怎么写我忘了，也是草埔尾人，只记得他姓苏。柯哲师的手头力气很足，我很佩服他。要知道，我们的雕塑都是窑外装好再套上匣钵，可能都有80厘米高，柯哲师一个人抱起来，居然有本事不扶窑壁爬上楼梯，把匣钵叠放起来，而且保证里面的瓷塑不会颠簸。

黄：太本事了，真功夫。

邱：对啊，不得了，现在换谁都不行。柯哲师在民国时期很出名。我亲眼所见，他一顿饭可以吃3斤肉。

黄：哈哈，鲁智深啊。

邱：是啊。刚才咱们讲烧窑，接下来讲出窑。出窑，我这个徒弟就得去挑瓷了。可以说开窑门、开匣钵就是赌博，你不知道里面是成品还是次品。窑门一拆，装窑师傅把匣钵搬出来，师傅上前把瓷塑一仙一仙（闽南语，即一尊一尊）请出来；匣钵一开，烧得好那自然欢喜，烧歪了烧炸了，就"死翘翘"（闽南语，即完蛋了），情绪一落千丈，真的像赌场。我呢，负责把成品放在篮筐里用草绳包扎、铺垫，防止磕碰。当年勤明师烧的观音质量好的就十几仙，出窑时师傅都是在现场挑，砸掉次品，其实剩不了几仙。

成品挑回店里就要自己包装了。当时都用草纸，把浸泡软了以后的草纸撕开将观音的手指尖、发髻、手臂、飘带包扎，或者其他有空隙容易磕碰的地方填满，包得像一根圆柱，然后放在地上让它自然风干。纸浆在水分蒸发后不会脱落，形成内包装。那么外包装呢？当时我们去德化的盖德乡找做竹笼用的薄竹篾（所以盖德旧称薄竹），把瓷器一仙一仙包起来，再找村民买几担稻草，用稻草扎捆瓷塑。扎好后，把瓷器放进特制的竹笼内，一般的竹笼能装五仙，瓷塑较大体量的也就装三仙。

黄：以前需要你们挑出城关吗？

邱：不需要，有专门的挑夫来程田寺格挑瓷。挑夫如果是中午来，就先挑回去过夜休息，第二天再挑到永春的许港码头，通过永春的河州船走水路转运到泉州的丰州。那边有

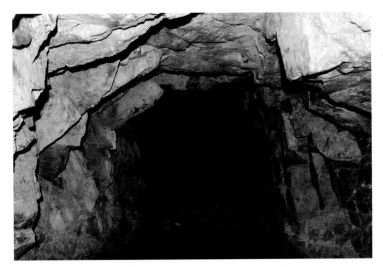

德化观音岐瓷土矿洞

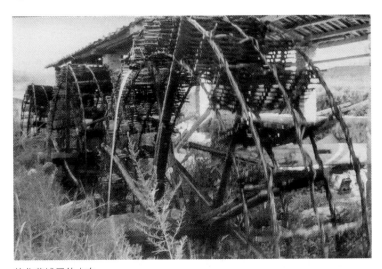

德化草埔尾的水车

专门转运的机构，类似船行。一般有三四条船，就可以当老板，划船的师傅是另外聘请的。当时也没有电话，永春那边（船行）接了什么人的货是不清楚的，通讯就靠写信、靠熟人，挑夫挑到那边将货交给他们，可能有写一张纸条，大多是第二次挑时就拿这张纸条找货运的人拿工钱。运到泉州，需要结算一次，然后泉州转到厦门，厦门再转到香港。过去叫"丝绸之路"，我还是孩子的时候，就是走这条高阳的铺子路①。

黄：在这之前，走的是哪条路呢？

邱：听老人讲有可能走德化的四班和介福出城，通往永春五里街，再走水路。更早的时候，德化当地有一座名山叫观音岐，山上有座庙叫碧像岩，乾隆《德化县志》便有记载：碧像岩是当地七个姓氏的人在观音岐上同立的一座观音殿。

据我推测，当时德化的瓷器走三班、四班到永春五里街，可能是要经过观音岐的山脉，碧像岩应当是这条"丝绸之路"的一个产物。以前做瓷生意的七个姓氏的祖先，可能是来德化县城或者是去三班，走到那里（碧像岩）很辛苦，停下休息，发现碧像岩正前方的山像一个香炉，有香炉就应当有一座佛；而古代的观音岐出产白瓷土（也称白泥岐），山下的七姓子民大多是靠观音岐产的白瓷土为生，塑瓷烧陶，所以就捐建了这么一座供奉观音菩萨的碧像岩。那么，当时的七姓都有哪些呢？一陈姓（德化乐陶）、二孙姓（德化乐陶）、三邱姓（德化乐陶）、四颜姓（德化三班）、五郑姓（德化三班）、六林姓（德化岭兜）、七何姓（德化后所）。

黄：了不得。

邱：我这儿有本古书，是一位叫张先生的写的古诗集，里面有几篇关于观音岐碧像岩的楹联诗句，联写得太好了。

黄：能读一下吗？

邱：…………这是目前为止我见过的描述观音岐最好的诗句之一。现在观音岐碧像岩大殿两侧的楹联是时任县委书记梁奕川根据张先生的诗句题写的。他是北师大的高材生，

①高阳铺子路是古代德化瓷器外销的一条必经之路。

书法写得好。根据我的研究，这位张先生应当是张瑞图。

黄：明朝的大书法家。

邱：你看，这对联通篇没写一个"砲（瓷）"字，但是通篇都讲"砲（瓷）"。

黄：对，妙笔生花。这书是谁抄写的？

邱：不知道，反正是张姓祖宗留下来的。现存两本，一本写得比较漂亮，一本写得比较普通。我这本算是写得比较漂亮的。

黄：这些都是和德化的文物古迹有关的吧？

邱：是啊，这本是宝贝，里面有很多关于德化古陶瓷的记载，有很大的历史价值。

邱：德化的瓷塑很重要的一支是山湖派，那么山湖祖在哪里，不知道。

黄：您是说许家？许友义、许兴泰的祖上？

邱：许友义原本是做土（陶）佛的，做瓷器也是一脉相承。听说他是山湖祖派的一位传人教的，所以早期的许友义是给寺庙做妆佛的。

黄：乾隆年间《德化县志》和《晋江县志》里有关于何朝宗的信息，也提到何朝宗是"善制陶像，人争宝之"。

德化新建瓷厂编撰的窑炉烧制手册书影

邱：对。我们德化瓷是从土（陶）佛演变来的，至少在技艺上一脉相传，但是何朝宗已经无法研究下去了。

黄：对，因为缺乏文献。

邱：何朝宗是我们德化陶瓷的一代宗师，并且是非常成功的。到目前为止还无人能超越他，我们县所做的传统雕塑几乎都是用他的技法。有一本书《中国白——福建德化瓷》（*Blanc de chine*）是我儿子从美国带回来的。书里有两百多张图，有林希宗、何朝宗、何朝春……到苏学金，还有印章。书的作者是英国的唐纳利（P. J. Donnelly）。

黄：唐纳利的《中国白——福建德化瓷》是研究德化窑非常重要的一本著述。唐氏收藏的德化白瓷大部分捐赠给大英博物馆，我本人在大英的库房见过这批实物。

邱：当时这本书是英文版，我看不懂，就建议县里出点钱引进版权把它翻译出来。好像是福建美术出版社出版，当

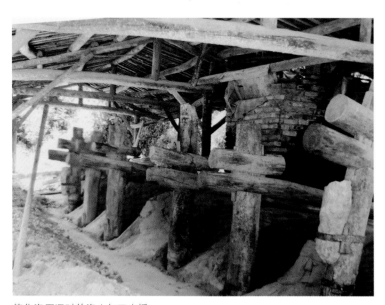
德化瓷厂旧时的瓷土加工水碓

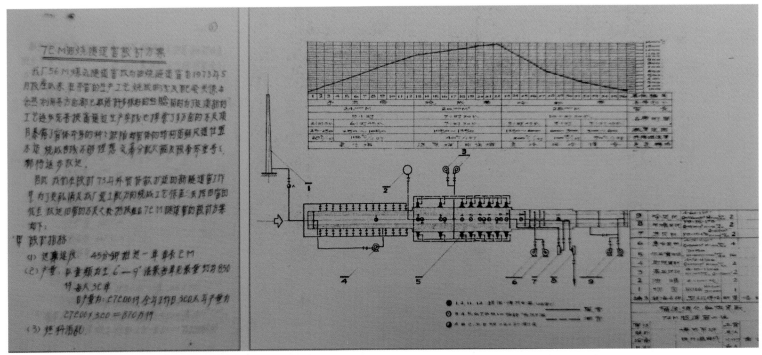

德化红旗瓷厂技术科有关于"72米隧道窑的设计报告"

时印了一两千册。里面两百多张图，包括窑址、印章、瓷塑和器物。

黄：这件事太重要了，影响非常大。

邱：我当时的想法是，德化人"吹"德化瓷，叫做"王婆卖瓜，自卖自夸"；别人讲出来的德化瓷的地位和影响比较客观，特别是外国研究德化瓷器，影响更大。

黄：对，我很认同您的观点。唐纳利的书今天对研究德化瓷的学者来说依旧是不可或缺的。从您的简历上看，1949年后，您去了水电工厂？

邱：是啊，我这个人的命运有点坎坷。前面咱们不是说道，勤明师傅的店生意每况愈下，我只好停工吗？回来后没

有头路了（闽南语：工作），但当时已是1950年底了，县城大部分店铺的店员都归工会组织。当时，农村有农会组织，县城有工会组织。农村在搞"土改"，轰轰烈烈，县通讯班缺人手，我就去参加通讯班。

邱：当时去德化的农村都是一天往返，但是去泉州就没办法一天往返了。我们要先到永春的桥头埔，那里有专门的自行车载客去泉州，路费是2块钱。

黄：永春骑自行车到泉州？

邱：对啊。民国时期本来有一条车道，后来内战爆发被国民党给炸了，要不在这之前永春有路直通三明永安。所以路况不好，上坡的时候我要下车帮他一起推车，基本上只有

下坡的时候我才能坐上他的车。当时也没有排斥这种（做法），只要这辆车能把我送到泉州就可以了。

黄：很艰辛，不容易。

邱：是很辛苦。因为要帮忙推车，不过当时年轻。我1951年6月参加工作，是县里的通讯员。大概是1951年12月，县委办派我背一些钱去地委，让搬一个工厂到德化来，是碾米厂。

黄：这么多钱，那很危险啊。

邱：是啊！我们就在德化中医院边上办了碾米厂，县里让我留下来做管理。过去没有真正的管理这种说法，什么事都得动手做，"不是厂长的厂长"。当时才20岁，啥事都不太懂。有一个随厂来的会计，他做什么我也跟着做什么。当时，德化开通一条去永安的公路，一天需要搅出两万多斤的稻谷，主要是给开公路的工人提供大米。这也是我人生第一次接触机械。那时候是烧木炭的，一个经常"叫坏"的汽车头，

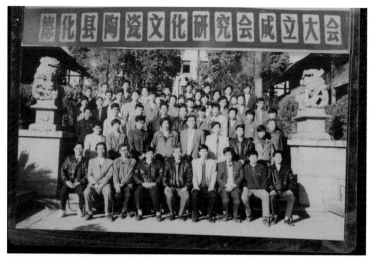

1982年德化县陶瓷文化研究会成立大会

整天出问题，我就去帮忙维修。

黄：那个阶段没有做瓷了吧？

邱：没有了。1954年，县里就把我调到粮食局办公室，没过多久就又派我去做德化电厂的厂长。实际上德化电厂只有八千瓦的电机，一只旧的我们称它为"破动力"，还是找德化瓷厂借的。我就跟电有接触了。电厂厂长常常要去开会，开会期间就会碰到一些懂技术的人，相互交流一些发电技术。有时会过去参观，短期培训，多少就了解了电。到1958年，那年我27岁，县里要成立水利电力局，找不到合适人选，因我在电厂当厂长，他们认为这个与电力有关，就叫我去当这个局长。当局长，当时需要技术培训，我到福州参加了一期培训，大概半年，读十一个科目，包括地质、水文，什么叫做水电机、发电机，什么叫输电线等。有培训总比没培训好多了，多少都能懂一点。

黄：您的记忆力真好。

邱：培训半年，虽然看起来是短期培训，但是教师很尽

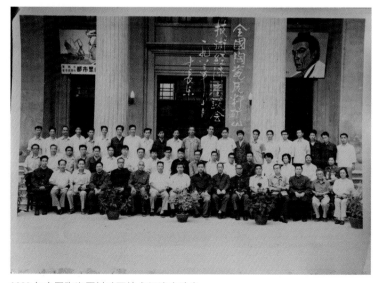

1983年全国陶瓷原料矿石技术经济座谈会

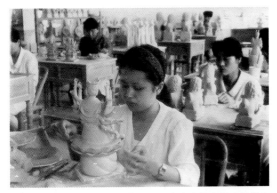

1990年代的德化瓷厂雕塑车间（图片由涂荣建先生提供）

职。当时我当局长，满腔热情，经常和中专大专的毕业生"混"在一起，下乡也一起，吃饭睡觉也经常一起。有什么不懂的地方，他们在讲的时候，我就很认真听，学一学。这使我对德化的水电和德化的资源都有所积累。德化的国有水电局长我当了近二十年。

黄：从1958年当到1978年？

邱：是的。其中虽有机构变动，但功能职务都没变。"文化大革命"十年，凡是当局长的都要去接受批判，在台上头低低地接受"造反派"批判，结束后第二天早上，我还是照常开工作会议。当时不让读书，说是"走资本主义道路"，但我还是买书来读。那十年，实际上在德化农村小水电方面，我是很厉害的。

黄：当时书是哪里买的？

邱：新华书店。

黄：主要是买什么书来看？

邱：做瓷的也有，机械的也有，水电的也有，我就大量买书来看。我晚上接受批评，白天照样工作读书。当时不是逆反心理，也不是故意要这样，都是我（工作）的需要。到后来农村装水电机，我到现场凭一根竹竿和一幅地形图，就可以判断需要装多大功率的发电机和什么样的机组型号。我对德化的地形很熟悉，知道分水岭从哪里过，大约有多少平方公里，稍微算一下就知道了。这个落差，这个水头，用什么型号的水电机，用什么水管，基本上能算得很精确。

黄：太了不起了。

邱："文化大革命"结束后，我就任县委常委了，分管县里的工业。当时碰到一件大事。改革开放后国门打开了，德化陶瓷在海外影响很大，订单很多，特别是香港的客商大量来预订，厦门工艺品进出口分公司也来预订，大家都看上德化的工艺瓷。因此，县里的瓷厂就很卖力地烧制，因为有钱赚。可是，大山头的树都被砍光了。凡是看得到的地方，山头都被砍光了。当时德化有一道风景叫"马尾松"，风吹时树枝摇曳就非常像马的尾巴，后来连"马尾松"也没有了。

德化名瓷印章　（王冠英先生收藏）（笔者摄）

德化国有瓷厂主要有两家，一家是德化瓷厂，用煤气或煤炭烧制，一家是德化红旗厂，一开始用柴窑，后来才有煤窑，再后来使用柴油烧。当时虽说是市场经济，但实际上还是计划经济。物资是分配的，国家没有指标给你，你就没有物资，况且指标也只分配到各个煤场。两家国营瓷厂有指标，一年也就千把吨，还是不够烧。县里的瓷厂和企业不管三七二十一，有合同就签，也不担心能不能完成。外国人才不关心国内什么情况，合同你已经签了，违约是要罚款的。最后县里的瓷厂和企业来找我。因

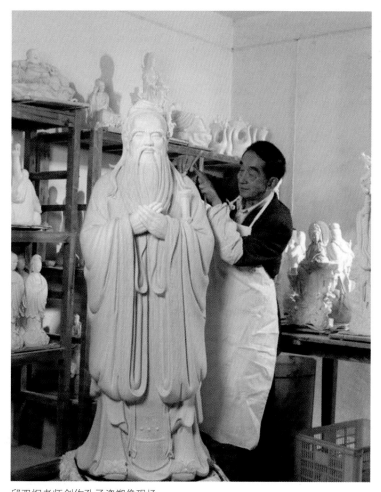

邱双炯老师创作孔子瓷塑像现场

为我是主管，没有退路，也没有途径去问别人，我找书记，他也不太懂，不管这件事。到市里省里，找纪委找省长也是同样的结果，大家都说"我袋子里面空空没有办法"。过去读过毛主席的著作，里面讲"因地制宜""就地取材""自力更生""奋发图强"，这些其实很有用。我注定和陶瓷结缘。在碾米厂看似和陶瓷无关，其实有关。我在那里学了点机械知识，后来到电厂才略懂那些机械。之后进水电局又参加培

训，知道电可以烧瓷，但是没人烧。我就去翻了很多书，大学的实验室的马菲式电炉，有一例使用的实例，但是每一本书，包括从苏联翻译过来的那些书，最后得出的结论都是：电力昂贵，不可用到工业生产！

黄：是啊，当时电力资源也很匮乏。

邱：可是我当时没钱去做，就开始着手搞实验。我让德化厂和红旗厂去实践。实验结果都不太成功，有的烧成了，有的没烧成，里面有很多原因。德化厂专门开了一个车间，建了一条短窑，大概十几米长，当时就花了十几万，结果还是没派上用场。红旗厂也一样，建了一条窑，但是也没有烧成功。之后想想，这个看起来太大，得弄小的，密封性好一点的。再后来就去买了关于电热窑的书。从书里发现，各种各样的陶瓷材料用电烧，都有一个热值，也就是热卡。

热值就是你的瓷器，假设要烧一公斤，要烧多少温度，需要消耗多少电能，叫热卡，多少大卡，窑炉和窑壁会吃掉很多大卡，匣钵也会吃掉很多大卡，这些总的消耗需要去统

2011年笔者参加德化窑国际研讨会时与邱双炯先生合影

计总和。结果我们发现，如果较集中烧制就能节约成本。找到这个规律以后，就找耐火的材料，知道要用到碳化硅。碳化硅的导热系数最高。再者呢，窑壁、窑底需要隔热，让它尽可能少地吸收热量。一个匣钵比如说七斤，它只能装一斤瓷。我就做平板，但是买不到碳化硅平板，我就让人到福州沙厂买碳化硅沙。

接着自己去找怎么做碳化硅板的资料，找方法。发现碳化硅板可以添加一种黏土，按在木模上，搅拌，蒸发后去烧，就成碳化硅板。德化的碳化硅厂应运而生。匣钵去掉了，三斤平板就能装一斤瓷。当时市场开始出现硅酸铝纤维，将硅酸铝纤维铺两层到窑壁，里面烧到一千多度，外面手还能模，隔热效果很好。这些材料问题被一个个破解后，还剩下耗电这个问题。比如说消耗一度电要多少钱。我用工业用电来算，烧一公斤瓷要消耗多少电，若用油烧一公斤瓷，它就要有模具否则会沾染灰尘，这些消耗换算一下就和用电差不多了。再加上一条很有把握的，我们德化所生产的是工艺瓷，工艺瓷跟日用瓷不一样，跟卫生瓷也不一样，虽然是高

耗能，但是经济效益却很高。这样经济分析过后，觉得这是可行的。在这种情况下，我自己动手尝试，太大的做不成功，我做小一点的。

黄： 在哪里尝试？德化厂吗？

邱： 到农村的瓷厂，去德化根竹坑的瓷土矿试了一次；后来又去东漈的瓷厂尝试过。

黄： 老苏，清河师傅就是在那里工作的。

邱： 是，苏清河是那边雇佣的。我自己一人，没有其他人帮忙，在街上买了一条电炉丝，用砖头搭建，随便捏一些瓷土放进去烧，结果成功了。在这种情况下，我就向县委建议：眼前我们的能源问题要全靠国家来解决，可能是没办法的，我们只能因地制宜、就地取材。

邱： 以电代柴烧陶瓷。当时成立了一个办公室叫"节能办公室"，当时由我去带头。

黄： 是八几年？

邱： 节能办公室大概是1980年成立。当时这个新生事物很难推广，德化历史上曾经有一个问题，"农业学大寨，以粮为纲，一切砍光"。这是在"文化大革命"期间，只有生产粮食的项目才能实施，泉州当时是"打倒两个观音"——"德化要打倒瓷观音""安溪要打倒铁观音"。把这些厂长都叫过来，让他们生产（厂内）停下来，将劳动力去搞农业，生产粮食。

我提出的"以电代柴烧制陶瓷"的提议县里同意了，县里就开始准备。准备时就有异议声：推广电窑，第一我们没钱，第二是不会做，装窑师傅也不会。那个年代的人文化水平很低，只知道电会电死人。厂长都是当时的"土改"干部，他们也不了解电，没见过，每个人都有顾虑，都是抵触行事。

他们担心强制命令下来，禁止使用柴窑他们就会失业，建窑师傅也会失业，装窑师傅也会失业，失业一大片。所以当时"以电代柴烧制陶瓷"阻力很大。面对这个阻力，我想他们没有资金，德化也没有资金，那我去省里看看，去省里也无果而返。最后，筹款还是失败了。

直到 1982 年 11 月，恰逢中央领导人一行到福建视察，希望在有条件的县城发起"以电代柴烧水做饭，保护森林保护水土"，解决农民烧饭的柴火问题。因为福建是林区，福建的水利资源很好，福建的小水电在全国是处在前列的，所以就来福建考察。他们一行来到德化，并参观了德化瓷厂。一开始德化瓷厂书记汇报情况，轮到我汇报时，我说：以电代柴烧水煮饭，依德化的情况是可以实行的，德化小水电资源丰富，不仅可以以电代柴烧水煮饭，水利电力资源就是可再生能源，应用得好还可以以电代柴烧制陶瓷，出口换汇。

听完以后，他们认为"这个好，这个好"。这句话的作用很大，平息了那些"反对派"的意见。

后来省里拨下来 30 万扶助资金，拿了 15 万去资助这些要做实验的窑和厂，另外 15 万拿去山东、上海买材料。然后让县科委临时成立一个机构来管理这些材料。这里我一定要提到一个人，他是德化的一位实业家，叫温克仁。

黄：德化第五瓷厂厂长。

邱：对，就是他。因为他曾经参加过厦门工艺品进出口分公司出国考察欧洲五国，回来以后经过香港，接了好多订单，都是西洋工艺瓷。这些瓷如果按照他原本的窑烧，要烧很久。后来我帮他弄电窑，隧道窑，24 小时不停歇地运作。产量翻了好几倍，人工成本也节约了很多。所以五厂有钱，中层干部每人发一辆重庆牌摩托车，街上都是他们的摩托车，原来是因为用了电窑烧制陶瓷。然后一传十，十传百，大家都来请我给他们弄电窑。那个时候，（推广电窑）已经没有阻力了。用电窑可以大量地烧制工艺瓷，只要接到单就可以赚钱。刚好德化有这种工艺基础来配合电窑的发展，所以电窑的发展是符合客观经济规律的。这个历史事件给我们重大的启示，我们要做什么事情都必须要符合客观规律，不符合的通通无法成功。

2011 年时任德国民族学博物馆馆长参观邱双炯先生的工作室（笔者摄）

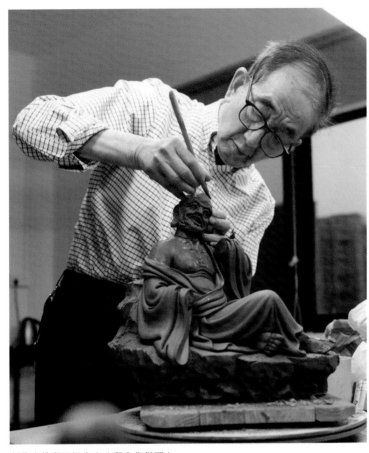

创作中的邱双炯先生（邱宏华供图）

黄：这个太重要了，它是 20 世纪 80 年代德化陶瓷产业的一次转型。

邱：陶瓷产业是非常适合"大众创业，万众创新"的。电热窑可大可小，非常方便，可以家庭生产，可以办工厂，它适合这种分散型的劳动密集型产业。五千瓦可以弄一个电窑来烧瓷，十千瓦也可以弄一个电窑来烧瓷，几百千瓦的隧道窑我也可以烧瓷。由于推广电热窑，我们做到了现在提倡的"大众创业，万众创新"，德化引领全国。

寇富平："建白瓷是温润而有生命的，给人以亲切感。"

【人物名片】

寇富平，男，1938 年生，福建德化县盖德下寮人。他出生于一个归侨家庭，1956 年考入江西景德镇陶瓷美术技艺学校（1957 年改为陶瓷学院）艺术系造型雕塑专业。在学期间，他学习勤奋，为人热情，凡事苦干，深受老师、同学们好评。1959 年夏毕业后回闽，分配于省轻工业厅研究所陶瓷研究室，从事陶瓷器型研究设计，具体负责外交部礼品瓷、人民大会堂用瓷造型设计，及参与毛主席休息室文具创作设计工作。1966 年，随省轻工业厅研究所陶瓷研究室机构扩编为陶瓷研究所并下迁德化（仍为省属）而返浔。1969 年，又随陶瓷研究所合并到德化瓷厂，分配于设计室（原称试制组），与吴维金、陈天其、苏仁森等人，从事日用瓷、工艺陈设瓷器型研究创作设计及试制。"文化大革命"期间，曾相当一段时间离开技术工作，调供销科做仓库管理及采购。1981 年调技术科任技术员。1983 年任技术科副科长，分管全厂产品设计试制、成型及模具制作等。1990 年代中期任技术部副经理。1997 年任必德陶瓷有限公司技术部副经理，1998 年 4 月退休，退休后返聘为技术顾问。

以下访谈寇富平简称寇，寇富平女儿寇锦宏简称寇女，笔者简称黄。

寇：我这个人从小就喜欢动手设计东西。上小学的时候，我发现毛笔放在桌面上，墨汁会涂到桌上，笔头伸出桌外就

笔者在寇富平先生工作室采访（叶志向摄）

会碰到别人的衣服，所以当时就尝试用泥巴做笔架。设计完后，因为是土做的，很容易损坏，知道别人都是经过烧制的，所以就到农村烧粗陶，烧出来以后同学们非常喜欢。

黄： 您是在什么地方烧粗陶？

寇： 自己弄一堆在灶头起火烧制的。在灶头起火烧制的同时可以煮饲料喂鸡鸭。烧制完后，分给较好的同学，他们非常高兴，还有一位同学拿了20块钱来跟我换。我就很有成就感，当时想，以后我就往这方面发展。

黄： 那时您几岁？

寇： 才八九岁，读小学。

黄： 您读的什么小学？

寇： 我读的是下寮小学。

黄： 您还记得民国时期的瓷器改良场吗？

寇： 它全称叫省立德化瓷器改良所。

黄： 在什么地方？

寇： 在西门，大榕树再往前，还没到西门桥头，国税大厦那边。

黄： 您小学毕业后有读中学吗？在哪里读的？

寇： 德化初级中学。有一次在街上看到张贴的招生广告，江西景德镇陶瓷美术技艺学校，看完自己觉得很符合，我就去报名了。当时报名也不用交钱，只要交一张一寸的照片。但是我没有照片，所以赶紧去照相，跟照相师傅说我等一下就要。师傅说哪有等一下就能拿的，至少要等到明天。我就跟他商量，商量得快哭了，最后他让我下午两点去看一下。下午两点我赶去看的时候，那张照片还浸在水里，我拿起来甩一甩就去报名了。第二天要考试，有七十几个人考，只录取了五个人。我小时候比较喜欢美术，平时在家也有画一些，考试的内容是让我们画一支花瓶，我画得很快，画好后还有充足的时间，就在上面画了两朵荷（花）和一棵树，照理说这样是不行的。

黄： 当时是命题考试吗？

寇： 是拿实物让我们画。那次是由德化文化馆主办招生

寇富平师傅介绍其毕生的创作成果（叶志向摄）

工作的。几天后，就通知我成为五个之一。后来我就去学校了。

黄： 您当时的彩画基础是怎么来的？之前只是塑。

寇： 也有画。平时自己画。14 岁的时候，"土改队"来宣传，需要画布景，我就帮着画布景。那个布景很简单，上面糊了报纸，然后画一些山水。

黄： 土改的宣传画是用什么颜料画？

寇： 广告画的那种颜料。

黄： 那就是水粉。

寇： 到学校后让我当班长。当时班长不是选出来的，是任命的。

黄： 是什么时候入学的？

寇： 1956 年秋季入学。从入学到毕业都是由我当班长。后来我才知道，当初录取考试的分数我 88 分，在班上分数最高。

黄： 当时评分是我们德化自己评的吗？

寇： 是的。

黄： 说明当时给你们评分的就是德化彩画组的人。

寇： 是，是文化馆的。

黄： 德化到景德镇路很远，那您是？

寇： 那得花好几天时间。先到大田，第二天才到永安……

黄： 当时景德镇学费多少？

寇： 读书不用钱的。坐火车过去。

黄： 有人带队吗？带你们五个去。

寇： 没有，我们自己去。

黄： 是德化有五个还是整个泉州有五个？

寇： 是德化。

黄： 同学的名字您都还记得吗？

寇： 他们大都过世了，现在还有一个在泉州。

黄： 这算是我们德化第一批到江西学习的。您应该算是德化第一批学院派。我发现我们的传承人都很有特点，有家传的，有学院派的。

寇： 前两个月清华大学梁任兴教授来德化，结果发现我俩是同学。

黄： 您当时去读了几年？都有什么课程？

寇： 三年。当时有美术、泥塑、中国画、素描、水彩、瓷塑等课程。

黄： 比较有印象的老师您还记得吗？

寇： 有位毛龙溪老师，还在世，九十几岁了。

黄： 他是教什么的？

寇： 雕塑。他是浙江美院的。

黄： 那非常厉害，现在的中国美术学院。当时你们一个年段，都是全国各地来的，有多少学生？

寇：具体多少个不太清楚。有山东的、湖南的、福建的、广东的，还有外国的，如罗马尼亚、越南。

黄：当时在景德镇学习的材料有保存下来吗？包括画。

寇：班里同学有照片，我没有。

黄：当时校舍和现在的学校是同一处吗？

寇：听说现在不是了，前几年是。在旧校区，离研究所很近。

黄：除了学校的学习，三年里应该也有去承担一些社会业务吧？

寇：没有。

黄：有参观当地瓷厂吗？

寇：有，经常去。有去做瓷壁画，名称叫"井冈春晓"。

黄：是 1959 年这个吗？

寇：原本八九月就毕业了，做那个瓷壁画时间延长到 10 月才回福建。

黄：当时瓷壁画创作小组的组长是谁？

寇：忘记了，基本上都是景德镇陶瓷研究所的人。他会先画一张图，再分成很多小块，分工让大家做。关键是你的这块和我的这块在分开烧之后，最后能拼得起来。

黄：这就有一个问题，如果分开烧，每个人没有一起制作，拼接的地方收缩不同，怎么处理？

寇：瓷板是统一的，图纸也是统一的。

黄：图纸设计完后，你们自己去雕吗？

寇：总负责会看你雕的风格、技法、高度有没有一致。当时也做了几个月。

黄：叫做"国庆十周年献礼"？

寇：是的。

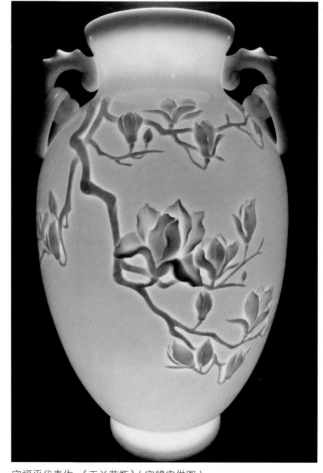

寇福平代表作 《玉兰花瓶》(寇锦宏供图)

黄：当时这幅画国家有补贴吗？

寇：没有的，市里有负责比较好的伙食。

黄：20 世纪 50 年代景德镇开始大量地挖掘官窑瓷器，您有印象吗？

寇：那时有个说法是"五六七"，意思是五十年代、六十年代、七十年代那段时间的瓷很宝贵。

黄：关于古代瓷器的有吗？

寇：那边有个博物馆，收藏了历代具有代表性的瓷器和

创作中的寇福平先生（寇锦宏供图）

后来创作的精品瓷器。

黄：古窑址您去过吗？

寇：没有。那边的窑叫冬瓜窑，我同学的父母在瓷器厂上班，我会去看他们烧制。

黄：红星瓷厂您有去吗？

寇：有。离我们学校非常近。

黄：当时陶瓷学院烧制陶瓷，学校里面有窑吗？还是寄在别人的窑来烧？

寇：一开始是寄在别的地方烧制。

黄：寄在红星瓷厂吗？

寇：是的。

黄：窑的窑形是葫芦窑还是冬瓜窑？

寇：是冬瓜窑，非常大，装窑的时候需要用楼梯。

黄：当时装窑师傅您还记得吗？匣钵那么大，窑抱六七个还不会闪到腰。

寇：是啊，抬起来还要爬楼梯。

黄：当时在学校还创作了什么作品，您还记得吗？

寇：当时都是作业，买了一批雕塑。

黄：什么雕塑？有西方的吗？

寇：没有，是广东石湾窑的。

黄：是雕塑吗？

寇：是的。

黄：是什么雕塑呢？

寇：是人物的。

黄：有上彩吗？

寇：它的土、底是赤色的，有的部位就没有上（釉），保持面部肌肉，衣服有上釉。

黄：当时景德镇有没有做教学上的模具？

寇：有。雕塑的模具石湾窑比较多，景德镇也有，比如说做龙啊什么的。有一部分是按照学院派，教授素描、水彩，还有一部分是敦聘社会上的艺人，教我们如何使用工具，如何调水、雕花和上釉。根据学校安排，老师每个星期定时间，每个人做的不一样，做完会评分。还会雇用模特，请了一些老人、小孩，每个人围坐着雕。

黄：瓷雕塑当时是有着衣的还是没着衣的？

寇：都是半身像，头像。

黄：景德镇当时教学就有这些中西方元素？

寇：是的，还有国外的石膏像。

黄：当时的石膏像现在非常值钱，一身石膏像拍卖大概50万-60万。因为当时石膏像只有两个来源，一个是苏联的，一个是法国的卢浮宫的。当时的石膏像都是原模翻出的，卢浮宫的石膏像是徐悲鸿翻模的。你们当时的石膏像是现在所有美术学院里面最标准的一批，之后的都是翻模再翻模。

寇：我去苏州，路边有卖石膏像，怎么翻模的不知道，但是很轻，表层很薄，内部是中空的。

黄：是什么时候去苏州？

寇：那是后来才去的。

黄：当时学校里没有人翻石膏像吧？

寇：没有。学校的教材是买来的。

黄：据了解当时浙江美术学院聘请的教师有齐白石、黄宾虹、傅抱石，齐白石是做木雕的，这是中国本土传统的国画大师，还有一批是留学回来的，有林风眠、刘海粟。景德镇学院有没有像这样教师在教学上面有冲突的？比如请的当地工艺美术师的教学理念和学院派的理念不同。

寇：是不一样的。比如当地的老师，他们也会做一身雕像给你看，但是他们在指导的时候只会说我们仿得像不像、这个线条不好、这个眼睛该怎么做和画素描，讲的方法不同。

黄：传统的老师在教你们的时候有什么口诀吗？

寇：没有。

黄：您从景德镇学院毕业后是直接分配到福州吗？

寇：毕业后到福州报到，我留在省轻工业厅研究所陶瓷研究室，其他人就到地方厂里做技术工人。

黄：福建省轻工业研究所当时在研究什么产品？

寇：我来的时候刚好是1959年，它是1958年成立的，科室里面有十几个人。没多久，省委下达一个任务，研究所要为科研服务，明代的德化陶瓷象牙白、猪油白（建白）瓷种失传了，要我们去研究，我专门负责建白瓷。

黄：为什么叫建白？

寇：以前土名叫猪油白，后来省领导觉得"猪油白"这个名称太俗了，就更名叫"建白"。建白瓷是温润而有生命的，给人以亲切感。闽南有一个建白，闽北有一个建黑，一黑一白。所以"建白瓷"的名称就是这么来的。它的前称就是叫"象牙白"，象牙白的特点是白中泛黄，温润剔透。

黄：当时研究建白瓷肯定遇到了很多困难，在材料方面。

寇：研究了好多年。

黄：当时材料从哪里来？

寇：分析古窑片。分析它的成分，然后再去找瓷土矿来试烧。到处找矿源，一直找到1963年。

黄：跑了4年。

创作中的寇富平先生

寇：从 1959 年到 1963 年。研究所的人员分为两部分，一部分做配方研究，一部分做器型研究。我是做器型这部分的，配方也有参与，没有分得很清，结合着做。

黄：您当时在那边做什么器型？

寇：这些就是当时在那边做的。

黄：中间那个是青铜器的造型，应该是尊，蕉叶二羊首尊。当时这个器型您是怎么设计出来的？

笔者与寇富平师傅及其传人合影　寇锦宏（左一）、寇富平（左二）

寇：我有一个做器型的同事，也是师傅，叫陈其泰。

黄：噢！老师傅。

寇：研究所成立时成员都是从学校来的，说是懂陶瓷，实际上不怎么接触陶瓷，都只是书本知识，所以不懂得制作，所以就从德化瓷厂调了几个比较懂的工人师傅到研究所。陈其泰是做雕塑的，还有一个负责彩画的，叫张佩玉。

黄：他也是德化厂的？

寇：是的。

黄：当时你们就在研究所研究建白瓷？

寇：用建白瓷的配方一次次烧制，跟瓷片比较像不像。调整得差不多了就送去给专家看，给专家看的时候不能把土给他们看，所以我就是负责器型设计那一块。

黄：在福州，你们当时是去哪里烧的？

寇：研究所里有窑。

黄：是柴窑吗？

寇：不是，是烧煤的。

黄：和德化厂的煤炭一样？

寇：是的。

黄：我母亲以前也在德化厂，在彩画车间。她是七几年才去的。

寇：七几、八几、九几年我都在。

黄：所以我小时候都是在滚底炉边玩。

寇：当时我在福州烧窑也是用滚底炉，下面有数十根钢

管搭起来装东西。

黄：这种炉的技术是我们中国的还是苏联教的？

寇：我们一开始是烧柴，然后是烧煤。

黄：然后也有用油、汽。当时成品率高吗？

寇：不高。我看到1964年有一份资料，好像是科技项目成果奖，有讲到建白的成品率是80％。我是内部的人，比较清楚，其实那个数字只有18％左右。烧出来的瓷看起来釉色挺漂亮的，容易变形。那时条件限制。

黄：当时土的原材料是从哪里来的？

寇：到处找。一开始是惠安东园的鼓岭、长石，后来才用仙游的。但是比较好的是惠安东园的。

黄：为什么没有去德化拿呢？

寇：德化也有拿，在根竹坑。根竹坑的质量很好，但矿不集中不大。

黄：您是1964年以后回来德化吗？

寇：是1966年。当时机构扩编，省轻工业厅研究所陶瓷研究室在德化设了德化陶瓷研究所（省属）。我原本是德化研究所的，后来就到德化厂了。

黄："文化大革命"期间的德化厂是什么情况？

寇："文化大革命"时期德化厂比其他地方的情况好，不经常生产但还是有生产，做毛主席像。

黄：一个白白的圆圆的杯子还贴花纸是吗？

寇：是的。

黄：当时花纸是哪里来的。

寇：是从山东调过来的。因为我会刻花，所以在杯子上刻"为人民服务"或毛主席像。

黄：那个杯子是类似"里根杯"吗？

寇：造型是类似直筒杯。

黄：当时德化陶瓷研究所的所长是谁？

寇：刚开始所长是福州调来的，他不是德化人。

黄：当时人员除了你还有谁？

寇：陈其泰也在，后来王则坚也在。

黄："文化大革命"后研究所就并到德化瓷厂的什么部门呢？

寇：我是负责新产品开发和技术培训的。我能（制）做也能讲，所以县里有培训，让我去讲课。厂里的领导开玩笑叫我"校长"。

黄：当时你的研究所是在？

寇：岭下，大门右边那块。

黄：当时德化厂的产品应该很丰富，除了毛主席像还有其他的吗？

寇：雕塑。当时有一个雕塑车间。

黄：都有什么作品？

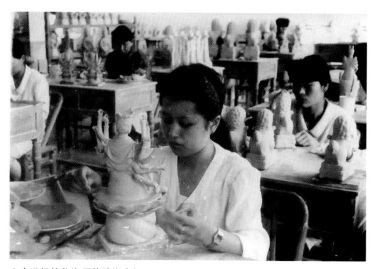

上个世纪德化瓷厂的雕塑车间

寇：有很多，如木兰从军、千手观音等等。

黄：木兰从军可能是当时苏勤明在雕塑组里面（做的）？

寇：是的。

黄：当时雕塑组里都有谁？

寇：很多民国时期的名家都在里面。

黄：陈其泰是在雕塑车间吗？

寇：他一开始在研究所，后来到雕塑车间，最后又回到研究所。

黄：福州的师傅后来就回去了？

寇：是的，后来技术归队。

黄：您是哪一年结婚的？

寇：1961年。

黄：那时您还在福州？

寇：是的。

黄：您夫人当时是在德化？

寇：是的。家里介绍的。

黄：您夫人是哪里人？

寇：德化。

黄：当时没有在福州找一个？

寇：当时我已经24岁了，家里很急。

寇：有一次从福州回老家，再有两三天就要返回福州了，我母亲一直说，"你这么大年纪了还不娶老婆"，说我哥哥的小孩已经读小学了。我大哥就说"我刚刚去打鸟，听说有一个人要找对象"。说完我就跟他走了。到我夫人的家里，她和她母亲都在家里，听说有人来看对象，她就害羞地到房间里去了。我哥哥向她家人介绍我，介绍我的工作。他们觉得可以。说好后，第三天就娶回来了。第四天我就回福州了。

寇富平（艺名：寇建勋）先生的获奖证书（2014年10月）

寇富平（艺名：寇建勋）先生的获奖证书（2014年10月）

黄：多久回来一次？

寇：一般是一年回来探亲一次。

寇女：但是他们从来没有相互大声说话过，没有吵过架。

寇：结婚五十几年，没有吵过架。

黄：您后来就一直在德化厂了？

寇：是的。

黄："文化大革命"以后，在德化厂创作什么作品？

寇：在厂里，大都是根据客户拿来的样本，器型做出来以后交给车间生产。

黄：您记得"文化大革命"期间，德化厂的窑爆炸过吗？

寇：有，早些时候。我还没来之前，"文化大革命"之前，爆炸时有一个人死了。当时烧煤气。

黄："文化大革命"后，最大的单就是香港的。厦门港、泉州港打开后，香港的订单开始进入。你们当时接到的单都是什么单？最大的是什么？

寇：还是日用瓷比较多。碗、汤匙这类。

黄：我记得我们家有一块宝石黄的，这是？

寇：宝石黄偏黄。

黄：是加了什么材料进去？

寇：它是加了氧化锆和偏钒酸铵。

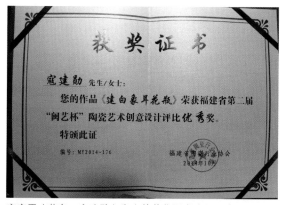

寇富平（艺名：寇建勋）先生的获奖证书（2014年10月）

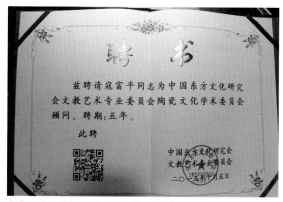

寇富平先生的聘任书（2015年10月）

黄：这是当时我们德化厂的独创吗？

寇：不是的。这是学别人的配方。

黄：是在什么年代？

寇：七八十年代都有。当时那套销量很大，一盒三四块钱，现在能卖两千多块钱。

黄：当时你们在德化厂的工资是？"文化大革命"期间工资多少？

寇："文化大革命"工资是四十几块。

黄："文化大革命"后工资有提高吗？

寇：很少。当时并不是每个人都能提工资，大概只有一半的人。要经过三次公示，大家没有意见才能加工资，加最多的是五块半，高级一点的才能加五块半，普通的加五块，甚至只有四块。

黄：当时德化厂的作品有评奖吗？

寇：早些时候没有。

黄：我记得当时德化厂有一间陈列室，国家领导人还参观过。

寇：对，没错。

黄：当时你们做了什么作品？

寇：没有。

黄：德化厂当时的千手观音是谁做的？十八手的。

寇：十八手观音一直都有，可能是许兴泰。

黄：德化厂当时还有大身的毛主席像，是集体创作的吗？

寇：许兴泰也有做一身。

黄：当时德化瓷厂的底下好像都是刻号码的，没有刻人名。

上个世纪德化瓷厂用于加工瓷土的水车

寇：印工号。

黄：您的工号是多少？

寇女：雕塑车间的工人才有工号。

寇：烧出来以后如果质量出问题，可以查看是谁做的。当时还出了一件事，有一个人晚上空余时间去炸油条，白天上班做壶的时候两边都做了壶嘴。白瓷是要选的，一关一关过去，就发现了这个壶嘴的问题，因为做壶嘴的只有他一个人，就知道是他做的。晚上去炸油条太困了，对公家的活不重视，所以他就被开除了。

黄：物镂工名，以考其责。

黄：当时您在德化厂，设计组主要就是画图吗？

寇：都有，也有制作。

寇女：包括那个配方，研究土。我记得小时候我爸就有在试土，从瓷矿带回来的土，试成功后才给厂里大批量生产。

黄：当时你们试的土都是哪里来的？

寇：到处都有，宁德比较多。

黄：宁德的哪个地方呢？

寇：我不太清楚。

黄：当时你们就是自己配土。

寇：不是，当时有专门的人在配土。后来比较自由的时候，我就到外面租一个地方，自己弄土卖给别人，自己做泥料加工。土和釉都做过。有一年的时间红旗厂全厂的釉水是由我承包的。

黄：那估计比较晚了，是20世纪90年代吗？

寇：是的。

黄：20世纪80年代期间您的代表作品是什么？

寇：有十三头的白瓷、一个长安花瓶、古香炉（三足）、浮雕盘，还有很多日用品，都是客户需要什么就做什么。

黄：当时没有广交会吧？

寇：有。

黄：您有三个小孩，谁先学的陶瓷？

寇：大女儿。

黄：大女儿哪一年进的德化厂？

寇：16岁还是17岁的时候进的德化厂的。

黄：您记得当时德化厂的雕塑车间在什么地方吗？

寇：在旁边那栋水泥楼四楼。我女儿一直以来都是坐第一张桌子，当时她做了很多"妈祖"，我每次去都可以看见她在做珠子、接头手。一个模（翻）出来以后，就挂一挂衣纹，手、头需要自己捏，再接上去，接上去后再加珠子等装饰。90年代，就连清华大学的教授都认为我们雕塑的处理方法是其他地方无法比拟的，我们的头发处理成一条一条的，细节的处理很好。

黄：是，在瓷雕方面德化很有特点。

寇：德化厂有一千多个人的规模。

黄：八几年，还有托儿所。我从三岁开始到十几岁都是在德化厂，对德化厂很有感情。德化厂当时就像一个小社会，里面也有医疗部，医疗部旁边还有一个防空洞。

寇：有的。

黄：德化厂最有印象的就是那个大钟。

寇：对，那个钟敲了，我在下面都能听得到。那个钟是在高处，敲一下声音传很远。我们农村早些时候没有钟表，德化瓷厂的钟一敲，大家就知道要做晚饭了。

黄：它是德化厂的一个地标，现在还在吗？

寇：现在不在了。

黄：是1991年办陶瓷节吗？您有参加吗？

寇：是1991还是1993年忘记了。我没有参加。

黄：德化厂是哪一年改制？

寇：1993年。

黄：印尼老板是什么时候来的？

上个世纪德化瓷厂加工瓷土的水碓

寇：1995年。

黄：当时旁边的三厂在吗？

寇：在啊。原本三厂是德化厂的一个车间，叫高档车间，是专门做建白的，后来跟德化厂分开了。

黄：为什么分开呢？

寇：是县里的意思。

寇：分开卖。德化厂主要卖日用品。

黄：您当时没有跟着去三厂？

寇：当时是雕塑车间分过去，过去后他们没有制作就都出来了，三厂也解散了。

黄：所以这些大师就是那时出来自己办厂了？九几年还是八几年？

寇：基本上在九几年。当时苏清河在德化厂，平时喜欢自己做小创作，厂里说他集体观念差，后来他就离开德化瓷厂。

黄：我记得他后来是去东漈瓷厂做开片釉。

寇：对。但他那个阶段的产品都没有落款。

黄：您是哪一年离开德化厂的？

寇：我1998年退休，正式离开是在2011年。90年代合资后，建白已经研究出来了，德化瓷厂在推广，轰动了国内外，主要产品是雕塑，也有餐具。合资后，外国老板只有在钱汇来的情况下才做，钱没来，即使是名瓷，不管、也不做。建白的材料相对严格，产品的成功率较小，成品率16%，不到17%，像这样做实验，所有的损失只有公家才能承受得起。

我1998年退休时，厂里还没有真正的技术骨干力量可以生产建白瓷，我想自己在这个领域做了几十年，如果失传了可惜，所以就答应厂里再帮忙一段时间。这一待就过了13年，所以直到2011年，我才真正离开德化厂。

苏玉峰："一理通，百理同，琵琶会弹，二胡就会拉，洞箫就会吹。"

【人物名片】

苏玉峰，字长秀，福建德化县城关宝美人。一代雕塑名师苏学金孙、苏勤明次子。中国工艺美术学会会员，原晖龙陶瓷有限公司总工艺师，现德化蕴玉瓷庄主人。

苏玉峰创作设计的不同类型规格的作品不下300种。从各种姿势的观音、如来、八仙等神仙佛像到花木兰、四美人、关羽、郑成功等历史、仕女人物以及龙、虎、狮、象、鹿、马、飞鹰、天鹅、鹦鹉等飞禽走兽，以至鱼虾小动物及各种花卉、花篮等，部分作品选送参展获好评并得奖。1984年，《"高白"飞天女》瓷塑荣获轻工业部颁发的中国工艺美术"百花奖"优秀创作设计二等奖；《"高白"孔雀开屏》瓷塑荣获全国工艺美术陶瓷行业新产品创作二等奖，《飞天女》《"高白"十八罗汉朝观音》瓷塑获三等奖。《"高白"百花争艳（28寸）》瓷塑花篮，入选北京人民大会堂福建厅饰品。1988年，"建白豪华百花"瓷塑花篮荣获中国工艺美术百花奖优秀创作设计二等奖。1994年，《十八罗汉》瓷塑荣获全国（成都）星火科技精品金奖。1999年，《龚自珍》瓷塑荣获国庆50周年全国名人展优秀作品奖。1987年，获福建省人民政府授予的"工艺美术专家"荣誉称号，1992年，经省工艺美术专业职称评审委员会评定为"高级工艺美术师"。

以下访谈苏玉峰简称苏，笔者简称黄。

黄：苏老师，您是哪一年出生的？

苏：民国三十五年，1946年。

黄：听邱老师说您就出生在程田寺格旁的那条古街上，您对那段历史还有印象吗？

苏：印象很深刻，我就是在那条街上长大的，到十几岁才离开。

黄：原来有一间老店叫"茂源瓷庄"，老板叫许光正，您有印象吗？

苏：这个我倒没印象。但是裕源和宝源两家瓷庄我很有印象，宝源是许友官的，裕源是许友义的。

黄：宝源店是在街头还是街尾？

苏：在街中间，间面至今还在，但是屋顶都塌了。

黄：宝源店是租的还是自建的？

苏：是自己的。

黄：那你们那间店呢？

苏：我们那间店也是自己的，民国的地契上写着叫"蕴玉楼"，1949年后，民国的地契就被注销了。1953年，德化

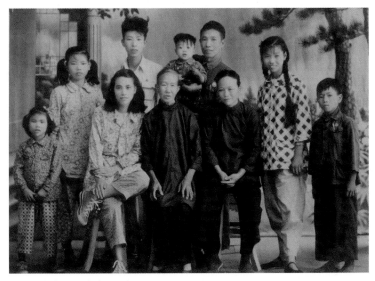

蕴玉瓷庄传承人苏勤明一家

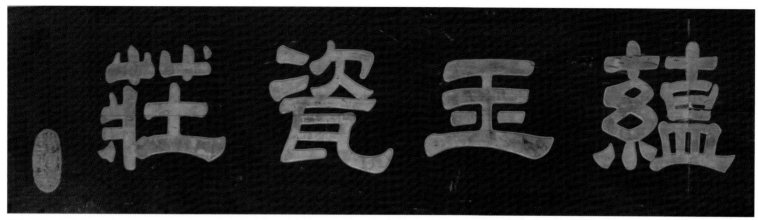

德化"蕴玉瓷庄"店号（笔者摄）

瓷厂要办一个雕塑车间，当时叫公私合营，我父亲（苏勤明）是老师傅就应征去了。厂里的领导跟我父亲说："您是组长要以厂为家，你们现在住的地方离德化瓷厂路途太远，最好搬个比较近的地方。"当时的觉悟很高，不久我们全家就搬到湖前许家的祖厝，搬过去后我父亲就把程田寺格的老店卖给了徐家，所以今天提起来那里仅仅成了历史。

黄：蕴玉楼当时的地契还在吗？

苏："文化大革命"期间搬来搬去弄丢了，不过现在在德化档案局找得到。

黄：当时为什么叫蕴玉楼，有何寄托？

苏：蕴玉楼这是我爷爷取的名。从何而来我就不太清楚了，不过打自他做陶瓷的时候就有"蕴玉"这个字号。当年我在德化东大路重振家族瓷业，想取名"蕴玉坊"，去征求王冠英、苏清河和许金盾几位老先生的意见，每个人都说行得通。唯独去征求邱大（邱双炯）的意见时，他说："咱们不能叫'蕴玉坊'，还要继续沿用'蕴玉瓷庄'这四个字。"当年已经很多人都不知道'蕴玉瓷庄'这四个字了，只有他知

道这段历史。邱大跟我说："你把这四个字挂出去，如果有谁不明白或不理解的，就让他来找我。我当时在你父亲那做瓷的时候，瓷器底下都印有这四个字。"所以，后来我们果断地使用了"蕴玉瓷庄"这个老店号。但是很奇怪，"蕴玉瓷庄"作品至今没有发现一件。

黄：对，都是"博及渔人""苏蕴玉制""蕴玉制"，但是"蕴玉瓷庄"至今没有看到。

苏：对，没有发现"蕴玉瓷庄"这四个字的作品。"蕴玉"当时应该是我爷爷的店号或者字号。那栋楼都叫"蕴玉楼"。

黄：好像不大是吗？

苏：也是在中间，在程田寺格正对着的中间。

黄：隔壁的店也是卖瓷的吗？

苏：隔壁的店不是卖瓷的，再往上走两个店面就是许友官的宝源店。我记得当时那条街对面都是老窑。

黄：您说的窑是靠近德化红旗厂这头？

苏：是的。建的是大鸭蛋窑，不是龙窑。

黄：蛋形窑。

苏：是的。窑门是从边上进去的，很高，需要爬楼梯。

黄：当时苏由甲的店面在哪里？

苏：当时苏由甲是做瓷生意的，叫"成益瓷庄"。他有一处房产就在老街那边，后来去马来西亚定居了。苏家在历代都有经营瓷庄的传统。德化草埔尾那有座土楼，叫长福堡，是清代康熙年间（1662~1722）宝美村人苏明裕、苏重光兄弟建造的。一是为了防土匪，二是因为他们也是烧瓷的，土堡也是经营瓷器的瓷庄。当年经营的瓷庄一个叫万源，另一个叫瑞源，两个瓷庄在福州、泉州都设有瓷器经销处，历30余年，遂成巨富。到了清代光绪年间（1875~1908），同村人苏义标，经营"捷益瓷庄"，瓷器运销泉州、福州、潮州、汕头等地，也成为瓷器商家。民国期间，你刚才提到的苏由甲，经营"成益瓷庄"，收购德化城郊五大窑场白瓷，加工施

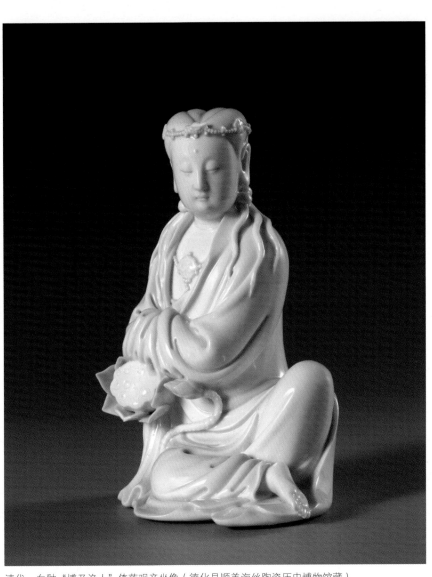

清代　白釉"博及渔人"倚莲观音坐像（德化县顺美海丝陶瓷历史博物馆藏）

彩后行销永春、泉州、厦门、汕头、福州、上海等地，乃至远销到东南亚。

黄：当时还有一个信基督教的叫周元开。

苏：有啊，他的店在程田寺格上面。

黄：今天程田寺格门口还有一个牌坊？

苏：对啊，那是草埔尾的。姓颜，她嫁到苏家。

黄：当时抗战胜利后，大批的香港客商来订德化瓷。

苏：当时我还小，不太记得。

黄：您小时候在程田寺格有什么故事吗？

苏：我只知道我父亲会做雕塑。记得小时候不懂事，把父亲做的观音的手弄断了，被父亲打了一顿。我父亲民国时当过宝美村的保长，新中国成立后被抓到"囚公所"关起来。后来经过调查，证明我父亲没有干过什么出格的事情，才给放了出来。

黄：解放初期，家庭成分不太好？

苏：是的。

黄：您记得勤明师主要是做哪些类型的观音呢？

苏：基本上是"坐莲观音"比较多，我记得，还有"仰莲"。

黄："牧童短笛""童子骑牛"等他有做吗？

苏：那种比较少。在德化瓷厂时有做，大约有几百件产品，以观音、佛像为主。

黄：关公、花木兰他有做吗？

苏：都有做，进德化厂后他就做很多。

黄：您记得他当时做一尊大概价格是多少？

苏：这个我不清楚。

黄：是谁管账的？

苏：这个不太清楚，没有去问。

黄：你们当时住在什么地方？

苏：就在程田寺格店面的楼上。

黄：楼上有阁楼吗？

苏：有，地方很小，既要做雕塑，又要放模具，还要生活起居。程田寺格的旧街店面都是狭长形的，只有一条直直的通道，有的两层、有的三层。

黄：我看到您的资料上写"读完初中后就去上山下乡了"？

苏：初中没读完，读了三个月就辍学了。1962年，我被照顾到德化瓷厂打杂工。当时我父亲是瓷厂雕塑组老工艺师，他几次向厂领导提出要求，把我安排到雕塑组学艺并义务参加生产，不拿报酬。对我父亲的这个要求厂领导们均深表同情，但我也一直没能获得批准。从德化瓷厂出来之后我的日子过得很苦，长期搞搬运、拉板车等体力劳动，对世代相传

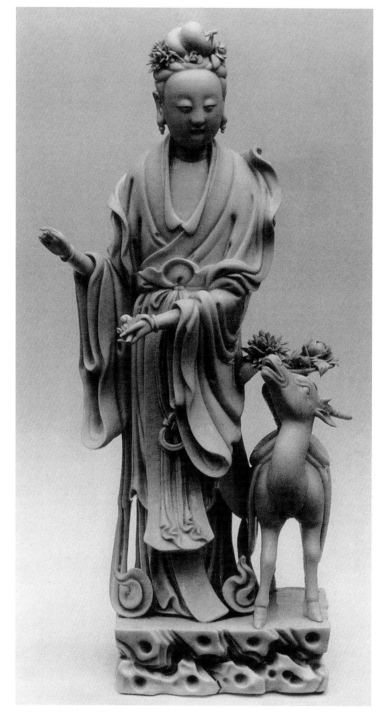

苏学金作品 清代 德化窑"博及渔人"《麻姑献寿》(美国纽约大都会博物馆藏)

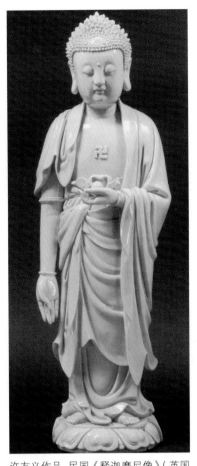

许友义作品　民国《释迦摩尼像》（英国私人收藏）

苏学金作品　清代　德化窑"博及渔人"《坐禅释迦牟尼像》（美国弗吉尼亚美术馆藏）

苏勤明作品　《花木兰》（苏玉峰藏）

的雕塑技艺可以说是一窍不通。

我父亲过世后，苏清河和许金盾等老先生来探望我们，一直感慨叹惜："师傅的一手技艺功夫，没人可传下去了！"还有人挖苦说："苏学金的技术'断了'！只到勤明一代了。"这句话深深地刺痛了我，也给我以极大的鞭策。当时我的想法是："一定要冲破任何困难，继承祖辈的瓷坛艺术事业！"所以从那以后，我就利用工余时间拿起瓷泥"捏模"，日日

夜夜地捏着捏着，直至1978年春节后的一天，我偶然捏了个"观音头像"，感觉跟我父亲的风格很像，比平时捏的格外有"神韵"。于是，就请我哥哥带着我拿去给王冠英看。

黄：王冠英当时住哪里？

苏：当时他退休了，住在体育场边上的邱家。王冠英老师听说我是勤明的后代，很严肃地看着我，眼镜摘下来说："这个跟你祖上差远了，一点感觉都没有。"那晚我被骂得一

无是处，体无完肤。我哥看了也很过意不去，跟我说算了不要做了。我说不行，他骂也是为我们好，我还得再做一件拿过去给他看。

黄：后来呢？

苏：没过多久，我又坚持做了几件拿给王先生看。冠英师傅看了很久说，"下颌"有点像你父亲做的了。

黄：您父亲勤明师傅做的"下颌"有什么特点？

苏：他做的"下颌"很好看，王冠英很有印象。他讲了一个故事。大书法家王羲之，他的儿子王献之非常傲气，觉得自己写的字非常好看，他母亲看了以后，第一次看不入眼。第二次看就"太阳"的"太"字那一点，她说"你写了那么多字，就这一点像你父亲写的"。王献之很吃惊，就励志奋发。王冠英的这句话同样对我有激励的作用，所以我继续做。白天上班晚上做瓷，晚上上班白天就做瓷。

1978年春节过后，我从县城家里背着瓷泥到曾坂煤矿上工。坚持白天下井采煤，夜晚学捏瓷塑，如果晚上值夜班下井，则翌日白天学瓷塑。捏好一件后我就利用假日带回县城，请苏清河、许金盾、王冠英等人赐教点评。经过半年多比较系统、不分昼夜的努力实践，我取得很大的进步。同年9月，我终于如愿被调入德化县工艺美术陶瓷厂，当然这里邱双炯老师帮了很大的忙。

苏：小时候经常看我父亲做雕塑，受到他的熏陶和影响。我就曾经跟我父亲讲："既然德化瓷厂不同意我在您身边，是不是可以我在家自己做，您下班后再帮我看看？"老人比较固执，觉得这样学没有效果，不赞同。

黄：当时在家做吗？

苏：没有，在程田寺格那边做。他回来后看了也没说什么，他觉得我没有坐在他身边学不舒服。

黄：这就是我们以前说的师傅带学徒，一定要在边上紧紧跟着。勤明师在做雕塑的时候有没有什么口诀？

苏：他只跟我说这么一句话："我们不是专业院校出来的，没有素描基础，我们要做一个东西比如要做一朵菊花，就得观察那朵菊花是怎么生长的，看得入神了，当你不看那朵花时，你的脑海里已经有那朵花的样子了，你再开始做。"他教我这句话，这就是他的口诀，我经常跟年轻人讲。

黄：您父亲勤明师傅当时跟谁学的手艺？

苏：我父亲出生在德化的水口，五六岁被卖到德化城关，给我的爷爷苏学金做儿子。当时许友义是妆大佛的，可能做佛的生意不景气才转来做陶瓷。并拜我爷爷做师傅，两个人关系很好。"一理通，百理同，琵琶会弹，二胡就会拉，洞箫

苏勤明作品 《苏武牧羊》

德化蕴玉瓷庄传承人苏玉峰先生

创作中的苏玉峰先生

苏：这个不太清楚。许友义、许友官是兄弟俩，泉州开元寺还有许友官的名字。可能当时开元寺的大雄宝殿修缮他也参加。

黄：开元寺的大佛吗？

苏：是啊。他们兄弟俩在当时很有名气。德化程田寺格大殿的观音也是他们兄弟俩做的，体量很大。

黄：程田寺格里面曾经供过瓷佛吗？

苏：是啊。不过瓷佛比较少，主要是土佛。

黄：1978 年之后，您进了德化工艺美术陶瓷厂？

苏：是的，在雕塑创作组。

黄：我记得当时的陶瓷厂，有一个叫倒焰窑。那是什么原理？

苏：是烧煤的，火焰打上去再卷下来燃烧，然后再通过烟囱排出去。

黄：里面是怎么设计的？

苏：里面就像一个鸡笼，窑底部设计了一个吸火坑。吸火坑的通道是从地下通过窑壁打到窑顶部，然后通过吸火坑把火焰吸下来，充分燃烧后再把烟送出去。

黄：1978 年您是正式工了？

就会吹。"意思就是一项如果通了，百项就通了。做大佛的人，来做雕塑，可能因为有基本功，学得很快。

苏：后来，许友义就把他的养女嫁给我父亲。

黄：他的养女，就是你母亲？

苏：是啊，我母亲，她从大田被卖到德化。

黄：您母亲是许友义的养女？

苏：是的。他们结婚后，许友义让我父亲回老家"把你父亲的字号拿出来"。就是"蕴玉"的字号。所以德化瓷塑是由苏到许，再由许到苏。严格上讲，其实我父亲没有直接跟我爷爷学过，真正传予他的是许友义。这不可否认。

黄：许友义以前是找谁学的？

笔者在蕴玉瓷庄采访苏玉峰先生

2006 年笔者在王冠英先生家中采访时合影

苏：是的。1978 年 10 月我正式入职，第二年转正。

黄：第一批是做什么？

苏：也是做观音。德化做雕塑的人如果不会做观音会被人笑话。

黄：是坐莲的还是千手的？

苏：大部分是坐莲的，也有坐石的。

黄：太湖石风格是模仿何朝宗这种风格的吗？

苏：是的。

黄：您当时已经很久没做了，后又开始做，在图纸这方面……

苏：我还要临摹。

黄：临摹什么呢？

苏：当时有一尊观音，是从临摹开始的。

黄：是家里收藏的吗？

苏：不是家里收藏的。1978 年正月初八我正式调进陶瓷厂，就开始临摹了。

黄：也是临摹这尊观音吗？

苏：是的。

黄：那尊临摹的观音现在还在吗？

苏：不在了。

黄：当时瓷土是哪里开的？

苏：都是德化自产的。根竹坑、有济、观音岐、小岭、四班，还有仙境都产瓷土。

黄：我有一次到国宝、南斗采访，那里为什么有那么多窑？

苏：那是陈其章一手创办起来的。陈老师是集联社的彩画老师傅，退休后去了国宝。当时搞得很红火，连县城的女孩子都想嫁到国宝。

黄：您是从 1978 年开始就一直在德化工艺美术厂？

苏：是啊。后来花草类的、人物类的，我都有做。1983 年，轻工业部工艺美术司在德化县举办全国工艺美术陶瓷行业质

1988年苏玉峰作品《"云白"瓷塑花篮》获得中国工艺美术品百花奖优秀新产品二等奖

1984年苏玉峰作品《十八罗汉朝观音》获得全国工艺美术陶瓷行业评比创新产品三等奖

苏玉峰代表作《济公戏蟋蟀》获第十五届国家级工艺美术大师精品博览会金奖

量评比大赛。

黄：您当时参赛的作品是什么？

苏：我选送了三件作品：第一件是《孔雀开屏》，第二件是《飞天女》，第三件是《十八罗汉和观音》。没想到《孔雀开屏》获得二等奖，《十八罗汉和观音》《飞天女》获得三等奖，三件都得奖了，这些证书都还在。1984年《飞天女》又获中国工艺美术百花奖二等奖。

黄：您当时在德化陶瓷工艺美术厂临摹观音有什么心得？

苏：实际上德化瓷从1966年开始所有的雕塑都停产了，到1971年才恢复生产。主要做现代的作品，如毛泽东像、知青上山下乡、赤脚医生这些题材。所以直到1978年，传统的题材才慢慢恢复。我就想，以前有受到父亲的影响，现在可以重新起稿，不懂的就征求别人的意见。苏清河当时也在。

黄：苏清河当时跟谁学的？

苏：跟我父亲学的。

黄：他是在德化厂的时候找您父亲学的吗？

苏：是啊。许金盾和苏清河都是在德化瓷厂雕塑组找我父亲学的。

黄：他当时是工人？

苏：是的。我父亲当时被打压的时候，他们俩看不惯只说了一句话，结果他们两个人都"倒"了。

黄："文化大革命"时候吗？

苏：对，"三反五反""文化大革命"的时候，后来他们自动辞职出来了。

黄：苏老出来后就去东漈瓷厂？

苏：不是，他和许金盾两个人到处做瓷佛。后来许金盾才到晋江磁灶，流浪了很久。

黄：1986年后您主要做什么产品？

1988年苏玉峰获得中国工艺美术品百花奖优秀创作设计二等奖

苏：还是以传统的为主。

黄：当时您有考虑到培养下一代的事吗？

苏：当时我已小有名气了，还办了一个厂，但是都还不敢跟小孩开口让他来接班。直到有一年放暑假，我儿子珠庄到厂里临摹瓷塑，不知道是因为天分还是遗传，其中有一个小人物的头部仿得特别像，从那之后我就慢慢培养他。

苏：我小孩没读多少书，初中毕业后，到职业中专学雕塑。20世纪90年代初，我送他去江西景德镇陶瓷学院进修一年。年轻人想学，我们就该给他创造条件。进修一年后，我就在厂里安排一间工作室让他自己锻炼。没过多久，他又自己联系去中央美院进修雕塑。一是打开视野，二是提升专业能力。

黄：这样一来，蕴玉瓷庄后继有人了。

苏：是啊。在我看来，手艺人其实也是守艺人。不管别人是叫你大师，还是老师，最关键的是怎么去守住这门祖传的技艺，不能让"蕴玉瓷庄"这四个字在我们这代销声匿迹。年青一代只有争取多创作，在艺术上才能多收益，多丰收。

1984年苏玉峰创作的《十八罗汉朝观音》作品

陈明良："大形一定要先抓好。"

【人物名片】

陈明良，1963年7月出生于德化陶瓷世家，师从瓷塑名家陈其泰。享受国务院政府特殊津贴，高技能人才，中国陶瓷艺术大师，国家非物质文化遗产"德化瓷烧制技艺"省级代表性传承人，国家一级技师，高级工艺美术师，福建省工艺美术大师，中国陶瓷工业协会常务理事，德化县收藏家协会会长，泉州市特色专业领军人才，德化县明玉陶瓷研究所艺术总监。1987年创办凤池瓷雕厂。曾在中央工艺美术学院陶瓷雕塑设计系、清华大学美术学院工艺美术系、中国艺术研究院进修。从艺近40年，潜心于收藏德化窑古瓷研究与艺术创作，并编著《德化窑古瓷珍品鉴赏》《明清德化白瓷》，将学术研究和实践创作紧密结合，并赋予作品文化内涵和艺术生命，在传统人物雕塑上做得出神入化，且在日用器皿设计创作上造型规整，材质与形态美结合，相得益彰。作品获得国内外金奖21项。其中独创大型瓷雕《百态观音》荣获首届中国佛教文化用品博览会金奖、《志在书中》荣获第十一届中国民间文艺"山花奖·民间工艺美术"作品奖、《敦煌神韵》荣获"美国巴拿马万国博览会百年庆典"优秀艺术家奖。

以下访谈陈明良简称陈，笔者简称黄。

黄：您父亲叫什么？

陈：陈天其（棋），"qí"有写木字旁的，也有没写的。身份证是没有木字旁的，但是在收藏的几张1964年、1965年的证书上写的名字是带有木字旁的。

黄：当时这个证书是什么内容？

陈：他在1964年、1965年、1966年这三年都得奖了，其中有一项是全省的技能手。

黄：他以前是找谁学的？

陈：找阿留师，南安人。

黄：为什么找南安人学呢？

陈：当时阿留师在德化厂。

黄：在进德化厂之前他是找谁学的？

陈：当时我的爷爷也是做瓷的。

黄：您爷爷叫什么？

陈：陈道兴。

黄：您爷爷当时是在哪里学瓷的？

陈：当时是在民间学的，具体不知道。

黄：是什么时期呢？

陈：民初。

黄：您爷爷有做泥塑吗？

陈：没有，有做泥塑的是陈振义。他跟我爷爷是堂兄弟，和苏学金是一个时期的。我爷爷可能是自学成才，也有可能是找陈振义学的。上回为了做"传统文化村"，县里一位学者王金雷在德化的高阳村查到了陈振义的线索，同时还发现了一张桌子上写有他的名字。我本人也有收藏陈振义的好多模具。

黄：当时陈振义的模具都是

陈道兴（1909-1983）1966年画，当年58岁。陈良明祖父，一生务农兼烧制陶瓷，早年经常肩担陶瓷到仙游买卖

陈天其（陈明良父亲），1965年在广州越秀公园（陈世伟供图）

做瓷的吗？

陈：他聪明绝顶，但天妒英才，36岁就过世了。我个人推测他有可能是自学成才，听老人家说以前村里有谁"做寿"，他都是现场为寿星塑像，或即兴创作，才艺过人。

黄：所以您爷爷很可能是拜陈振义为师。

陈：是的。但我爷爷主要做粗瓷。他去过德化五厂，也去过乐陶，走四五路。

黄：您父亲不是找您爷爷学的吗？

陈：不是。我父亲是在德化瓷厂，他找阿留师学手拉坯。

黄：您父亲主要是做？

陈：他主要做日用设计。我是属于他"带子学艺"的。

黄：类似勤明和玉峰父子。

陈：是的，不过我比较迟，我是和柯宏荣同一批进德化厂的。当时德化瓷厂的王冠英老先生认为传统陶瓷工艺必须要有传承，否则会断代，于是，他提出倡议"带子学艺"，并向县里提出个子女照顾的名额，第一瓷厂和第二瓷厂全部是20个名额。当初，我还在高阳农村与爷爷奶奶一起住。大哥、二哥和我三个都是爷爷奶奶带大的，而弟弟和妹妹则是母亲在县城带大的。我16岁那年，两个哥哥都到县城读书，我也准备进城，但老家没有人陪老人，父亲又是个孝子，就把我留在老家。后来好不容易有"带子学艺"的机会，我才从老家进县城。

黄：哪一年进的德化瓷厂？

陈：1980年11月。当时德化厂的一批老师傅，比如王其昌、陈其泰、郭德生、陈继承，还有我父亲，都被抽调到德化陶瓷研究所（以前归属福建省轻工业研究所，"文化大革命"后归属德化瓷厂），地址就在德化的西校场大樟树边上。

黄：研究所全称叫什么？

陈：德化陶瓷科学技术研究所。我1980年进厂就到这里。

黄：您是哪一年拜陈其泰为师的？

陈：我虽然是1980年进的德化厂，实际上是1981年才拜陈其泰为师的。

黄：他教您做瓷塑吗？

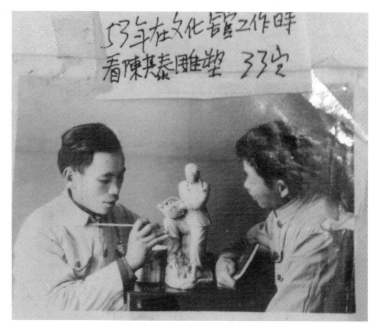
1953年吴天安看陈其泰雕塑（陈世伟供图）

2016 年 5 月首届中法论坛上陈明良先生在北京做现场瓷雕表演

陈：你听我慢慢说。一开始先找我父亲学机车日用的成型，学了几个月后，父亲的同事颜启沮建议我说学雕塑比较有前途。于是父亲就和其泰师开口请他收我为徒，其泰师欣然答应了。刚开始学了两三个月，总体上说师傅的教学还是比较保守的。

黄：其泰师是找谁学的？

陈：找许友义学的。他是许氏的正宗徒弟。

黄：听说许友义的祖上是"山湖派"，您有听说？

陈："山湖派"没有直接的材料证明和许友义有关，但是我听老师傅说，许友义会木雕、会泥雕、会妆佛像。陈其泰是深得许友义真传的，手艺娴熟。我给他总结三个字"快、准、狠"。速度非常快，形抓得非常准。有一次全省现场动手比赛，他只用了一个半小时就完成一件瓷塑作品，肌肉与神态都表现出来了，形神兼具，获得一等奖。其泰师收的徒弟并不多。他的儿媳妇叫苏玉兰，是找他学的手艺；而苏玉兰又是我的表姑，所以我的传统修胎技艺是苏玉兰教会的。苏玉兰的丈夫陈德卿，不是找其父亲学的手艺，实际上是找王则坚学的。王则坚先生是学院派的。

黄：是这样。苏勤明在德化瓷厂带的徒弟，是不是也不多？

陈：是的，不多，但是德化瓷厂的叶八板是他的高足。

黄：叶八板是哪里人？

陈：他是南安人。

黄：为什么会来德化厂呢？

陈：他当时是当兵的。当兵结束（退伍）后来德化厂，拜苏勤明为师。

黄：德化厂当时还有一个人叫林甲乙，您认识他吗？

陈：认识。我收了他好几件作品，如《贵妃出浴》。今年还收了一个他做的塔。

黄：九级浮屠。

陈：不是，是十三层的。林甲乙是黄埔军校的高材生，悟性很好。我后来也仿制过他的作品《贵妃出浴》。

黄：我家里收藏一件《贵妃出浴》应该就是您的作品。

陈：应该是，林甲乙是前几年才过身（过世）的。

黄：您父亲和其泰师都有参加国庆十周年的礼品瓷设计吗？

陈：有的。不仅是国庆十周年的礼品瓷设计，还有人民大会堂的礼品瓷设计。我父亲打的模都非常贴合。

黄：陶瓷开模有什么技巧吗？

陈：主要是贴合。

陈：古代做模具的土都是用田间的泥土，当时陶工打土坯，用一千度烧熟，然后再注浆成型。虽然土制模具的工艺比较粗糙，但是其成型烧制出的瓷器却没有合缝线。

陈天棋的获奖奖状（1964年）（陈世伟供图）

陈天棋的获奖奖状（1966年）（陈世伟供图）

陈天棋的获奖奖状（1966年）（陈世伟供图）

黄：这是什么原因？

陈：这是瓷土、水和长石的成分不同。古代的德化瓷土基本上是一元配方，配方很单纯。现在的配方很复杂，有七八种甚至十几种。当时只有两三种（配方）。到我父亲那个时代，古代的瓷土已经没有了，所以对于打模、开模的技术要求就提高了。

黄：您父亲开模具用什么材料？

陈：我父亲那个时代已经是用石膏了。石膏开模具要求很高，做的阴阳模要十分贴合，否则注浆成型后的瓷器合纹线会很粗糙。这一点我父亲十分拿手。前面说过我父亲是"文化大革命"前福建省的技术能手，动手能力很强，门锁、摩托车蓄电池等什么都会修。虽然他只读到小学三年级，文化水平不高，但是技术能力很强，非常聪明。

黄：您平时有没有一些口诀？

陈：口诀比较少。我师傅有一句口诀传授给我："大形一定要先抓好，修光时刷水，从细节去修，凹的部分就修补，突出的部分就去掉。"刷水是我表姑教的。

黄：您在德化厂创作的第一件作品是什么？

陈：当时1983年，德化厂组织去参观泉州开元寺，回来后让我师傅做千手观音。可那座雕塑很大，我师傅一直烧制不成功，后来他就让我去试试。应该说，千手观音是我的成名作。我负责制作，我父亲负责窑烧。我父亲对火候的把握很老练。陶瓷研究所（后改为泉州陶瓷科学技术研究所）当时烧的是倒焰窑，我试烧第一次就成功了，一千零八手，一米多高。

黄：那尊千手观音现在还在吗？

陈：在的，我还有图片。千手观音我连续做了五六年，一个月一千多块钱。当时如果只算月工资的话一个月只有200多块，所长计件让我做，还让我带几个徒弟。我表姑也配合我一起制作。我们

做了十几件，最后完整的不超过 3 件。有一件卖到香港，售价高达 3 万多。

黄：当时有没有写名字或者工号？

陈：都没有，现在只有作品图片。我没看到过木雕的千手观音，完全是靠想象做出来的。

黄：很不简单。

陈：配上底座后高 1.25 米。这件做出来以后，全县才开始陆续做千手观音。1987 年，我第一个离开陶瓷科研所，出来独立办厂，随后陆续有人出来自己办厂。一开始主要做仿古，仿制"博及渔人"的作品，一般销往福州和厦门的文物商店。

黄：当时是手刻的？

陈：是全手工制作，仿得还比较逼真，但当时并不出名，因为师傅没有来指点，全是靠自己摸索烧制出来的，当时为了能够多卖点钱，部分作品甚至还挂上其秦师傅的名字。还做济公、三面千手、四面千手，种类还不少。我与我爱人就是在陶瓷研究所结识的。当时她被招来培训，以合同工的名义留了下来，她找玉珍师傅学的。

黄：瓷艺堂是您（从陶瓷科研所）出来以后成立的吗？

陈：不是。瓷艺堂是后来为了收藏古陶瓷才取的名号。

黄：从陶瓷科研所出来后，您是在哪里创作？

陈：出来后在草埔尾租了一间房。

黄：当时您几岁？

陈：23 岁。当时就是想自己办厂，自己创业。后来陶瓷科研所所长听说我在外面做私活，特地半夜在草埔尾候着，我被他逮个正着。当时所里要求所有的模具都要充公，不过，后来也网开一面没有真的把东西都收走。再后来父母亲节衣

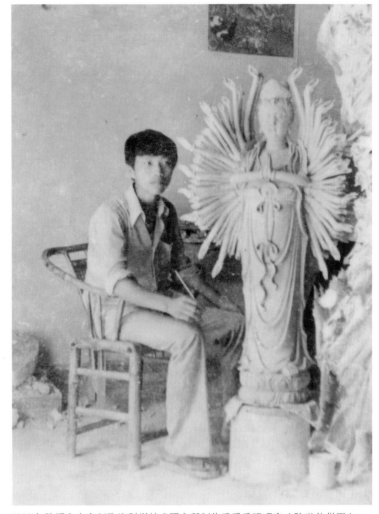

1983 年陈明良在泉州陶瓷科学技术研究所制作千手千眼观音（陈世伟供图）

缩食，在德化一中后门的巷子口买了一块厕所地，盖了几间砖瓦房，全家五六口人住在一块，条件十分艰苦，注浆倒模还要在路边。1987 年，我办了停薪留职，交了三年，一年交1200 元。大概是在 1987 年底，王其昌所长叫我回去继续研发 1.9 米的千手观音。我还真回去待了两个月，不习惯，不是迟到就是早退，于是我们夫妻俩就申请办了自动离职。

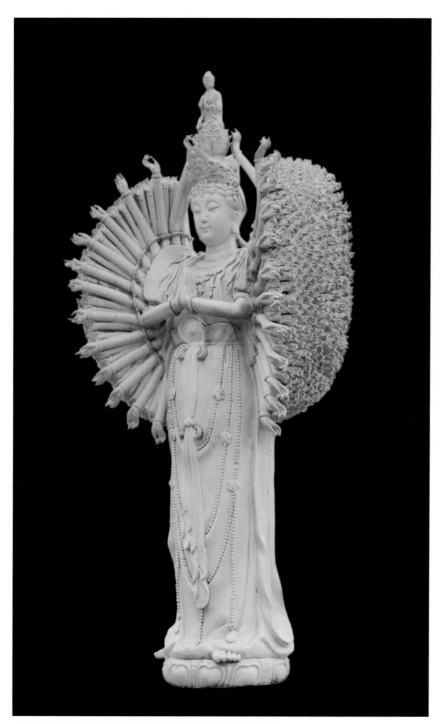

1983年在泉州陶瓷科学技术研究所制作的《千手千眼观音》

黄：离职后还有业务吗？

陈：有啊。我在一中边上的作坊研发十八罗汉，还在草埔尾租了一个窑自己烧制。

黄：租的是柴窑还是电窑？

陈：是电窑，1.5米长。

黄：那您离职后，哪来的瓷土？

陈：红旗厂买的。

黄：红旗厂的土是从哪里来的？

陈：红旗厂和德化厂的配土都靠徐金山。他是配土师傅，也是海归，学地质学的，非常有本事。

黄：他是德化人吗？

陈：是的。他的配方非常好，塑性比德化厂的还好。

黄：当时他的土是从哪里来的？

陈：根竹坑实际上是他发现的。最好的土实

1987年陈天其在泉州陶瓷科学技术研究所烧瓷看火调控喷油嘴

2008年笔者与福建师范大学美术学院院长李豫闽教授拜访陈明良先生

2011年笔者参加德化窑国际研讨会时与陈明良先生（左）、时任英国维多利亚与阿尔伯特博物馆中国部主任刘明倩先生（中）合影

际上也是根竹坑的，德化厂的瓷土虽然是白的，但是容易裂，而德化厂的猪油白瓷土是刘文启配置的。

黄：90年代以后您的销售好吗？

陈：不好。1991年，我自己一个人背了几身罗汉到厦门中山路卖。当时做的十八罗汉很高，顾客问我卖多少钱，我开价300元，后来180元成交。之后，我放开胆子去汕头推销，跟卖家具的货车过去，跟货物一起走，一晚上都没能合上眼。

黄：一开始都很不容易。

陈：我都是自己背着观音和罗汉像到人家的店面去推销，一件200元。后来才认识几位客商慢慢地建立了关系，彼此信任。现在想起来都觉得不可思议。

黄：是啊，白手起家。

陈：1988年结婚的时候，我特别缺钱，实在没办法了就把那副十八罗汉的模具卖给我的姨表——徐桂阳。后来他靠这套模具发家了，而模具的钱却没有给我，很糟糕，现在想

想都很揪心。

结婚后我就在一中那边开始制作。我们兄弟四个三间房，旁边再搭一间小的，只容得下一个人。1988年底，主要做小套的十八罗汉，施开片釉，彩绘青花。彩绘青花我请红旗厂的师傅来画，工钱很高，差不多等于我的成本价，所以只做了一两批。1989~1990年，做了两年的1.25米的观音，这批是意大利的客商定制的，品质都不错。1989年，有位福清的古董商叫陈什么我忘了，他经许回城介绍找到我，想让我做仿古瓷销往新加坡。他经常到德化来收古董。我问他你买多少钱，他说20块。我又问他那您卖多少钱呢？他说200块。我一听，不得了，比新瓷好卖多了。就这样，我也开始玩起收藏了，现在还做了德化县收藏家协会会长。

黄：1990年，我在南安的古董商手上买了两件瓷塑，一件祥云观音，一件坐岩观音，非常漂亮。后来福州大学的一

2016 年中国艺术研究院院长、全国非遗中心主任连辑（左二）亲临瓷艺堂和陈明良及家人合影留念（左一陈桂义、右一陈世伟）

对荷兰籍教授，我忘了他们叫什么名字。

黄：施舟人。

陈：对，那对老外会讲一点闽南话。我把两件观音转卖给他们1000多块钱，付钱后他才告诉我这两件是明代的很值钱，我非常后悔，不过我买来也便宜，才300块钱。

陈：此后，很多"工兵"都会把老旧瓷器送到我这里来，我不管好坏几乎都收；买下来自己修复，然后复窑。当然有些瓷器原本是小残，经过修复和复窑之后变得更糟糕了，所以我自己也有点怕了，尽量少复窑。

黄：当时那个年代收的瓷塑都很棒吧？

陈：哪有的事，90年代初根本看不到什么何朝宗，一直到90年代中期，才认识了仙游的古董贩子学（买古董）。他们很真诚，带我出去老的就说老的，新的就说新的。我跟他们去南安、永春、永泰，买的第一件何朝宗的小作品是在漳州龙海买的，6000元；第二尊何朝宗瓷塑"坐岩观音"是在仙游买的，3.8万元，这个价格在当时还是很可观的。

黄：也正是您当时的果断投资，才能收藏到如此之多的古代德化窑瓷器。您有算过总共花了多少钱？

陈：不敢算，算了就不敢再买了。

黄：也是。那您有打算办博物馆吗？

陈：有的。我已经在三班买了一块地，准备明年破土动

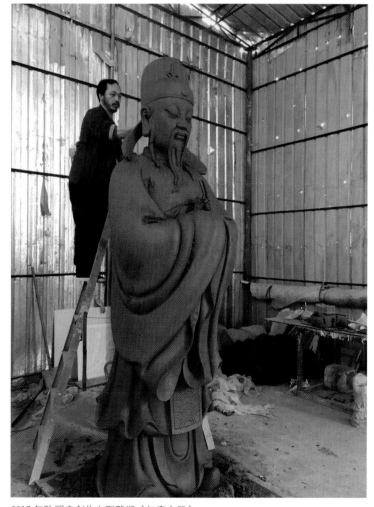

2017 年陈明良创作大型雕塑《如意文昌》

工，但是还要你们多多支持。

黄：好的，一定鼎力相助。

第二届中法论坛在法国里昂举行并荣获贡献奖，法国罗丹博物馆馆长卡特琳·施维约为陈明良颁奖 笔者摄

许瑞峰："口诀是定性的，而我要推陈出新。"

【人物名片】

许瑞峰，男，1969 年 7 月出生于德化瓷艺世家，近代工艺美术家许兴泰之子。2017 年 12 月 28 日，入选第五批国家级非物质文化遗产代表性项目传承人推荐名单。他既是赫赫有名的工艺美术大师，又是朝气蓬勃的青年企业家。其瓷塑作品先后获全国铜奖 1 个、优秀奖 2 个，省级优秀奖 1 个，入选全国展 1 件，国家级收藏 3 件；"中华红"釉艺作品，获

国家级金奖 1 个、铜奖 2 个，国家级收藏 1 件；"宝石釉"釉艺作品，获国家级金奖 1 个、三等奖 1 个，省级金奖 2 个，入选全国展 2 件，省级收藏 1 件。先后被评为福建省民间艺术家、福建省工艺美术大师、中国收藏家最喜爱的陶瓷艺术大师、全国青年优秀工艺美术家，并被德化陶瓷职业技术学院聘为客座教授。

以下访谈许瑞峰简称许，笔者简称黄。

黄：您父亲有几个兄弟？

许：有六个兄弟。

黄：都做瓷器吗？

许：没有。但是亲堂兄弟有，比如兴文、兴荣、兴丹和兴智，我父亲叫兴泰。

黄：咱们许氏家族的手艺传承缘起于何时？

许：从目前掌握的文献资料看，许氏瓷塑可上溯至清道光年间的许楼，字良西，他是闽粤地区著名的雕塑流派"山湖派"的传人，既擅长寺庙佛像大型雕塑，又精通精微雕刻，传说他可以在一个"长不盈寸"的核桃上雕刻观音大士和十八罗汉。

黄："山湖派"源自何方？他的创始人是谁？

许：这个目前无从考究。我们也是从上一辈人的口述中得知许良西的一些故事。

黄：因为"山湖派"在闽地的影响颇深，不仅对闽南地区，而且对于福州地区的石、木雕刻也影响深远。

许：是的。我们也一直在搜寻资料，但到目前为止无从考究。

黄：许良西的传人是谁？

许：许氏瓷塑的第二代传人是许起蓉（1847~？），字孝标，据民国《德化县志》记载，他师承父亲许楼，工塑像，善雕刻。当时浙江宁波福建会馆的雕刻、永春金峰寺佛像均出其手。第三代传人便是著名瓷塑大师许友义（1887~1940），号云麟，15岁起师从其父许起蓉，学习雕塑技艺，尽得家传木雕泥塑

许氏家族第三代传人许友义像

技艺，又博采诸家之长。他还不满足于一己之技，又师从著名瓷塑大师苏学金，学习瓷雕技艺。

黄：所以您祖上是以木雕和泥塑技艺见长，到民国时期许友义又融入瓷雕与瓷塑技艺？

许：是的。许友义深得苏学金的推崇，熔泥塑、木雕与瓷雕技法为一炉，开创性地推出德化传统瓷塑人物上的捏塑珠串、活动瓷链等新技法，并形成了造型新颖、装饰华丽、神韵古朴而风格独特的德化瓷塑新流派，推动了晚清民国时期的德化瓷塑生产与发展。

黄：咱们许氏家族的传统泥塑和妆佛技艺有没有什么口诀？

许：有的。有一门点眼经，我二叔许文安有真传，估计是秘而不宣。

黄：那么许友义先生的裕源瓷庄创办于何时？

许：裕源瓷庄的历史是这样的，友义有两位兄长名友官和友簪，早年均以木雕佛像为业，后改从友义习制瓷雕。兄弟几人齐心协力，在今天德化丁溪湖前的许宅创办作坊，之后生意渐好，又于德化的程田寺格起屋建房，店后搭起老窑，

兄弟分开经营，大哥的店叫宝源，友义的店叫裕源。

黄：当时的产品远销世界各地，今日在西方的博物馆及私人收藏中仍可看见裕源款的佛像精品。

许：是啊。当年的产品行销世界各地，香港的"玉成轩""源源"等古玩栈都曾转销裕源的产品，在东南亚及欧美都颇负盛名，人称"许氏三兄弟"。

黄：许友义之后的传人是谁？

许：许文君（1914~1964），也是我们家族的第四代传人，他是中国美术家协会会员，1949年后德化瓷厂艺术瓷创作组创始人之一。1959年被抽调参加国庆十周年礼品瓷器的设计与制作。

许氏家族第四代传人许文君像

黄：许文君是许友义的儿子吗？

许：不是。许友义有两个儿子，长子叫文达，次子叫文概，均能雕塑。文达的子孙都在香港，大都从事雕塑艺术。文概的子孙在香港经营兴丽陶瓷厂，专产瓷雕艺术品，也挺有名气。许友义的技艺除授子侄外，还传给义子苏勤明，以及温堆登、许文君和陈其泰。

许：许文君之后就是我父亲——许兴泰（1941~2006），许氏瓷塑的第五代传人。我父亲1985年被评为高级工艺美术师，1993年获中国工艺美术大师荣誉称号，2002年获第一届中国陶瓷艺术大师称号。他的作品被世界各地的博物馆和工艺美术馆珍藏。我父亲对德化陶瓷厂的创办是有贡献的。

黄：怎么讲？

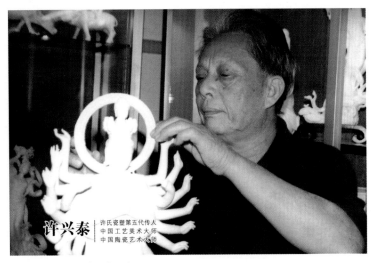

许氏家族第五代传人许兴泰

许：改革开放后，德化二轻局筹备创办陶瓷厂，在这之前县二轻局下属有面砖厂、瓷联社和手联社等，时任局长吴玉春向县委提出从德化第一瓷厂抽调技术人才，于是我父亲被借调到二轻局，着手筹建德化陶瓷厂。后来，我父亲又把二叔许文安、三叔许兴泽也抽调到新创办的德化陶瓷厂。

黄：德化陶瓷厂是哪一年创办的？

许：1979 年，第一任厂长叫郑洞宽，第二任叫林敬明。

黄：当时德化陶瓷厂的技术骨干又是"许氏三兄弟"。

许：是的，特别是我三叔兴泽，他技术相对全面，不仅会配土还能搭窑烧炉。当时最著名的便是德化陶瓷厂的倒焰窑，可以烧制巨型的千手观音，最高可达 175 厘米。

黄：我见过那件作品，照片里面你父亲正在套装匣钵。

许：对对对，就是那张。当年我虽然还小但记得非常清楚，一窑的产值达人民币 7000 元。

黄：不得了。

许：当年的庆功会就是在我们湖前的许宅办的。德化第一瓷厂的代表作是十八手观音，而德化陶瓷厂的代表作是二十四手观音。1982 年，德化陶瓷厂实行计件工资，平均一件二十四手观音瓷塑在 200 元左右。

黄：薪资这么高。

许：是啊，了不得。1982 年至 1988 年是德化陶瓷厂最辉煌、最红火的时候，当年县里搞游行，德化瓷器厂的人都是走在最前面，曾经把篮球巨星穆铁柱都请来了。一直到 1988 年才走下坡路，厂里面的老师傅也都走光了，后来也就倒闭了。

黄：所以您从小就是在父亲身边耳濡目染，德化第一瓷厂和德化陶瓷厂的历史如数家珍。

许：的确。我从小就在德化第一瓷厂长大，就连打针吃药都在厂里面的医疗所。

黄：巧了，我小时候也是在德化第一瓷厂的托儿所，打针吃药也都在厂里面的医疗所。

许：是吗？你父母也在厂里面？

黄：我母亲 70 年代进厂，我小时候也都在瓷厂里玩。

许：那你最能体会我的感觉了。我小时候都是围在陈其泰师傅的身边，他对我特别好。

黄：您是哪一年出生？

许：我 1969 年出生。小时候在陶瓷厂跟老师傅学过一段，中学读的职专专攻陶瓷窑烧技艺。毕业后就一直跟着父亲学习瓷雕技艺。80 年代中期，我父亲常常接私人大单在家里创作，我们家没有窑炉，塑好的作品要拉到四公里外的陶瓷厂焙烧。我印象特别深刻，都是在大晚上，三四个人推着巨大的瓷塑徒步数里走到厂里面，那时候我还小，负责拿手电筒照明。

许友义作品 清代 德化窑许云麟《佛陀立像》(理查德莱曼基金会收藏)

许瑞峰

中国陶瓷艺术大师
非物质文化遗产《德化瓷烧制技艺》国家级传承人
全国优秀青年工艺美术家
福建省工艺美术大师
高级工艺美术师
福建省工艺美术协会副会长
泉州市优秀拔尖人才
福建商学院客座教授
泉州信息工程学院讲座教授
泉州工艺美术(职业)学院讲座教授

许氏家族第六代传人许瑞峰

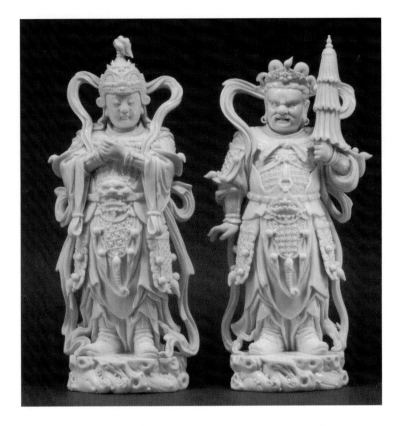

黄：您本人作为许氏家族第六代传人，真正开始独立创作是什么时候？

许：应该是 1986 年，我初中毕业，在家里的小作坊独立创作。当时的条件很简陋，就在许氏祖厝边上搭起来的小瓦房，第一件作品就是临摹我父亲的《渡海观音》，当年卖给香港的瓷商张振山 80 元。

黄：1986 年的月薪是多少？

许：200 元左右吧，80 元一尊瓷塑算高价了。

黄：当年的瓷土多少钱？

许：可以说是不要钱，我们都是去德化陶瓷厂捡下脚料，回来再沉淀淘洗，里面还有烟头呢。

黄：那烧出来的观音胎质如何？

许：不是特别的白和细腻。不过 80 年代的瓷塑审美并不讲究瓷骨有多好，关键是看你的手艺和作品的神韵。

黄：很有道理。现在的作品似乎过于重视材料本身，而忽略了瓷塑本身的艺术性。

许友义作品 清代 德化窑许云麟《多闻与增长天王像》(理查德莱曼基金会收藏)

国务院领导同志接见第三、第四届中国工艺美术大师合影留念。图中前排右下角第一位为许兴泰先生

许：对啊，当年的包装都是用固本的肥皂箱。

黄：您什么时候进德化第一瓷厂？

许：我1988年毕业后进厂的，在雕塑车间。

黄：当时在厂里面创作什么题材的作品？

许：品类很多啊，钟馗、苏武牧羊、麻姑献寿、十八手观音等等。

黄：1988年进厂是您的创作高峰？

许：是啊，1988年至1989年。

黄：您父亲当时在传授技艺的时候有教您什么口诀吗？

许：口诀是定性的而我是叛逆的。我父亲教我的观音是五个头高，但是我有做出一些改变，加上现代的审美观及对人体结构的理解，我认为观音可以是六个头甚至是七个头高。1987年，我整理了一篇论文，我认为，观音是一种信仰，是东方维纳斯，要以美来塑造，要体现慈和悲的内心。

黄：所以您当时做的观音的理念就和您父亲做得不太一样？

许：也不是，我父亲的一些观点对我还是很有启发的。比如说当年我创作《嫦娥奔月》，按我的理解是嫦娥的头是往高处看的，体现一种飞翔的姿势；而我父亲则说嫦娥的头应该是回望人间，因为传说里嫦娥是误食仙丹，结果自己一人成仙，留下后羿在人间，他说嫦娥还留恋人间。他说这样一句很内行的话，也很有个人想法，能够体现一种感情。

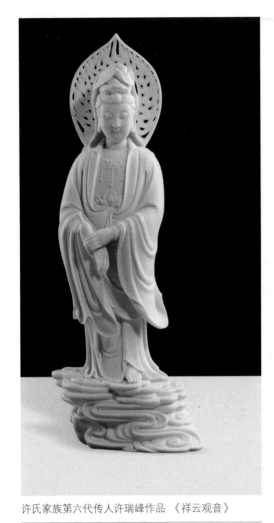

许氏家族第六代传人许瑞峰作品 《祥云观音》

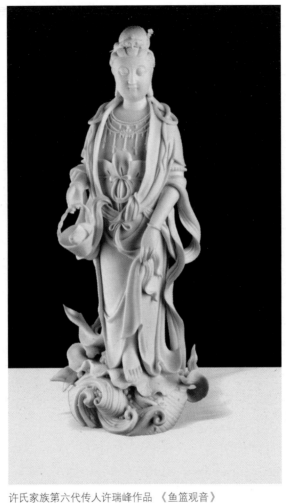

许氏家族第六代传人许瑞峰作品 《鱼篮观音》

来了。1995 年，我父亲被县里调到技校做教师。我也去，我弟弟也去。我做了三年的教师，从 1995 年到 1998 年。之后我到泉州陶瓷科学技术陶瓷研究所。我从 1996 年开始研究中华红釉和结晶釉等窑变产品。中华红釉直到 2000 年才研制成功，到 2005 年德化全城的瓷厂都疯狂地生产红釉产品，天球瓶、天圆地方等等。

黄：这么说中华红釉最早在德化创烧的是您？

许：是的，结晶釉也是我。我在瓷都酒店还开一间店面，几乎是脱销。

黄：您当时为什么开始做"中国红"呢？

许：1996 年后观音的（销量）就开始走下坡路了，比如，那时在新加坡展览销售的费用还不够支出。产品如果自己没有亲手做，而是靠工人做完后打上自己的名字，那品牌就砸了。但是每一项都要亲力亲为哪有可能，所以我想做一项技术含量高的，既能培养骨干团队，又能提高生产效率。当然，我本身对配方也有一点了解，后来刚好有客人过来订红釉的货，我尝试性地做了一批，光泽度还不错，销路也不错。

黄：很在理。您什么时候离开德化第一瓷厂的？

许：家里有一个小作坊。当时大家都是工薪阶层，现在说是大师，其实就是技术工人，做的作品跟着市场走，随着客人走。1987 年，出来做小作坊，直到 1990 年，那个时候也算得上是一个小高峰期，1996 年我辞职出来。

黄：您从德化第一瓷厂辞职出来吗？

许：德化第一瓷厂到后面解体了，每个车间的人都跑出

黄：所以就开始转型做"中国红"。

许：当时就是这样，市场导向。不过当年我确实是很辛苦，可以说是每个环节都身体力行。既要做技术，也要烧窑、要做坯、要打土、要打磨、要包装，还要应酬，没有一项不是我做的，所以到今天有这个门面，回头看看，这一段确实是不容易。我们这一代人的成长是时代促成的，有的人侧重宣传，有的人侧重操作。泰丰瓷坊不是我个人的成就，还有我父亲，我三叔等，都是综合的。

黄：泰丰瓷坊的实心瓷塑工艺是哪一年开始研制的？

许：第一件实心观音应该是在 2003 年。我父亲 2006 年去世。

黄：怎么保证实心的观音胎体不会裂呢？

许：这里面有一些技术秘密，还有一个有趣的故事。当时，我卖过一尊实心观音给北京的客户，价格不低，可是没过多久人家要求退货，说北京的所有专家都否认有实心的瓷塑技艺。没过多久，外面的人都说我们家做的实心观音内部是灌石膏的，也有人当面来问这个里面是不是灌石膏的。后来我就这样跟他打赌：我拿 10 万元出来，他拿 5 万元出来，我当场把一件观音砸坏，翻出来让他看，如果我是灌石膏的，那 10 万块就归他，如果不是，5 万就是我的。后来的

结果，不用多说，这几年就更没人敢质疑了。

黄：您什么时候申请实心瓷塑的专利？

许：2015 年。申请专利的时候，著名艺人张守志还专门追问我实心观音一事。我说我的观音目前来说最高可以做到一件 40 斤。他问我是整体都实心吗，如果是小件的就不稀奇了。我说基本都是 50 厘米以上的，而且都是孤品，就像西方的大理石雕塑，是独一无二的，完全不用做模具，我的创作全过程都录下来，每一件产品都是我们的代表作，是我们自己完成的。

黄：太不可思议了！这么高超的技艺是德化制瓷史上的一次巨大飞越。祝贺您！

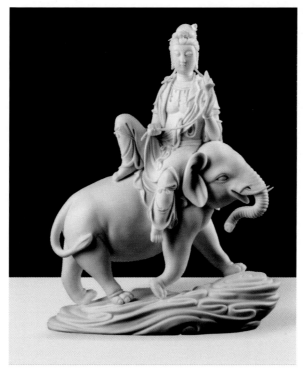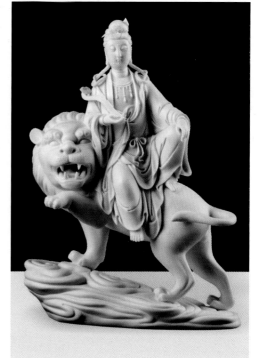

许氏家族第六代传人许瑞峰作品 《坐象观音》《坐狮观音》

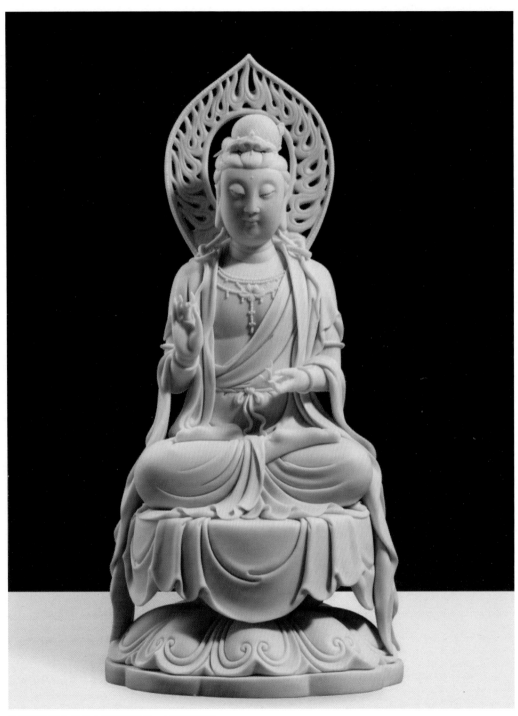

许氏家族第六代传人许瑞峰作品 《圆光观音》

第二章　同安汀溪窑"珠光青瓷"制作技艺

第一节　同安汀溪窑"珠光青瓷"的历史概述

"珠光青瓷"一说源于日本草庵茶道创始人，被称为"茶汤之祖"的高僧村田珠光（1422~1502）。据日本天保二年（1831年）博多地区商人米屋与七的"传来书"（一种专为记录茶碗来历的文字）中记载："延德元年（1489）村田珠光去参拜太宰府天满宫的时候，途中在博多地区附近的千代之松原偶然捡到一些'青瓷香台茶碗的碎片'。于是他请博多乡绅安排了一些发掘工作，在当地雇了许多民工进行发掘，得到了很多青瓷茶碗。他将完整的一个青瓷茶碗奉献给足利义政将军，也就是'垣目青瓷'。足利义政就用发现者珠光的名字把这种茶碗命名为'珠光青瓷。'此后，'珠光青瓷'迅速得到日本贵族与文人的追捧，成为人间国宝，但不知是何地所产，众说纷纭。"

村田珠光认为茶碗是很有价值的，他将这一想法融入茶道精髓。可以说中国陶瓷茶碗给了他很多茶道上的感悟，成就了他将平民草庵茶和贵族书院茶相结合的日本茶道。日本茶道禅宗精神尊崇自然、尊崇朴素、不造作。"珠光青瓷"展现的正是村田珠光日本茶道概念里的茶道禅宗精髓，因此受到日本茶道界的喜爱。或许也正是当时已是"珠光青瓷"外销的衰败期，它就显得弥足珍贵。

20世纪初，日本学者长期误认为"珠光青瓷"产地是浙江德清后窑。直至1956年，福建同安大兴水利修建汀溪水库，在工地上发现大量窑碴瓷片，后经故宫博物院陈万里先生前来勘查，发现大量卷草间篦纹的青黄釉瓷碗，经比较鉴定，正是日本学者所称的"珠光青瓷"，从而确定了"珠光青瓷"主要产地为同安。从此，"珠光青瓷"、同安窑（即汀溪窑）、同安窑系之名经常出现并渐而远播，蜚声中外。

同安汀溪窑生产的青瓷，釉色多数泛黄，最佳釉色当属纯正的枇杷黄色。而汀溪窑"珠光青瓷"多数就是纯正的枇杷黄色，其釉面莹润、透明，开冰裂纹且具强烈的玻璃质感。在纹饰方面，篦纹是同安汀溪窑最能体现"珠光青瓷"特点的纹饰，主要有篦点纹、篦划纹及弧形篦纹等。篦点纹多以"之"字形排列，用以表现出水波荡漾的样子；篦划纹在花朵、花瓣内以细密的平行线条表现筋脉的样子；弧形篦纹用以表现激起的水波涟漪，自然逼真。篦纹多作辅助纹饰，但因其普遍使用，所以在"珠光青瓷"中也最具代表性；也有不少是作主题纹饰的，器内全是组合的篦点纹。莲纹是汀溪窑最多见的主题纹饰，表现形式多样。卷草纹、卷云纹、蕉叶纹、牡丹纹、菊纹，以及其他花卉纹也比较多见，它们也都同莲纹一样刻画于器物内壁。

汀溪窑"珠光青瓷"受浙江龙泉窑的影响，主要承袭了

龙泉窑的风格，或说其"源头"产地为龙泉窑。近年来，故宫博物院古器物部陶瓷组专家董健丽先生，以浙江龙泉山头窑和大白岸窑为中心对浙江中部、浙江东南、福建西北部和福建东南沿海所出土的宋代青瓷标本展开比较研究，最后发现这些地区的南宋古窑几乎全是烧造"珠光青瓷"。此外，从浙江和福建"珠光青瓷"的装饰风格、装烧工艺看，存在不同程度的仿烧浙江龙泉青瓷的做法，而且产量大，数量多，其中以福建产品种类最多、质量最好。福建地区，又以同安汀溪窑为"最"。这种趋势的形成与南宋时期封建王朝偏安杭州，经济文化中心南移，以及海外交通贸易活动日益繁荣不无关系。

"珠光青瓷"在国内传世品极少，除了窑址发掘的碎片及少数完整器（现厦门市博物馆藏有一件较为完整的"珠光青瓷"碗）外，几乎未见其踪影。由于它对日本影响较大，日本当地博物馆等机构收藏"珠光青瓷"已为人知晓，其中包括了日本根津美术馆收藏的那件带有"传来书"的"珠光青瓷"茶碗。此外，印尼、菲律宾等地也有一定数量的藏品，但当地博物馆数字化资料较少，要得到较详细的藏品信息的途径有限。相比之下，欧美国家，尤其是英国博物馆的数字化库房较为成熟，信息上传及时且详细，为学术研究提供了很好的资源。

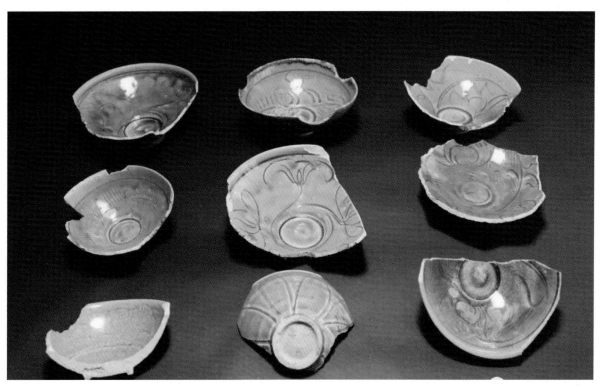

同安汀溪窑出土南宋青瓷碗残片

第二节　同安汀溪窑"珠光青瓷"制作技艺传承人口述史

洪树德："一辈子只做一件事。"

洪树德，男，1940年10月出生，福建省同安县人，福建省非物质文化遗产"珠光青瓷"烧制技艺传承人。1963年毕业于福建工艺美术专科学校，同年分配到德化县第二陶瓷厂工作，1976年调入福建工艺美术学校创办陶瓷系。设计制作了多幅大型陶瓷壁画，陶艺作品在国内外展评中屡获嘉奖。中国美术家协会会员，曾被轻工部、中国美协、中国陶瓷协会等聘为陶瓷艺术展评会评委、中国陶瓷艺术大师评审委员。洪树德先生擅长陶瓷美术设计兼及色釉装饰，1987年被授予"高级讲师"职称。自1983年至今，一直从事专业教学与业余设计工作。研制的"美术陶花釉"获1982年福建省二轻厅科技成果二等奖；设计"花釉陶样品"获1986年中国工艺美术品百花奖优秀创作设计二等奖。1985年"美术陶花釉"技术应用于生产取得明显经济效益。论文《对我国陶瓷艺术发展几点意见》被评为1985年福建省工艺美术学会优秀论文。

以下访谈洪树德简称为洪，笔者简称为黄。

黄：洪老师，我看了您的简介，您是一开始就从事绘画的吗？

洪：不是，是雕塑。

黄：是工艺美术的雕塑吗？

洪：是的。当时学校有纯艺术的雕塑和工艺美术的雕塑专业，我属于工艺美术的雕塑。

黄：您是在什么学校？

从艺术院校毕业进德化新建瓷厂的第一批年轻设计人员　左起：苏彬、陈宗海、洪树德、曾锦德（图片来源：《飘扬的红旗—福建省德化第二瓷厂建厂65周年纪念》，福建德化第二瓷厂联谊会编）

洪树德先生向笔者展示在德化新建瓷厂实验成功的结晶釉产品（叶志向摄）

洪：厦门工艺美术学校。当时雕塑有好几个方向，有木雕、石雕、瓷雕和彩扎等等。

黄：那您老家是哪里的？

洪：同安。

黄：您是什么年纪上的大学呢？

洪：1958 年，17 岁。厦门工艺美术学校是中国老牌的工艺美校，1952 年就创办了。

黄：那在 17 岁之前，您在同安有没有见过瓷庄或民国的瓷器店？

洪：那个时候有。

黄：那些瓷器店主要销售一些什么呢？有卖同安的青瓷吗？

洪：应该没有，有的话也仅仅是碎瓷片，也许有些人家里有。同安的青瓷在古代应该是大量出口，在 1949 年前，事实上青瓷在同安地区已经销声匿迹了，包括当时的博物馆展

出的也很少。

1956 年，晋江同安（现属厦门）有关部门要在辖区的汀溪修建一座大型水库，才意外地在水库工地上挖出大量瓷片、窑具，送到北京，鉴定说应该是元代或明代的；后来有一位著名学者叫陈万里闻讯赶到这里进行调查，结果发现大量卷草纹和篦纹青黄釉碗，类似一种被日本学者称为"珠光青瓷"的碗。那么什么是"珠光青瓷"呢？根据记载，15 世纪日本有一位被誉为"茶汤鼻祖"的大德高僧名叫珠光文琳，也有人说叫村田珠光。因为他（珠光大师）喜好中国的茶文化，特别喜欢使用的茶具是一种中国茶盅。我们猜测应该是一种枇杷黄色，深腹敛口的小盏，盏的器内壁用竹刀刻画有简笔花草，还有一些"之"字形的篦纹，日本人把它们称为"猫爪纹"。这种青瓷，在当时没有特定的名称，后来的人们就以茶汤鼻祖珠光师傅名字命名为"珠光青瓷"。

20 世纪 60 年代，经过对中国和日本博物馆收藏的两地的瓷片进行比较和考证，发现十分相似。所以，后来学术界就确定了日本"珠光青瓷"的原产地为同安县汀溪窑，这也就纠正了以往日本学者误认为"珠光青瓷"产自浙江德清后窑的看法。

黄：是这样的，所以在 1949 年之前同安当地的青瓷是不多见的。那么，您小时候在瓷庄所看到的贩卖的瓷器应该是其他种类的瓷器？

洪：对，是售卖其他类型瓷器的。比如说磁灶窑的酱油罐子或米缸，还有就是德化窑的日用白瓷，同安本地的瓷器是没有的。

黄：那您为什么会选择去读工艺美术专业呢？

洪：有一些偶然因素，也有一些必然因素。虽然我父亲

是医生，但他也很喜欢画画和民间工艺，再加上他的动手能力很强，我从小耳濡目染。

黄：那么您父亲是不是也有收藏一些字画或者瓷器？

洪：有的，我父亲字画陶瓷都有所涉猎。我们家以前有不少的漳州窑和德化窑的收藏，这些瓷器现在看来都蛮珍贵的。

黄：所以您父亲对工艺美术的爱好深深影响了你。

洪：是啊。我们家以前就在海边，叫东坑村。我现在印象还很深刻，小时候去抓螃蟹，前脚踩下去后脚就可以把螃蟹从那个洞窟里面抓出来，因为那时候滩涂的泥土非常的软。

黄：所以当时的泥土塑形很好，对吧？

洪：对的。小时候我对泥巴就很有感觉，经常拿滩涂上的泥土来捏一些动物或人像之类的。

黄：您当时在厦门工艺美术学校的学制是几年？

洪：我读的是5年专。

黄：您在大学期间都创作什么类型的作品？

洪树德先生根据古法制作青釉瓷碗

洪树德先生复烧的"珠光青瓷"

洪：当时提倡的是艺术来源于生活，我们都进山村进行集体创作，类似泥塑一类的作品。我大学的时候去晋江的磁灶窑待过一阵，创作了不少矿工、农民和知识分子的泥塑肖像。

黄：您当时创作的这组泥塑作品现在何处？

洪：很可惜，这些作品都没有保留下来。当年还是学生，毕业的时候都没有带走。

黄：1959年的国庆十周年之际，厦门工艺美术学校有没有创作出什么优秀的作品为国庆献礼呢？

洪：有的。我印象中是一个马、恩、列、斯、毛的集体创作，当时我好像做的是列宁，创作照片应该还能找得到，还创作了一组后田村暴动的泥塑作品。

黄：厦门工艺美术学校当年有下乡实践或实习吗？

洪：没有。不过我1963年毕业之后，就分配到德化第二瓷器厂工作。这个瓷厂当年没有自己的技术力量，厂里的工人和技术工都是福建各地的劳教人员，所以之前也被称为"新

建"瓷厂。1963年，福建省劳改局和二轻局从高校毕业生中抽调了四个人去新建瓷厂，我就是其中一员，其他的还有郑景贤、曾锦德等。

黄： 您当时在二厂工作主要是负责设计还是又下到车间去呢？

洪： 当年很有意思，厂里的意思是让我待在办公室负责管理和设计，因我毕竟是大学生嘛。我就问领导，您究竟是想"爱我"还是想"用我"，如果是爱我，那我就待在办公室，如果是想用我，那就让我下到基层车间去。其实，我自己比较喜欢车间的工作环境，所以就选择下到车间去。后来发现在泥料加工车间还能学到很多在学校里学不到的技术，比如泥料调制、瓷土配方和上山找矿等等。我利用空档自己还建

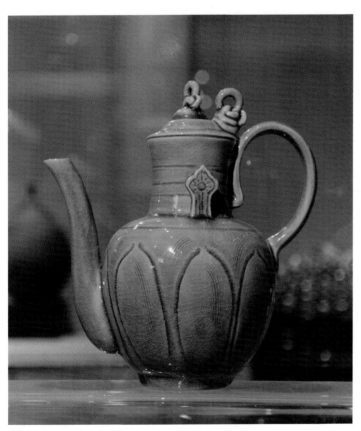

洪树德作品 仿珠光青瓷执壶

洪树德先生写给中国美协陶艺委员会第一任理事长韩家鼎的信札

了一个小窑。

黄：在那个年代第二瓷厂的泥土大部分来源于哪里？

洪：德化盖德的有济，当地人叫九漈。当时德化第一瓷厂和第二瓷厂的瓷土矿产是有竞争的，一厂的人看我们二厂的人在哪里找矿，我们也在观察一厂的人去哪里找矿。找矿是有秘诀的，有铁矿的地方就一定有高岭土，有石英的地方就一定有长石。一般是一层石英一层长石，长石挖完了，底下就是石英。这两种都是瓷土配方中必不可少的原料，这就是当年学到的秘诀。我们在仙游的郊尾寻找石英。郊尾的石英有两种，一种叫单硅晶，一种叫双硅晶。双硅晶是很值钱的，我们发现了很多类似的材料。

黄：您认为德化明代的瓷土和今天的瓷土配方一样吗？过去是一元配方还是多元配方？

洪：我觉得不一样，明清两代应该是一元配方的。我为什么这么说呢？当年我一个人在德化，所以周末我就随我们厂里的技术骨干，不是上山找矿就是去古窑址挖瓷片。后所窑我就经常去，还有良泰的古窑址、观音岐周边的窑址基本都去过。我们就发现，古代的窑址里面，越往底层的瓷片，其烧成的温度越高，越靠近表面的磁盘烧成的温度越低。换句话说，底层的瓷片，年代比较早。当年开采的时候是采用靠近表层的瓷土，而表层出土的瓷片则是使用底层的瓷土，所以古代很多的窑址在表层的瓷土用完后，就会选择换一个地方。由此我们判断，过去的烧成应该是单一成分的瓷土，也就是一元配方，靠山吃山。德化后所窑的瓷土品质就很高，胎白质坚，欧洲很多博物馆收藏的精品都是出自这里。至于我们后来找到的瓷土，在烧成的时候基本上是多元配方的，比如说石英、长石等等，烧成的稳定性会好很多。

黄：您当时在德化二厂除了研究瓷土配方，有没有参与设计和创作陶瓷作品？

洪：谈不上设计和创作作品，主要是研究结晶釉一类，而且"文化大革命"的时候也不允许。

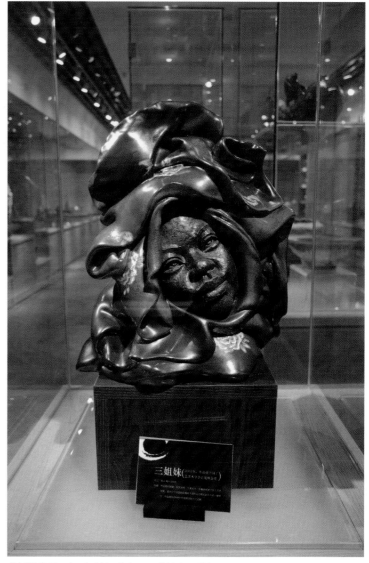

洪树德作品 《三姐妹》获中国工艺美术百花杯金奖

漳州九龙江边清代砖窑遗址（笔者摄）

黄："文化大革命"的时候，二厂是不是生产了许多毛泽东的像章？

洪：嗯，很多都是我做的。毛泽东像章看起来简单，但是工艺上还是比较讲究的。第二瓷厂的像章有一部分采用了"腐蚀金"的工艺。所谓"腐蚀金"也称"陶瓷雕金"，是陶瓷装饰的一种，1949年后新创的一种工艺。先在釉面涂一层柏油或其他防氢氟酸腐蚀物质，然后在柏油上刻画图案，划掉部分柏油露出瓷面，用氢氟酸涂刷让它成下凹花纹。再然后洗去余下柏油，再在制品表面涂上磨光金彩料，彩烧后再抛光，釉面金层就会金光闪闪。这种工艺在"文化大革命"的毛主席像章制作中最为常见。

黄：我头一回听说。那么您刚才提到结晶釉，德化二厂是什么时候成功试烧出结晶釉瓷器的呢？

洪：1972年试烧成功，德化第二瓷厂的陈列馆就有不少70年代的结晶釉瓷器。我当时回厦门的时候比较保守，只带回一个瓶子而且还是一个次品。

黄：您是什么时候从德化二厂回的厦门工艺美术学校呢？

洪：1976年。我们是一批四个人调回厦门的，还有王则坚夫妇、郑景贤。当时德化二厂不愿意放我们回去，因为我们都是技术骨干。我就很诚恳地去找厂里的领导谈，原因很简单，我们四个人都想回高校任教，把工厂的实践经验带回学校，去培养更多的工艺美术人才，也可以为德化输送一批新鲜的血液。这番话着实感动了领导。就这样我们四个人就一起从德化返回厦门，此后就一直在厦门工艺美术学校执教，直至退休。

黄：您调回鼓浪屿的工艺美术学校之后主要是教些什么内容？

洪：开始的时候教一些素描，后来教陶瓷和瓷塑工艺。1982年，开始做学校"青春"这个壁画。

黄：那当时烧制在哪里呢？

洪：在磁灶烧制，国营陶瓷厂。空余的时间还有做一些小型的人物头像雕塑和抽象的雕塑，1982 年还在泉州做了一个个展，影响还不小。

黄：您一直在工艺美校教学到哪年才退休呢？

洪：2000 年。

黄：在 2000 年之前您有接触过"珠光青瓷"吗？

洪：有的。我在还没有退休之前就去了同安，接触了不少瓷片。

黄：那个时候已经有挖掘"珠光青瓷"残片了吗？

洪：挖了许多"珠光青瓷"的碎瓷片进行研究。可以说没有那些碎片是做不出"珠光青瓷"的。

黄：那么是否就是说，在学校期间您就对"珠光青瓷"感兴趣？

洪：对。因为我是同安人，又是厦门工艺美术学校陶瓷专业的负责人，应该说对古代陶瓷烧成工艺比较了解。

黄：是什么原因让您开始复烧"珠光青瓷"？

洪：80 年代初，有一次我探访同安汀溪窑址，看到那些散落漫山遍野的瓷片时震撼了，让我终生难忘，也正是在那时，我下决心定要让故乡瑰宝重获新生。我心里想，同安曾经有这么好的"珠光青瓷"，如果不把它复原，那将是我一辈子的遗憾。没过多久，大概是在 1982 年春，厦门建发向我们学校订制了一批礼品瓷，我当时的设想就是烧成一批青瓷。

黄：这批瓷器的土料是来自德化还是磁灶？

洪：都不是，是漳州龙海石码附近的黏土。这里的土塑性很不错，当然也需要一定的配方。还有些瓷土来自漳州的海澄。

黄：那么您的青瓷釉料是在何处购买的？

洪：是自己配置的，我在 1982 年研究出来的。这里面有各种熔块，有透明熔块、乳浊熔块、铅熔块，还有各种长石，当时花费不少心血。

黄：需要草木灰①吗？磁灶窑的釉料就有草木灰。

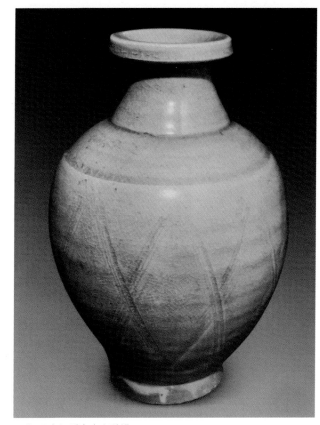

元代 同安汀溪窑青白釉罐

①草木灰是中国历代高温釉不可缺少的原料，所以中国古代陶瓷业中有句行话，叫做"无灰不成釉"，意思是说，没有草木灰就无法配釉，草木灰的重要性由此可见一斑。草木灰含有高温釉所需的一切成分，包括 SiO_2、助熔剂氧化物、着色剂 Fe_2O_3，以及少量 P_2O_5 等。P_2O_5 在一定条件下，能促进釉的液相分离，产生奇妙的艺术形象。唐代郏县窑的花釉、宋代钧窑的窑变和月白、吉州天目、建窑的兔毫和曜变以及长沙窑的乳浊釉等名贵色釉，都和它们选用的特殊草木灰有关。

洪树德先生带笔者参观九龙江边的旧砖窑遗址（笔者摄）

洪：没有，这里面不需要草木灰。过去烧成中加入草木灰不仅仅是让釉的液相分离，更重要的是草木灰含有大量的钙和铁，可以让瓷器的表面出现更多乳浊釉面，同时也能够起到一定的降温作用。我们今天在古窑址看到的窑壁上的"窑汗"，就是草木灰在高温中挥发所形成的。80年代，我已经可以使用磁灶瓷砖烧成中的乳浊熔块来取代草木灰的功能。所以说现代的硅酸盐知识给予了我很多的启发。

黄：您自己研制的釉料配方有写成书籍吗？

洪：没有，但是有教给学生。我在瓷厂所学到的一切知识，当年都毫无保留地教给学生。当年在德化的时候，老师傅就是这样手把手教会我的，"口传心授"是我们这个行业能够代代相传的重要原因。

黄：您能谈谈以前"珠光青瓷"的釉料配方吗？

洪：没有谁能够说得出来。日本人所讲的是枇杷黄，我所认知的是釉色的绿中比较靠近黄色调。

黄：总体上来说宋代的"珠光青瓷"的这种釉色应该是什么配方来形成的？

洪：我们其实不用在意是什么配方，我们只要做出它的那种韵味就可以了。

黄：但是"珠光青瓷"这一种青色的出现在矿物质上有什么特性呢？

洪：和矿物质中的铁元素有很大的关系，比如龙泉窑的梅子青和越窑的秘色都含有一定量的铁元素。

黄：您现在是用柴窑烧制还是电窑烧制呢？

洪：电窑。

黄：有没有尝试用柴窑来复烧"珠光青瓷"呢？

洪：没有这个必要。

黄："珠光青瓷"大量出现的篦纹，确实是我们中国古代女性所使用的这个篦子刻画的吗？

洪：对。和中国北方定窑和耀州窑的刻花工艺有一定的关系，当然不完全一样。当时我在日本的根津看到一件"珠光青瓷"，很受启发。今天很多人去博物馆大多是看个热闹，拍张照片就走了；而我在根津美术馆就很认真地观察过一件同安窑的青瓷的剔花和刻花工艺。

黄："珠光青瓷"的剔花有没有什么讲究，和耀州窑、定窑相比？

洪：主要就是双刀和单刀刻画的区别：定窑是双刀剔花，一刀直的，一刀圆的；而同安窑的青瓷主要是单刀剔花，所以显得更加流畅。

黄：洪老师，如果我没有记错，您不仅是同安窑"珠光青瓷"烧造工艺的传承人，同时也是福建素三彩烧成技艺的传承人。

洪：素三彩烧成技艺传承人主要是我女儿洪冰晖。1977

洪树德　珠光青瓷双耳罐

年我回厦门后，她就跟着我学陶艺，后来也选择了美术专业。毕业后到厦门国企就业，从事工艺品外贸出口业务，有时会根据客人的需求及市场的更新参与产品的开发和设计。1999年，我成立了工作室，业务比较繁重，就把她叫回来帮忙，所以她后来在素三彩的复烧技艺上取得了不小的成就。

黄：福建漳州窑的红绿彩和素三彩有什么区别呢？

洪：红绿彩是以瓷为基底，而素三彩是以陶为基础。

黄：素三彩大部分是以什么造型出现的呢？

洪：从南海的沉船发现大部分是香盒，主要用途就是用来盛放香粉。

黄：素三彩最早出现在什么时候？

洪：在明末清初时期出现的，当时大量从月港出口。

黄：当时素三彩出口的器物中大部分是什么类型的器物呢？

洪：大部分就是素三彩粉盒，还有些人物塑像，但很少。

黄：当时的素三彩用途很明确吗？就是用来装香粉的，还有没有其他的用途？

洪：很明确，没有其他用途。素三彩在古时的烧成温度在1080度左右，烧成温度不高，因素三彩的绿中含有少量的如铅一般的重金属，所以不能用来装食品。

黄：您刚才说工作室在1999年就开始做素三彩的烧制，当时大部分销往什么地方呢？

洪：大部分是销往日本。

黄：您自己有没有收藏老的素三彩的器物呢？

洪：老的器物很少，我们手上没有。我们也是从日本回流来的书本上看到的老的素三彩的器物，我自己看到的老的素三彩的器物非常的少。

黄：古代的素三彩主要是哪三彩？

洪：素三彩颜色有一个紫色，一个砖红色，还有一个绿色。这是基础的三个釉色，其实素三彩真正的是五彩，还有蓝色和黄色。

洪冰晖　素三彩　流光印泥盒

黄：素三彩的这几种颜色，是单一地出现在器物上，还是多种颜色混合后再出现在器物上的？

洪：其实这两种方法都可以。可以用一种颜色装饰整个器物，也可以用多种颜色去装饰。

黄：素三彩的颜色是属于哪一种釉料？

洪：颜色釉一类。

黄：它烧成后有玻璃光泽吗？

洪：有玻璃光泽。

黄：素三彩中用得最多的是哪一种色彩呢？

洪：一般来说绿色用得最多。

黄：素三彩在上完颜色釉之后外面还需要整体地上一道透明釉吗？

洪：不需要。

黄：前面我们一直在谈"珠光青瓷"和素三彩的烧成工艺，下面我想再问您一个问题，您对于陶瓷这门手艺的传承和发展有何看法？

洪：我这个人一辈子只做一件事，那就是做陶瓷。我想这样的理想在很多年轻人看来应该是平淡乏味的。很多人都叫我洪大师，但是我一直觉得我谈不上什么大师，我只是一个捏泥巴的人。我一生最大的乐趣和动力就是每一次

余晖下笔者与洪树德先生长叙艺术人生（叶志向摄）

开窑的时候，看到一炉一炉的新瓷诞生，就像看到自己的小孩一样，让我欣喜若狂。20世纪80年代，漳州龙海的陶瓷厂推出新型的花釉瓷器，市场订购会的火爆场面，今天依旧历历在目。我作为这项烧成工艺的主要创作者，整个过程中没有谋得一分一毫的个人利益，不过提起这段往事，我的心中充满自豪和喜悦。我想，今天的年轻人应当以事业上的这种认同和赞许而感到骄傲，而不应过多去看中金钱和物质的利益。这也是我一直教导我女儿的道理，因为只有这样人生才会更有意义。

第三章　建窑黑釉盏制作技艺

第一节　建窑窑业的历史概述

建窑是我国古代著名的窑口之一，其窑烧制品建盏在宋代已负盛名。由于宋时崇尚斗茶之风，故除了必须提供优质的茶叶之外，还需要有最适于斗茶所用的茶具。北宋太宗太平兴国二年（977），在建州（福建）地方设置了官营茶焙，称"北苑御茶园"。建州由此成为全国重要的茶叶生产基地，并以茶叶产量和质量精良著称。建州武夷山下的建阳县水吉村在宋代所产的黑釉盏乃是当时士大夫斗茶品茗之最佳器具，故而黑釉茶盏在两宋曾经风靡一时。宋代文人墨客就有一些诗句来称颂它，例如"兔毫紫瓯新""忽惊午盏兔毫斑""建安瓷碗鹧鸪斑""松风鸣雪兔毫霜""鹧鸪碗面云萦字，兔毫瓯心雪作泓""鹧鸪斑中吸春露"等一些华丽的描写。日本古籍中亦有不少关于建盏的记载，诸如青兔毫、黄兔毫、建盏、建州坑等记载。15世纪以后，他们把建盏及黑釉器讹称为天目；今天"天目"已成为黑釉一类陶瓷器的国际通用名词。传世的建盏以日本最多，其中宋代的"曜变""油滴"等已被定为日本国宝的四只建盏，是稀世之珍，极受重视。

建窑黑釉瓷器以碗类占绝大多数，宋代称"瓯"或"盏"，统称建盏。建盏造型的共同特征是大口小足，形如漏斗，但局部因器型不同而有差异，分为束口碗、敛口碗、撇口碗、敞口碗。其中束口盏是建窑首创的上乘造型，其造型特点：口沿仰折、深腹、腹上部陡起，下部转为弧形壁向内逐渐收缩成小平底；底足与腹底部交接干净利落，上下宽窄相同，足跟平切或略斜切，一刀到位不留痕迹；足底微挖浅，表面平整。造型古朴、厚重，富有文化内涵。

建盏的奇特之处除了优美古朴的造型之外，当是变化多端的窑变花纹，美轮美奂，宛若天成。黄庭坚诗曰："建安瓷碗鹧鸪斑。"蔡襄《茶录》："建安所造者绀黑，纹如兔毫。"从目前考古挖掘的情况分析，宋代建窑黑釉盏的釉色变化主要分为以下三种。

1.兔毫纹。这是建窑最流行的品种，在黑色釉中透露出均匀细密的筋脉，因形状犹如兔子身上的毫毛一样纤细柔长而得名，民间称"银兔毫""金兔毫""蓝兔毫"等，以其中的"银兔毫"最为名贵。日本京都国立博物馆收藏的建窑束口碗就是这样一件珍品。

2.鹧鸪斑。数量仅次于兔毫，花纹如鹧鸪鸟身上的羽毛一样。宋陶谷《清异录》："闽中造盏，花纹类鹧鸪斑点，试茶家珍之。"建盏花纹可分为：正点鹧鸪斑，斑点呈圆形或卵圆形，色彩呈银白、纯白、卵白色，圆点较大，分布较疏朗而错落；鹧鸪斑油滴，斑点大小不一，呈银灰、灰褐、黄褐赭色，分布或密集或疏朗，状如沸腾的油滴，有如水面滴上

许多油珠一样熠熠生辉；鹧鸪斑曜变，圆点散布稀疏，而且有数点相聚如珊瑚状，焕发出彩虹般的光芒，由于具有特殊的光耀色彩变化而得名。日本静嘉堂收藏的一件建窑束口碗，色彩异常绚丽，通体施有光泽的黑色玻璃质釉，有很多大大小小的凹凸，斑点内有部分呈黄色，周围呈青白色及青紫色。这种青紫色光从黑釉表层中闪耀出来，被形容为"神秘的光芒"。

3.毫变。毫变盏具有三个特点：一是呈毫状的花纹，不同于通常的兔毫；二是花纹呈色与兔毫常见的呈色不一样；三是它的数量很少。诸如曜变釉是天目釉中最难烧成的品种，传世也最少。其内壁的黑色釉面上浮现着晕状结晶斑；其奇异之处如同油花漂在水面。曜变釉结晶斑周围在光下会随着观看角度的不同而呈现多变的色彩，主要是深蓝色辉光。

建窑黑釉盏盛行与两宋时期的饮茶方式与风尚是休戚相关的。宋代的茶叶烘焙后制成茶膏饼，冲泡前先碾细放在茶碗中，注以沸水，茶面汤花呈白色，建盏底色是黑色，能衬托出茶色之白，广泛地受到饮茶者的喜爱，尤其当时文人好"斗茶"与"分茶"。斗茶的标准：一是看茶面汤花，如色泽鲜白即为上品；二是看汤花退时水痕的出现，先出现者为负。斗茶用的建盏，盏沿下有折线，所注水到此线为止，汤花一退，水痕马上就看得出，因此建盏颇得文人之欢迎。分茶则比较雅致。分茶者可以在注茶时把握手上的分寸，使冲后的茶汤形成各异的脉络，在建盏兔毫天目、曜变天目等釉色下，幻化出如大写意国画般的景致。宋朝许多文人包括女词人李清照、甚至宋徽宗赵佶都以此为乐。这种风尚使得建盏为文人雅士所珍爱。总的来说建盏是时代的产物。它的时代特色非常鲜明，集中体现了宋朝的政治经济环境，体现了当时的审美观、哲学观，以及制瓷水平的高度发展。它在宋朝的兴盛也在情理之中了。

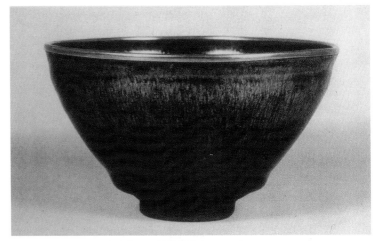

南宋建窑兔毫盏（日本东京国立博物馆藏）

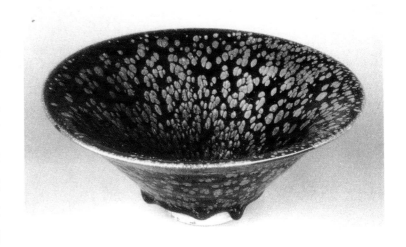

南宋建窑油滴盏（日本东京国立博物馆藏）

第二节 建窑黑釉盏制作技艺传承人口述史

孙建兴："建盏的故事还应该继续讲下去。"

【人物名片】

孙建兴，南平建窑陶瓷研究所所长，建窑建盏烧制技艺国家级非物质文化遗产代表性传承人，享受国务院政府特殊津贴。1972年，跟随福建工艺美术学校陶瓷系教授洪树德学习研究黑釉建盏。1979年，参加由中央工艺美术学院、福建省轻工业研究所和建阳瓷厂等单位组成的建窑宋瓷建盏兔毫釉恢复科研小组，破解古代建盏的烧制技术，研究恢复建盏烧制技艺。1982年，与同在福建省轻工业研究所的妻子栗云利用在建阳建窑的实验成果，帮助南平陶瓷厂仿制出了油滴盏，随后成立了南平市星辰天目陶瓷研究所，不断完善建盏的工艺技术及烧制技艺。2008年，孙建兴的"曜变天目茶碗"获联合国教科文组织国际陶艺学会第43届国际陶艺大会学术交流优秀作品奖，建盏"金油滴""银油滴""兔毫"获"和谐奖"优秀奖。2010年，孙建兴为上海世博会做了茶碗、茶杯和茶具，包括建窑鹧鸪斑和曜变产品。2014年，建盏作品《柿红盏》《兔毫盏》《鹧鸪斑盏》《油滴盏》获得联合国教科文组织世界手工艺理事会杰出手工艺品徽章认证。2013年，

入选第四批国家级非物质文化遗产项目代表性传承人。孙建兴及其家人，经过30年的不懈努力，恢复已经失传了的建盏烧制技艺。如今，他又开始了建盏文化的推广，发展闽北建盏的文化产品。

以下访谈孙建兴简称孙，笔者简称黄。

黄：您小时候出生在？

孙：泉州市。

黄：看您的简介，是1952年生人？

孙：1952年7月29日出生。

黄：您是在泉州读书的吗？

孙：对。

黄：在哪所小学？

孙：在开元小学。

黄：您有几个兄弟？

孙：五男二女，我是倒数第二个男的。

黄：您的父亲现在还在泉州吗？

孙：以前都在泉州，现在已经走掉（过世）了。

黄：您的兄弟姐妹里边有没有跟您一样也从事工艺美术行业的？

瓢泼大雨中的建阳瓷器厂旧址（笔者摄）

孙：那是很久以前了，我去的时候已经叫红旗瓷厂了。

黄：是不是车间里头还有很多劳教人员？

孙：我当时去的时候，就是一个正规的企业了。

黄：你那时候去什么车间？

孙：原料车间，车间里有一个试验组，叫配置试验组。红旗瓷厂的核心就是原料车间的试验组，专门负责产品的原料制备与科研，洪树德老师和几个老师傅都在这里

黄：当年除了洪老师以外还有谁在那里？

孙：基本上没有。

黄：您大学上的哪里？

孙：西北轻工业大学。

黄：所以您就跟硅酸盐这一块有关系。

孙：对。后来改成了陕西科技大学，我是陶瓷专业毕业的。

黄：为什么当时会选择陶瓷专业呢？

孙：因为陶瓷是中国的国粹。

黄：您为什么会去德化？

孙：我1969年下乡到德化。

黄：等于说您上完初中就"文化大革命"了，那几年您就没事情做了吧？

孙：对，就下乡。

黄：当年好像不叫红旗瓷厂，叫新建厂？

孙：还有李毅凤、许金川。

黄：都不是德化人吧。

孙：都是德化人。还有许更生，刚刚过世。

黄：当年您刚过去的时候主要是研究哪一块？

孙：先到车间里锻炼。

黄：拉坯吗？

孙：熟悉泥土，原料矿怎么来怎么去。

黄：有没有下乡？

孙：下乡采矿、捡土。研究每种泥土怎么回事，有个老师傅带着去熟悉原材料。

黄：那些做的笔记现在还在吗？

孙：找不到了。

黄：您觉得德化当年哪个矿山的土最好？

孙：根竹坑的最好，基本上都用光了。当时为了配置最好的瓷土，除了用根竹坑的还得用到别的地方的土。

黄：好像说瓷土的底下就一定跟石英在一起。

孙：但是德化的石英不好用。

黄：为什么这么说？

孙：有一种矿叫风化石英。

黄：它就是要裸露在露天？

孙：原来石英是固体的，风化石英基本变成粉状的了。我先在原料车间熟悉了大量的釉料配置的原理，一个车间大部分都是水池，淘洗完了以后备在那里，然后再来配置。我们配置的方法跟别人的方法不一样。

黄：特殊在哪里？

孙：它是湿坯不是干坯，现在大部分都是用干坯。

黄：我们现在很多磨的石头机都是干坯。当时就是直接加水？

孙：对。

黄：你们的过滤网用什么？

孙：淘洗完以后抽上来过滤，过滤完以后根据浓度再来兑。这样能很准确地把不需要的沙取掉，把好的营养留下来。

黄：就是比如说拿这个石英粉，它主要是氧化硅的成分会多一点。那么，当年这个粉筛完以后比较粗的肯定还要再拿去提炼，沉淀下来的那些液体状把它抽出来。

孙：它沉淀下来是粗的，表面上是细的。它有几个过滤池，把细的流动到最底下，沉淀了以后就形成了好的泥浆。

黄：您刚刚讲的湿坯就是把湿的泥浆沉淀以后……

孙：根据浓度去掉上面的水，就形成了好的泥浆，抽下来称比重，按照比重来配比。三种原料比重基本接近。

黄：然后再拿去试烧。

孙：试烧完了才能进生产车间。试验车间的研究成果在实验室里面，在洪树德老师带领的小组里。

黄：当年您配的风化石英釉料主要的产品是什么？

孙：人民大会堂用的"里根杯"。

黄：这个高白土跟70年代德化第一瓷厂的建白有什么区别？

孙：建白也是高白土，但是没有这么白，含氧含铁量没有这么高。

黄：咱们这边都是还原的。

孙：要想这么白必须要还原。

黄：这个就跟古代德化窑的烧制方式一样。

孙：对。

黄：当年红旗瓷厂的窑址应该也是长的龙窑，阶级龙窑。

孙：当年也是阶级龙窑，后来改成了隧道窑，现在用电窑。

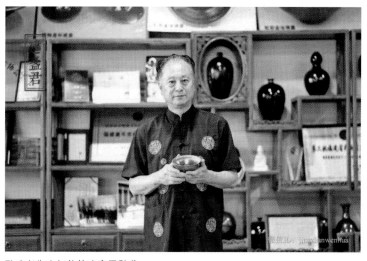

孙建兴先生与他的建窑黑釉盏

黄：用了电窑以后整个氛围就不太一样了。

黄：高白在红旗瓷厂试验成功是哪一年？

孙：1972、1973年。

黄：你们的研究经费从哪里来？

孙：就是工厂拨款，后来有一段时间是日本人的黑釉瓷订单。

黄：那日本人订黑釉为什么不去闽北国营瓷厂？

孙：那时候主要在烧电白瓷。

黄：反而没有烧建窑了。

孙：没有这个资源，因为断代了。苏清河早我三年（研究试验），但是还没有试验出来。

黄：还记得当年的日本人是谁来吗？

孙：不记得了。

孙：有几个大盘子我还放在南平，是日本人带来的样品。日本人很早就开始做黑釉瓷。

黄：那可能是金泽一带，我们上次去日本金泽也是说在二战之后就在复烧。

孙：日本人从宋代就很喜欢黑釉瓷，把建窑当国宝。但是我们考察发现，日本传承的不是建窑的东西，是南平茶洋窑的东西。它的釉色、烧制技艺、胎釉都是茶洋窑的东西。日本人带了几百个教授去茶洋窑，他们一致认为茶洋窑是日本濑户天目的鼻祖。

黄：那这个茶洋窑在窑膛结构上跟我们水吉的有什么不同？

孙：大同小异。

黄：差别在什么地方？

孙：水吉窑含铁量更高更难烧制。

黄：铁胎，致密度更高。

孙：对，达到8%。后来走向了灰白胎。因为纯粹烧黑胎成本高利润低，订单都是要求便宜的。宋元的时候，他们不知道黑胎的好处在哪里，所以就地取材在茶洋窑取含铁量低的土烧制，结果烧制成功率更高了，而且更容易成型。好烧制、好成型，所有的条件都具备了，所以到了茶洋窑除了做建盏，大量做的是器型。我估计茶洋窑的工匠师傅是来自各方的，我那次跟故宫博物院的王光尧教授一起去参与挖掘茶洋窑的窑址时，甚至还能找到媲美定窑白瓷那般精美的瓷片。

黄：也就是说，北宋时期市舶司设立在泉州，便于上府到下府、北方到南方的运输，所以说茶洋窑就承担起了一个重要的中国南方的各大窑口窑系瓷器的生产基地，包括定窑、白瓷、青白瓷、青瓷、黑釉瓷器，都要烧制。这一点和广东十三行类似，什么都要做。

孙：对，这一点是很有意思的。

黄：茶洋窑为什么要二次施釉呢？

孙：因为茶洋窑有时想烧制建窑的建盏，但是其胎体含铁量达不到建窑建盏的标准，所以要加一层含铁量高的底釉，之后再上建窑的釉，兔毫的烧成效果

孙建兴与他的龙窑

才会很漂亮。

黄：就是说水吉的兔毫只需要一次施釉就能产生曜变，但是茶洋窑就有所不同。那这种技艺是否和南宋官窑的"夹心饼干"有所联系？

孙：茶洋窑只是二次施釉，烧制还是一次烧成。

黄：那这种技艺和磁灶窑很相似，磁灶窑有使用化妆土，两者是否有异曲同工之处？

孙：对。

黄：您觉得日本濑户当时来的是僧侣还是商人？

孙：这一点没有详细地记载了。

黄：您认为日本濑户烧的窑炉技术是南平人过去教的吗？

孙：日本濑户烧的窑炉技术完全就是茶洋窑的窑炉技术，但是否是南平人教他们的没有史料可考。

黄：您当时在开始建窑建盏复烧科研时所需要的瓷片标本，是直接去后井的龙窑找的吗？

孙：是在后井、池中、芦花坪这一带寻找瓷片的标本。

黄：当时去的时候还有保存的两宋时期完整窑炉吗？

孙：都在地下，漫山遍野的瓷片，都是非常珍贵的。

黄：您认为当时建盏在窑烧的过程中最主要的关键点是在釉吗？它难在什么地方？

孙：我们当时去的时候所有的说法（传说）都是说水吉有瓷土，还说有釉矿，之后才发现被骗了。瓷土是有的，但是釉矿是没有的，到今天都没有发现。

黄：那么两宋时期的釉料从哪里来，怎么来配置，我们都不得而知了。

孙：最近的地方在我们现在的武夷山市的武夷新区才发

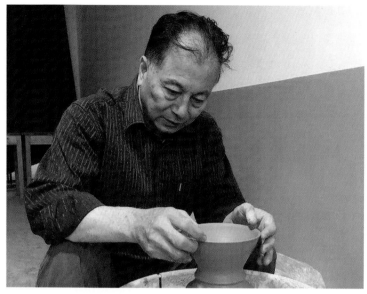

孙建兴先生示范建盏的拉坯技艺

现了釉矿（1979 年发现的），现在已经基本上没有了。

黄：这个就是您当时所说的一元配方？

孙：最关键的就是这个釉矿。

黄：那么说，当年最重要的发现就是 1979 年找到了这一堆釉石。

孙：对，花了半年时间。

黄：您能谈谈您找矿石的经验吗？

孙：主要是凭经验，比如说找什么山脉找什么草。

黄：那么这种釉石在古代也是称作釉石吗？

孙：应该也是的，这种釉石是我们给它取的名字。它具备了所有建窑建盏釉所需要的成分。

黄：硅、铝、铁都要有，有锰吗？

孙：有微量的锰。

黄：主要就是这三种成分吗？

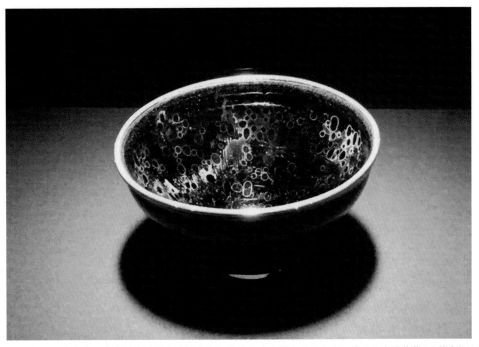

2016 年，日本东京三多利美术馆展出德川幕府旧藏南宋建窑曜变天目（大阪腾田美术馆收藏）（笔者摄）

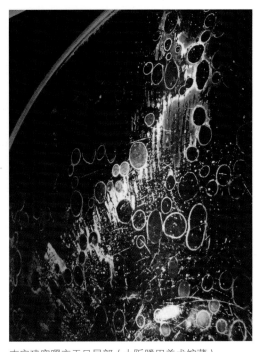

南宋建窑曜变天目局部（大阪腾田美术馆藏）

孙：对，还有类似钙、镁等，再加上草木灰配比，就是建窑建盏的釉。

黄：当年您自己烧制的就是用这种釉石吗？这种釉石是在多深的地层或者是山上。

孙：当年它是暴露在山体表面的。可惜的是现在都卖给房地产商，都给推翻了。

黄：孙老师，我有一个疑惑，当年您是怎么知道这种釉石可以烧制出建盏的呢？

孙：我是每一种石头都去找回来实验，还观察了所有的遗留下来的历史遗址与所有原产地烧砖烧瓦的这些地址。

黄：我大概理解了，您是不是通过茶洋窑而认识了这个矿，因为这个釉石不应该是离水吉近，而是离茶洋近。

孙：不仅仅是你所说的这个样子，周边的建州区域才是最重要的，它不是简单的一个建阳，这些釉石一定是在当年建州知府这个范围之内可以取得的。茶洋只是一部分，虽然茶洋有胎土，但是釉又有所差别，一只盏所烧的釉用量很少，釉料可以通过运输，而胎土使用量大，大部分取自本地，所以你说的茶洋较为片面。

黄：那您找到釉石的地方以前是归属于哪里呢？

孙：这个区域也是归属建阳，只不过现在改为了武夷新区。

黄：它离茶洋窑远吗？

孙：100 多公里，但是从茶洋到建瓯也有几十公里，它就是一条连过去的线路。

黄：按照我的个人理解，它们是否都是属于丹霞地貌的产物。

孙：对。

黄：是不是古时就是沿着这个山体的脉络取釉石的，而并非就是在您找到釉石这个地方取材的？

孙：就是这个地方。

黄：古代也是这个地方吗？您有找到他们在那里开采釉石的相关史料吗？

孙：这个是找不到的。但是经过我几十年的烧制，我从开始一直到现在仍然坚持用这个釉石作为釉料配方，万变不离其宗。如果不用这个釉石，那么肯定都是新产品。一窑百十怪一定都是这个釉水出来的，都离不开我所选的这一种釉石。银兔毫、黄兔毫、柿天目、乌金釉、油滴、曜变等一定要用这种釉石才能烧出效果。如果你用了现在的釉配比，出了油滴反过来烧制兔毫等，釉面效果一定会变，颜色也是不一样的。

黄：那么是不是建盏在古代只使用一种釉料，只不过在窑内，因为位置不同、所受温度不同，烧成气氛略微有差异而产生了不同的效果。

孙：对。

黄：还有一个问题，这样的话是否古时窑内烧制出来的成品兔毫居多。

孙：对，油滴是偶然的无法把握的。

黄：南平市星辰天目陶瓷研究所是您自己私人的研究所吗？

孙：对。当年是让我的岳父去工商局登记建窑陶瓷研究所，但是政府不同意，因为建窑是一个地名不能注册。为什么叫"星辰天目"，是因为当年日本人认同天目，与此同时，在那个环境下也想把市场打开，需要有国际的认可，再加上天目曜变是我的追求，"星辰"代表着曜变的意思，所以最终我取了"星辰天目"这个名字。

黄：当年您第一批烧制出来的建盏的直径都是 12.5 厘米吗？

孙：对。这个现在也是和故宫博物院合作的。

黄：故宫博物院的清宫旧藏中有几只这样的碗呢？

孙：就一只，史料有记载，清朝皇帝用它喝茶。

黄：那么当时您在国营瓷厂烧制的这些建盏都是销往什么地方呢？

孙：当时国营瓷厂烧制的都是不允许售卖的。

黄：您在上世纪七八十年代烧制的这些样品还在吗？

南宋建窑曜变天目内箱与牡丹唐草纹金地袋（日本东京静嘉堂藏岩崎家旧藏）

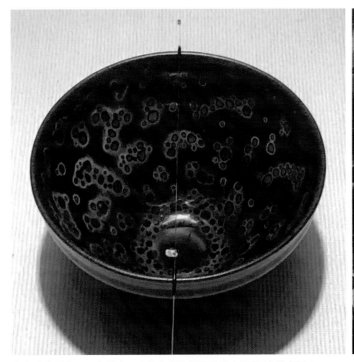

南宋建窑曜变天目俯瞰（日本东京静嘉堂藏岩崎家旧藏）（笔者摄）

南宋建窑曜变天目局部（日本东京静嘉堂藏岩崎家旧藏）（笔者摄）

孙：那个可能是古代的烧制手法，现代是用反常规的烧法。为了保持继续还原状况下的铁，我们使用降温还原。

黄：降温的情况下还是保持还原气氛吗？

孙：对，这是我的独创。

黄：那这个原理在什么地方呢？正常情况不是在降温过程中就氧化了吗？

孙：应该是在的，但是需要去寻找一下。

黄：您认为建盏的兔毫，出现这种效果是什么原因呢？

孙：它有特定的因素，比如你用一样的釉、一样的矿就是烧不出来，关键就在于建盏的釉一定要厚。建窑建盏烧制技艺为什么会失传呢？实际上就是当年的销路不行，再加上饮茶方式的改变，最后导致技艺的失传。

黄：厚的釉是指釉料很浓吗？

孙：是指挂在胎体壁上的釉要厚。在烧制过程中釉一流动就产生液相分离。液相分离就是兔毫和玻璃两相，兔毫是含铁量高的一相，玻璃是含铁量低的一相。釉在高温下流动就产生了兔毫的视觉效果。

黄：烧制油滴有几个因素，一个是积炭，一个是骤冷。

孙：我1979年在水吉的时候大部分都是烧柴窑，但是每天晚上我都在实验室用高温实验电炉研究我的试验品，在电窑里要制作一种还原气氛。

黄：是怎么做到的，要投什么材料进去呢？

孙：原来在德化的时候是用酒精密化，要搞一个很大的酒精密化。那个时候我到杭州、宁波去学习，参观日本企业，他们在制作电子陶瓷的时候，是用酒精密化制造气氛送到电窑里去保证它的还原烧制。

黄：那酒精往窑炉中输送的是什么成分？

孙：碳元素和氢元素。碳和氢能把窑炉中的氧气夺走，窑炉中气氛就变成了还原气氛。

黄：然后您就把这个原理运用到了建窑建盏的烧制技艺中。

孙：对。

黄：还有一个问题就是鹧鸪斑，这个白鹧鸪是因为它的温度烧太高了吗？

孙：不是。鹧鸪斑有两种，一种是白点鹧鸪斑，还有一种是黑点鹧鸪斑。在现实中，我们的鹧鸪鸟也分为白点和黑点。古代皇帝喜欢这种艺术釉，就命令窑工去烧制这种鹧鸪斑的建盏。

黄：您认为这个鹧鸪斑的产生不是意外，而是有意识烧制的。

孙：应该说是专门烧制的。

南宋建窑油滴天目（日本东京静嘉堂藏岩崎家旧藏）

黄：为什么这么判断？

孙：它是在黑色的底釉上再点上白点。但是如果白釉用得不好的话，含钙量太高的时候就会变成黑点。鹧鸪斑只有黑釉白点和黑釉黑点两种。还有一种关于鹧鸪斑的说法是，在烧制建盏的时候烧出了油滴，皇帝喜欢油滴，但是在宋代，人为的油滴是烧制不出来的，所以就用这种鹧鸪斑来替代油滴。

孙建兴作品 束口曜变天目盏

孙建兴作品 束口曜变天目盏局部

黄：还有一种我们所讲的柿红釉，在宋代是不是普通老百姓所使用的一种产品？

孙：柿红怎么出来的，烧制兔毫出来的。在烧制过程中烧不了兔毫，一窑中肯定有柿红，要么有黑釉，兔毫温度最高最难烧，柿红和黑釉都是附带的产品。

黄：您认为，在古代龙窑第几节会出现兔毫呢？

孙：第三、四、五节都会出现，因为它们温度最高，保温最好，才会出现兔毫。

黄：您有烧制茶叶末釉吗？

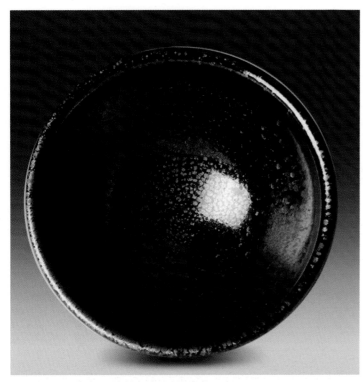

孙建兴作品 束口铁胎油滴盏

孙建兴作品 束口铁胎油滴盏局部

孙：茶叶末釉是很简单的，大家把没烧熟的当作茶叶末釉。真正的茶叶末釉很漂亮，它是带透明的。

黄：我们建窑里面有茶叶末釉吗？

孙：有。茶洋窑是叫黄天目，它是在降温的时候出现的。

黄：您认为，吉州窑所出现的这种釉色的黄是什么成分多？

孙：钛。

黄：吉州窑的釉和建阳的釉有差别吗？

孙：吉州窑的釉温度很低，所以吉州窑的产品容易烧造，它的成品率高。

黄：出现这种自然效果是几次施釉呢？

孙：和茶洋窑一样两次施釉。

黄：吉州窑的木叶天目，叶子的安置有什么讲究吗？是在釉中还是釉下？

孙：等于釉中。

黄：您岳父当年为什么会去做建盏呢？

孙：我岳父是山西人。其实山西以前做黑釉瓷就做得很好，比如兔毫釉之类。他1956年到水吉的工作队，在当时就很喜欢建盏文化。正是因为他的影响与带动，我和我太太才会参与到古代建州黑釉盏的研究与复烧工作中。今天所取得的诸多成就也归功于他老人家当年奠定的基础与他的鼓励，我想，建盏的故事还应该继续讲下去。

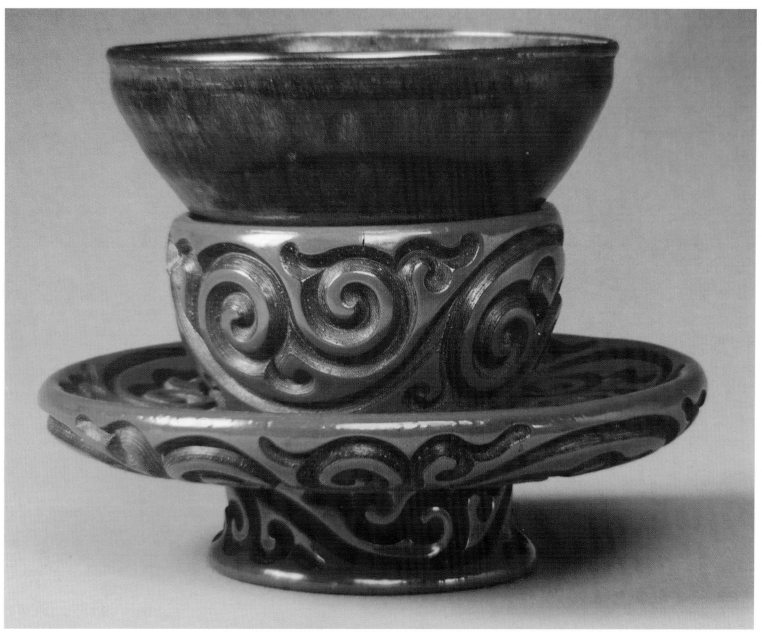

南宋建窑灰被天目（日本东京静嘉堂藏岩崎家旧藏）

许家有："满足严苛要求，保留传统工艺。"

【人物名片】

许家有，1956年生，福建省民间工艺大师，陶瓷工艺美术师，南平市非物质文化遗产保护项目"建窑建盏烧制技艺"代表性传承人，建窑建盏协会常务理事。祖居福建建阳水吉南山村，祖上数辈从事陶瓷工艺制作，曾祖许衍公于南山建龙窑烧制陶瓷，家业传到父亲许献球时，全国已经解放，父母都就职于建阳瓷厂。许家有自13岁起，即从父学习陶瓷烧制工艺，十五六岁时已能独当一面。上世纪70年代末，中国工艺美术学院和福建省轻工研究所研究人员在建阳瓷厂仿制成功建盏，其烧窑任务由他带班完成。2000年起，他与人合伙新辟龙窑，研究建盏黑釉兔毫烧制，在担任建阳市芦花坪陶瓷工艺厂董事及生产技术总监期间，他不断拜访请教了多位当年研究建盏配釉的专家老师，经过多年的反复试制，终于成功烧制出极似宋代建盏的兔毫斑、油滴盏。2013年，他独立创办了建阳市许家有建盏陶瓷有限公司，并开始不断拓展业务范围和提高生产水平。

以下访谈许家有简称许，笔者简称黄。

黄：许老师，这一窑要是烧制建盏的话，能烧制多少只，有没有几万只？

许：大概3万只。

黄：烧制时匣钵之间的距离有多少呢？

许：一般一个拳头的距离，距离太近也不行。

黄：柴火就是在这里添，落灰就落在匣钵两侧对吗？

许：对的。

黄：这一窑大概在什么时间开始烧制呢？

许：等全部装完吧。这一窑刚开始做，匣钵都还没有，这些都是生匣钵。

黄：后面匣钵都是空的吗？

许：对，都是空的。

黄：那就是先把匣钵给烧熟是吗？

许：对。

黄：许老师，您现在是省级非遗传承人，政府在这一方面有没有给您什么支持呢？

许：目前没有。

黄：您所在这个村叫什么名字呢？

许：池中村。

黄：水吉龙窑是在哪个村呢？

许：后井村。我父亲原来就是瓷厂的，早期的建阳瓷厂，1949年前我爷爷就在这里做瓷器。

黄：民国时期德化的瓷厂叫做"改良瓷局"，那建阳叫什么呢？

许：当时年纪太小记不清楚了，很多都是私人的。

黄：您爷爷也有个厂，店号叫什么呢？

许：因为时间久远记不太清楚了。

黄：您爷爷叫什么呢？

许：许立文。

黄：您父亲呢？

许：许献球。

黄：那么到您现在总共是三代传承？

许：爷爷之上还有。

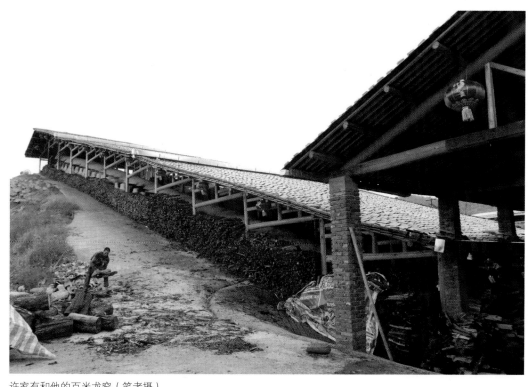

许家有和他的百米龙窑（笔者摄）

黄：许老师您最早什么时候开始做瓷器呢？

许：我13岁就开始做瓷器了。

黄：德化瓷厂以前有一种父带子的"父子协议"。1949年后开始公私合营，当年你们家是不是把所有的窑具都搬到建阳瓷厂来？

许：对。

黄：你们家祖上的窑是在哪个地方呢？

许：就在后井南山村，具体在南山村与水吉村之间相距两三公里的地方。

黄：是不是后井这个地方大部分都是许姓呢？

许：好像不是很多。

黄：在后井村烧制建盏的主要姓什么呢？

许：关于这个记载的资料不是很多。

黄：在您小的时候，古窑址有开始挖掘吗？

许：小时候古窑址还是很多的，窑是完整的，里面有很多完整的建盏。

黄：您13岁时家里的瓷厂搬到这里来，您最开始是学习什么呢？

许：还是从最基本的捣练泥巴开始，一直做到15岁。

黄：我们建盏的泥土取料在哪里呢？

许：就在当地，就是后井村这一带。

黄：建阳泥土有什么特征呢？

许：它的泥土含铁量高。

黄：也就是我们说的铁胎，烧制出来呈铁色？

许：对，烧出来黑色的这种。

黄：它的这种土本身是黑色的吗？

许：不对，是红色土。

黄：这种土从山里挖出来再加工，在制作技艺上有什么讲究吗？

许：泥土挖来之后要经过捣烂、淘洗、陈腐等步骤。

黄：在这些制作过程中还放入什么其他材料吗？

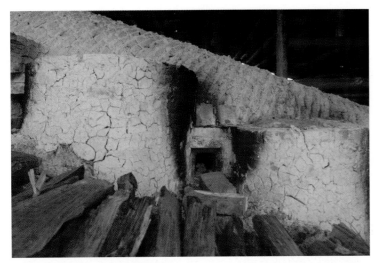

许家有龙窑的添柴火孔（笔者摄）

站在许家有龙窑的尾部俯瞰（笔者摄）

许：基本上没有，最多也就是土的配比。

黄：什么土和什么土呢？

许：比如含铁量高的土，里面会加入一些耐高温的材料，比如含铝量高的泥土。

黄：那怎么判断它是含铝量高的泥巴呢？

许：看得出来。

黄：怎么看呢？

许：含铝量高的泥巴更浅一些，更白一些。

黄：是不是我们说的这种瓷土？

许：也不是白土，就是我们做匣钵的匣钵土。

黄：据我所知，德化窑的匣钵都是田里头牛踩过的泥土，那建阳的匣钵土，取自于哪里？

许：我们本地地里挖出来的土普遍温度都达不到所需要的温度效果。

黄：那是哪里的？

许：都是山上挖的，田里的不行，在烧制过程中会起泡。

黄：建盏泥土取自山里，那么严格意义上说它不算瓷土，应该是山里的黏土。

许：对。

黄：您当年在配比这个土的时候有没有加工，只是做一个毛料？

许：我们一般都没有加工，那时候瓷厂做的是白瓷。

黄：当年的国有建阳瓷厂反而是做白瓷？

许：对。当时主要做的是白瓷——高压电瓷。

黄：其实是没有烧制建盏的。

许：对，建盏是1979年才开始复烧。

黄：当年您进厂的时候，厂里有多少职工呢？

许：大概两百来号人。

黄：加上家属吗？

许：加上家属大致三四百人。

黄：您从 20 世纪 60 年代到 70 年代一直在厂里吗？

许：中间不曾间断，直到厂解体。

黄：这个厂的产品就这么单一，一直是生产这种高压电瓷吗？

许：还有做一些日用餐具之类。

黄：当年厂里的师傅都是建阳本地的吗？

许：当时我们这个厂有七八家，都是我们这边各家族的。

黄：为什么是在 1979 年提出来要复烧建盏呢？

许：这是政府组织的。据说当时我们国家总理去日本访问看到了这个建盏，日本人说这个盏是你们中国的但已经断代了很多年，总理回国后才开始组织建窑建盏的复烧。

黄：那么，当年在复烧建窑建盏过程中是烧制柴窑，还是电窑，或是气窑呢？

许：柴窑。

黄：当年搭窑的师傅是建阳本地的吗？

许：对，都是本地的师傅。

黄：当年搭窑的师傅呢？

许：很多年纪大了的都过世了。

黄：当年试烧的时候您是小组成员吗？

许：我是专门负责烧制的。

黄：您有见过老的建盏，或者有收藏老的建盏吗？

许：当时老的建盏很多，但是没有人要。我没有收藏。

黄：那时候有没有兔毫盏、油滴盏这一些概念呢？

许：当时就已经知道了，这是兔毫，这是油滴，其实这

许家有先生在龙窑的尾部装烧匣钵（笔者摄）

些盏都是一种釉。

黄：不管兔毫、油滴，都是同一种釉料配方烧制的？

许：对。关键就在于不同的窑温，不同的还原气氛。

黄：德化窑大部分是氧化气氛烧制的，而建盏是还原气氛烧制的。还原气氛的概念是不是在烧制过程中窑内不需要氧气。

许：基本上不要过多的氧气。

黄：包括窑膛前面也要封闭吗？

许：都要封闭。

黄：那么最终就是还原出瓷土本身的属性。

许：对。

黄：那个时候没有物理条件、化学条件，你们是怎么研究它的釉料的呢？

许：用现代的，长石、石灰石、滑石这些。

黄：1979 年开始你们主要用这三种配料。

许：还有铁红。

窑膛内部（笔者摄）

龙窑边上的建盏手工作坊（笔者摄）

黄：有没有山上的土？

许：有。

黄：配比中长石占多少比例呢？

许：长石、石灰石这些是做釉水的，胎土还是山上挖出来的泥。

黄：我一直有个疑惑，在当年不知道兔毫怎么烧制出来的时候，你们怎么知道要用长石、滑石这些材料呢？

许：有几个北京陶瓷研究教授和我们轻工部的老师一起研究发现的。

黄：那么他们其实是有科学设备去了解釉的成分的？

许：有。当建盏烧制出来后，会寄往北京去检测成分。

黄：当年长石是哪里取的呢？

许：瓷厂都有地方买，但是我估计古人不是用这些材料烧制。比如以前铁都比较稀缺，那么去哪里寻找铁红呢？可能就是当地几种矿石拿去配比。

黄：这些矿石在古时也是一样需要捣碎成粉吗？

许：一样的。

黄：捣碎成粉之后怎么变成釉水呢？

许：将釉矿捣成粉之后进行淘洗，洗釉。

黄：洗釉是什么概念呢？

许：将釉矿粉碎之后加入水洗，让釉矿的粉末在水中沉淀。

黄：这个釉矿的粉会自然溶于水，对吗？

许：对。

黄：那釉矿成粉后的沉淀物是取上层的还是下层的？

许：沉淀物底层的。

黄：釉矿的淘洗需要多少遍呢？

许：需要好几遍。

黄：20世纪80年代复烧建盏的成功品有出口销售吗？

许：没有。

黄：当时复烧的产品种类有哪些呢？

许：以束口碗、撇口碗为主。

建窑黑釉盏的上釉（笔者摄）

草木灰搅拌入水（笔者摄）

黄：有黑釉瓶吗？

许：黑釉瓶也有烧制的。

黄：我还想问一个问题，关于兔毫的施釉，是一遍釉还是两遍釉呢？

许：只上一遍釉。

黄：那只上一遍釉，这种底下深上面浅的釉面效果是什么原理呢？

许：上釉的时候盏的上面部分釉水较厚，窑内高温釉水会流动才会产生兔毫。

黄：你们选择的是蘸釉的施釉方式，在上釉手法中有转动瓷器蘸釉这个环节吗？

许：有。

黄：我们所说的建盏其实都是一种釉料烧制出不同的效果，您在烧制过程中怎么去控制这是烧兔毫釉，这是烧油滴釉呢？

许：油滴是偶然的。

黄：油滴的原理是什么呢？

许：油滴真正在柴窑中一般都出现在底层。柴窑内分上、中、下三层，因为底部柴火在燃烧后有木炭、炭灰，加上还原气氛有所不同就会出现油滴，所以油滴都出现在底层。

黄：兔毫的原理，是不是铁挂在上面黑的在底部产生的？

许：兔毫是因为它是流动的，慢慢地流动拉丝所呈现的。

黄：您上世纪 80 年代之后做什么呢？

许：我就去开车了。

黄：80 年代那个阶段您除了做黑釉盏还做其他的吗？

许：其他的没有。

黄：当时做那么多产品都是内销吗？

许：都是内销的。

黄：那时您月工资是多少呢？

许：20 多块钱。

黄：70 年代呢？

许：做学徒的才十八九块一个月。

黄：当时您是什么职务呢？

许：一直都是工人。

黄：当时工厂有分什么车间吗？

许：有。一个车间四个班，当时我当班长。

黄：您父亲呢？

许：我父亲也在厂里做工。

黄：您父亲哪一年退休的？

许：我父亲退休早，没怎么享福，1984 年，66 岁就过世了。

黄：您父亲有没有留下什么作品呢？

许：没有。

黄：您自己烧制的建盏也是一件都没有留下吗？有保留照片吗？

防止胎体与匣钵粘连的草木灰

许：一件都没有。

黄：当时的窑温最高烧到多少度呢？

许：1300 度。

黄：现在的窑膛结构和以前的窑膛结构一样吗？

许：基本一致。

黄：那在添柴火的时候怎么看温度呢？

许：根据我自己的经验来说，从起火到停火，总结出来窑有五种颜色，通过颜色来断定稳定。

黄：哪五种呢？

许：刚刚起火时是粉红色的。

黄：粉红色的火焰大概是多少度呢？

许：300 度左右。粉红色上去就是蛋黄色、蛋白色。

黄：蛋黄色大概多少度呢？

许：蛋黄色大致是 300~900 度。

黄：那么蛋白色呢？

许：蛋白色温度在 1100 度左右。

黄：蛋白色上去呢？

许：蛋白色上去就是银白色，银白色上去就是刺眼色。刺眼色就是看窑内温度时眼睛会痛、刺眼。刺眼色温度在 1320 度左右。达到 1300 度的时候添火就要小心，要控制好温度，不能乱加柴火。

黄：那么在蛋黄色到蛋白色之间多久加一次柴火呢？

许：根据我们的经验来说，不是按照时间来添柴火，主要是要看窑内火焰的颜色。我们总结了几个字："足烧快过时时放落。"

黄：您在瓷厂解体之后去从事其他行业去了，直到 2000 年才回来继续烧制建盏，是谁把您叫回来的呢？

草木灰搅拌入水后涂抹匣钵的口沿（笔者摄）

龙窑边的垫饼（笔者摄）

许：周应林老师。

黄：他为什么把您叫回来呢？

许：周老师当时和我说你不能去开车。

黄：是具体什么行业呢？

许：货运。

黄：为什么会这样呢？

许：当时工厂解体后没地方去，孩子上大学，生活需要，所以去搞货运。

黄：周老师是哪里的呢？自己有窑厂吗？

许：没有。周老师是莆田的，当时是复烧的一个老师。

黄：70年代复烧的时候胎体成型方式是什么呢？

许：全部是手工拉坯。

黄：当年拉坯师傅叫什么名字呢？

许：叶礼忠老师。

黄：也是水吉人吗？

许：是原来瓷厂的。

黄：您2007年重回建窑烧制，2008年烧成，这时的销路怎么样呢？

许：并不是很好。

黄：从哪一年开始您社会知名度慢慢高起来呢？

许：2007~2008年武夷山有许多展览，我就会把我烧制的建盏送去参加展览，慢慢地社会名气就有了。

黄：您是哪一年评上传承人的呢？

许：2007、2008年。

黄：您作为建窑黑釉盏的代表性传承人，对于未来建盏行业的发展有何看法？

许：这个问题说到点子上了，建盏的发展目前的确是碰到瓶颈和困惑。过去几年由于市场的需求与关注，建窑的企业犹如雨后春笋般出现，光是建阳水吉村就有大大小小的工厂300余家。大家都在生产黑釉盏，那么品质自然是参差不齐，这也就影响了建盏在市场上的声誉。所以如何在产品的质量上进行把关，严格把控黑釉盏输出的质量，让老百姓买得放心，用得安心，这是最重要的。另外一点，我觉得大部分企业都在生产建盏也是不对的。这样会造成市场供给过剩，以后就变成地摊货甩卖了。我认为应该是以黑釉为材料和形式，去研发与创新更多的实用或陈设器型，比如能够符合和满足现代居家空间的茶器具、日用餐具，以及能够在高档的会所或公共空间摆设的艺术瓷器，这样才是未来建窑黑釉瓷器发展的空间。所以，正如你所见，在我的展厅里面，出现很多与宋代不同的创新器型，虽然有一些我个人目前还不太满意，但是我相信将来一定能够在黑釉瓷器的开发上有所突破，实现传统工艺在现代产业化生产中的创新与传承。

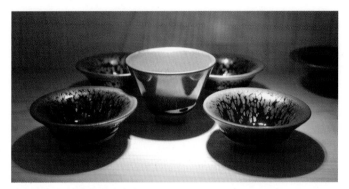

许家有作品 建窑黑釉油滴盏

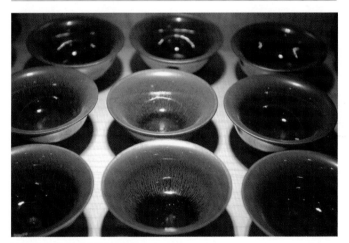

许家有作品 建窑黑釉兔毫盏

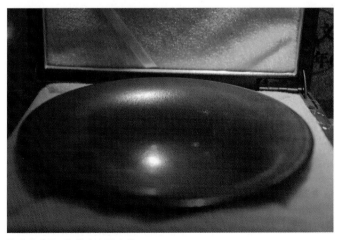

许家有作品 仿茶叶末釉建盏

第四章　漳窑与漳州窑瓷制作技艺

第一节　漳窑与漳州窑的历史概述

福建漳州华安县东溪窑古遗址，是闽中南地区重要的窑场之一。清光绪十二年（1886），侯官学者郭柏苍著《闽产录异》一书，卷一《货属》条云："漳窑，出漳州。明中叶，始制白釉米色器。其纹如冰裂。旧漳琢器虽不及德化，然犹可玩也。惟退火处略黦。越数年，黦处又复洁净。近制者釉水、胎地俱松。"清末民初杨巽从《漳州瓷窑谈》之"漳州什记"也载："漳州瓷窑号东溪者，创始于前明。出品者，炉瓶盘各式具备。"

考古挖掘显示，华安东溪窑皆为阶级窑，窑底为斜面，一般分三室，往往宽大于长，总长约十几米。此种窑炉容易控制火势，节省燃料，在每一个单窑中形成热量循环，根据需要在每一个窑炉中可烧不同的品种，每窑烧成的时间比龙窑短，适合于快产的需要。东溪窑在烧制青花瓷之前，在坯、釉、窑等工艺方面都已具备相当高的水平。特别是阶级窑，它是漳州地区包括东溪窑制瓷艺人独创的技术。此技术远播日本，对日本的窑业产生重大的影响。

华安东溪窑业烧造的产品较多，瓷种以青花为主，兼烧青瓷、白瓷、青白瓷、米黄瓷、酱釉瓷，另有少量三彩、五彩瓷。其中米黄色小开片弦纹炉、白釉三鼎足等被考古界视为具"漳窑"典型特征的器物残件。东溪窑产品器型有炉、洗盘、碗、盒、瓷像、花瓶、笔筒、笔架、鼻烟壶、杯、盅、匙、勺、水注和小摆件等；主要可分为三大类，即单色釉瓷、青花瓷、彩绘瓷。

单色釉瓷类最为丰富多彩，主要有米黄釉瓷、白瓷、绿釉瓷、酱釉瓷等等，其中米黄釉瓷最为经典。器型多为摆设品，以观音、弥勒、炉、罐、盒、瓶、盆为主，也见少量的盘、杯、碗。釉面有细纹隐现（其质地与广东潮州枫溪所产瓷类似），胎厚、质硬、纹细，色彩有纯白、纯黄、纯红、米色、绿色、白底三彩等多种。尽管东溪窑并非官窑，但其产品以质优而被列为贡品，选送朝廷。英国大英博物馆、荷兰普林希霍夫国立公主博物馆都有专门的漳窑米黄釉瓷器展示专柜，而且收藏的数量颇丰。

平和南胜五寨窑位于漳州市平和县南胜镇五寨乡，是漳州窑系的另一个代表。其主要遗存有南胜花仔楼窑、田坑窑、洞口陂沟窑、大垅窑、二垅窑和田中央六处窑址，申报世界文化遗产的核心区域面积为 23.85 万平方米，缓冲区域面积为 51.3 万平方米。

南胜窑址烧造的瓷器是福建省"海上丝绸之路"漳州月港在明代时期外贸的重要货物，佐证了漳州月港是"海上丝绸之路"的重要始发港，在明末清初，影响和推动了欧洲乃至世界文明的进程。其产品也是明末清初我国东南沿海地区对外贸易、"海上丝绸之路"的主要物品之一，在"海上丝绸

之路"中占重要的地位。南胜窑址以生产青花克拉克风格瓷、彩绘瓷和素三彩瓷为主。

上个世纪80年代初，荷兰远东陶瓷研究专家巴布拉·哈里逊曾对荷兰普林西霍夫国立瓷器博物馆收藏的一批中国明代克拉克风格瓷器展开研究，并编撰成书。然而，由于当时欧洲和中国对漳州窑的认识尚处于初级阶段，虽有少量传世品在日本、印度尼西亚、马来西亚、菲律宾、越南等国发现，但欧洲学者普遍将此类带"沙足"底的明代瓷器统称为"汕头瓷"或"汕头器"（SWATOW）；日本学者则称之为"吴须赤绘"，并将其生产窑址定在广东省东部至福建省南部，该地区生产的素三彩也被称为"交趾瓷"，误认为是越南的产品。

幸运的是，90年代以来，福建省博物院先后对南胜的花仔楼窑址、五寨的大垄窑址（1992）、二垄窑址（1994）、南胜田坑窑址（1997）、五寨洞口窑址（1998）进行了考古发掘，发现明清时期窑址21处，出土瓷片数万件。国内外古陶瓷专家学者在对窑址的标本和普林西霍夫国立公主博物馆，以及一些沉船出水文物进行对比时，发现很多相似之处，荷兰东印度公司所收藏克拉克风格瓷的故乡之谜也因此解开。

2007年，南澳岛东南海域发现的"南澳1号"明代古沉船使平和南胜窑再次成为人们关注的焦点。经考古专家鉴定，沉船上打捞出的大量精美青花瓷器，均为平和南胜窑生产的克拉克瓷。平和克拉克古窑址的发现，使我们获得大批的实证资料，从而揭示了长期以来海内外所谓的"汕头器""克拉克瓷""交趾瓷""华南三彩"等瓷器产地，就在漳州平和、漳浦、南靖、云霄、诏安、华安等地，而创烧的年代则集中在明代晚期至清代初期。

1994年2月，中日学者在福建省博物馆就平和县南胜、五寨的古窑址问题共同举办学术讨论会，有的学者提出把它命名为"平和窑""南胜五寨窑"，或者是"漳州窑""漳州窑系"，在学术界引起重视。会议期间，中外学者普遍认为要确定"漳州窑"的名称，后来更干脆把会议开成对"漳州窑"的讨论了。此后，一些学者开始确立并使用"漳州窑"的名称。这一概念的含义较为广泛，从范围来讲，它包括漳州平和、南胜五寨地区，以及周边邻近的相关窑口；从年代来讲，主要是明清时期；产品涵盖青花、五彩、单色釉、素三彩等各种品类。而"漳窑"的概念出现较早，清代的文献已有载，它特指明清两代，漳州华安及南靖交界区域的东溪窑，生产的胎质粗松、浅黄胎、施米色白釉、釉面呈开片状的瓷器。这两个概念的明晰，将有助于我们进一步研究漳州地区古代窑业、制瓷技艺，以及代表性的非物质文化遗产传承人。

第二节 漳窑与漳州窑瓷制作技艺传承人口述史

林俊："干一行，爱一行。"

【人物名片】

林俊，男，1950 年生，祖籍广东省潮州市。漳窑与漳州窑制瓷技艺国家级非物质文化遗产传承人，福建省工艺美术大师，中国文物学会会员，中国古陶瓷学会会员，中国文物修复委员会会员，福建克拉克瓷艺发展有限公司董事长。曾任漳州市金龙钢管家具厂厂长。从事中国古陶瓷的收藏、研究、制作 30 载，长期致力于"汝窑"及"漳州窑"技艺恢复、研究、传承、推广工作。著有《漳窑瓷器鉴赏》《汝窑遗珍》二书，所收藏的闽南漳窑古瓷系列和北宋汝窑瓷器标本系列名扬海内外，得到中外古瓷专家的充分肯定。作为"南澳 1 号"古沉船中发现的漳州窑瓷器传统制作工艺唯一传承人，目前正全力配合进行"海上丝绸之路"申请世界文化遗产工作，共接待来访中外嘉宾近万人次，接受中央、省、市级媒体专题采访和报道近百次。

以下访谈林俊简称林，笔者简称黄。

黄： 林俊老师，您老家是哪的？

林： 老家是潮州的，我 5 岁才来漳州。

黄： 跟您父母亲来的？

林： 不是，跟奶奶来的漳州。事实上我父亲姓陈，他是陈元光[①]的传人。但是我跟母亲姓。

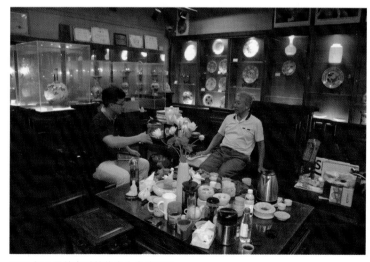

2017 年 6 月笔者对林俊先生专访现场

①陈元光（657—711），光州固始人，生于显庆二年（657）二月十六日。仪凤二年（677）继袭父职，任玉钤卫翊府左郎将，永隆二年（681），授玉钤卫中郎将（官秩正四品下），并任岭南行军总管。进阶正议大夫，漳州史上的首位刺史。他是闽台地区重要的民间信仰之一，被奉为开漳圣王。

2010 年笔者造访林俊先生的漳州窑平和克拉克瓷研究基地

林：卫生服料厂，国有企业效益并不是很好。我这个人呢，干一行爱一行，工作两年我就成为了漳州市的劳动模范。对企业在技术革新方面我有着一定的贡献，以前的纱布、绷带、口罩一类卫生用品，在工厂加工完成后，要送往九龙江去漂洗，漂洗好后要太阳晒才能干，那时我提出了新的办法，使用红外线烤干，并且发明了几台设备，使用红外线不仅能消毒杀菌还能免去当时"靠天吃饭"的困扰。

黄：那您以前读书是在哪一所学校呢？

林：漳州一中。

黄：您是哪一年出生的？

林：1950 年。

黄：林老师，您为什么会喜欢上漳州窑？

林：漳州窑我是从收藏开始的。

黄：是什么原因使您开始收藏这些漳州窑瓷器呢？

林：主要原因是我父亲以前就很喜欢这些漳州窑的瓷器，受到他的影响，我也开始喜欢上了漳州窑瓷器。1981 年我就进厂，1983 年下海经商。

黄：什么厂？

黄：这是不是因为您年轻时候有学过相关的机械知识技能呢？

林：我是 1950 年生，1964 年上的漳州一中。1966 年"文化大革命"，当时学校、厂里停课、停工，17 岁我就去工厂打工。在工厂打工的时候掌握了许多有关机械的知识，基本上可以独立操作，因此上山下乡回来后进工厂，当时所掌握的机械技能就使用上了。

黄：是否因为这些学习积累的经验使您的动手能力有了极大的提高？

林：对，就像做陶瓷一样，采矿、装土、淘洗、陈腐、压泥、配方、烧制成品，所有的工序都是我自己独立完成。

黄：这是很不容易的，古代的窑坊工都没有这样。

林：是啊，我可以从采矿到成品，一条龙自己独立完成，就是当年上山下乡学到的本领。

黄：您1983年下海后去从事哪个行当？

林：下海后就开始喜欢上了收藏我们漳窑的瓷器。

黄：您收藏的第一件漳窑瓷器是什么呢？

林：我收的第一件漳窑瓷器可能就是我出版的一本专著的封面，就是这件漳窑仿青铜器的簋式炉，非常经典的器型。

黄：这个器型在德化窑是否也有出现？

林：对。德化窑也有，潮州窑也有出现，但两者相比，德化窑的工艺比较精湛。漳州、德化和潮州都有生产仿青铜簋式炉，但是最大的区别在于，三个地区的胎土成分不一样，烧成工艺不同。瓷器的烧成，最重要的就是窑膛的结构。景德镇考古所的江建新所长来漳州东溪窑遗址考察时，就曾指出漳州窑是一个独立的窑系，并且其窑炉的结构比景德镇同时期的窑炉结构更为先进。

黄：对，特别是这个横式阶级窑。

林：应该说漳州的横式阶级窑比景德镇的葫芦窑还先进。景德镇的葫芦窑前后温度差在100度左右，而漳州的横式阶级窑的温度差则小得多，并且窑工可以单独控制每个窑室的温度。当温差能够被我们很好地控制时，瓷器的成品率也就大大提升了。目前我自己烧制漳窑瓷器成品率大致在95%。因为漳州窑窑炉结构的先进性，曾经一度影响日本的窑炉结构。今天我们在日本的濑户和有田地区还能看到许多和漳州窑炉极为相似的特点。

黄：您现在有自己烧柴窑吗？

林：有一座柴窑，礼品级的瓷器我都使用柴窑烧制。一般的日用瓷器都使用电窑和液化气窑烧制。假如需要烧氧化瓷，我就用电窑，而如果需要还原瓷，我就用液化气窑，分作不同的级别来烧制。

黄：漳州华安的东溪窑是不是有烧制漳窑素三彩陶瓷？

林：没有。素三彩主要出现在平和，而东溪窑主要是红绿彩，没有素三彩。素三彩是在坯土直接上彩二次烧成。

黄：素三彩需要像磁灶窑那样使用化妆土吗？

林：漳州窑不需要化妆土。可能是因为磁灶窑的土质没有漳州的细腻，所以磁灶窑需要化妆土来掩盖一些胎土的杂质。漳州平和南胜五寨窑的素三彩粉盒，可以说在工艺上一点都不亚于景德镇，我家里就收藏了几件，其工艺之精湛让你不敢想象。

漳州窑平和克拉克瓷研究基地内林俊先生收藏的窑址瓷片

漳州窑平和克拉克瓷研究基地的窑址瓷片收藏

黄：当年这些素三彩是不是大部分销往南亚地区？

林：应该是东南亚一带，日本最多。

黄：前段时间我们刚前往了日本，去了柳宗悦的民艺馆，其中奉为顶级的可以说就是漳州窑。二楼一整个大厅都是克拉克风格的瓷盘，有五彩的、青花的、酱釉的、蓝釉的、霁蓝的。我想问您一下，其中有一种蓝釉白花，这种瓷器烧成工艺上有什么特点？

林：蓝釉白花目前暂时我还没有恢复生产，但蓝釉白花风格的确是漳州窑克拉克风格瓷器的一个典型特征，它包含了许多漳州海洋文明的特质，值得去恢复和研究。

黄：我观察蓝釉白花这类瓷盘，发现其中白色部分有立体感，它是怎么做出来的？

林：可能是整体先上蓝釉，最后再上白色的彩料。

黄：当时像克拉克大盘里面这种红绿彩的颜料是哪里来的呢？

林：应当是就地取材。

黄：用什么矿物材料呢？

林：应该是用一种矿石，红的。我这里目前有一些含铁量较高的矿石，都是通过提炼萃取得到的。只有通过提炼才能达到要求。现在的很多高仿瓷器都是化工料，你一眼就能看出它的破绽，特别是建盏和漳窑，化工釉料没有古代矿物质料的那种厚重感和层次感。

黄：漳州华安窑的米黄釉是属于乳浊釉吗？

林：漳州的米黄釉特别高雅，不张扬，很内敛，非常的耐看。从我目前的研究来判断，米黄釉应该不是乳浊釉，也是属于透明釉。目前我在配置这种釉料时，主要材料是风化了的泥土和蜡长石。

黄：有加草木灰吗？

林：不需要加。但是克拉克瓷就需要添加草木灰，配方不一样。

黄：米黄釉底下是蜡长石，上面是瓷土，两种配方配比后得到。

林：要一定的比例，瓷泥和下层已经风化的蜡长石进行配比，然后不断淘洗，加工制作而成。

黄：需要添加石英吗？

林：不需要。

黄：那么您在烧制漳州窑瓷器时胎土大多数取自哪里呢？

林：就选用当地的土，但是需要经过精挑细选。

黄：我们平时所看到的这种米黄釉的开片的形成关键是什么呢？

林：瓷器的胎和釉的收缩比不一样，所以在烧成和冷却过程中产生开片。

黄：比如省博物院的释迦牟尼佛像，它的烧成温度大致在多少？

林：我个人估计在1200~1230度之间。

黄：您现在就是使用这种温度烧成的吗？

林：是的。因为我在恢复米黄釉瓷器的过程中，使用了很多窑址出土的碎瓷片，以它们作为标准器和参照物，最终发现古代的米黄釉应该是烧氧化气氛的。

黄：古代柴窑烧氧化气氛吗？

林：是的。目前我自己复烧礼品瓷也是在柴窑里面使用氧化气氛。

黄：您在柴窑中如何保持氧化气氛呢？

林：保证柴窑里面要有充足的氧气。这样好烧，温度好控制。

黄：您通过什么方法来保持充足的氧气呢？

林：关键在于炉膛和通火孔的孔道，还有就是火膛的孔道，都是保持氧气充足的关键因素。

黄：我们在晋江磁灶窑考察时发现，该地区古代窑炉有五处加木柴的添火口，分别为侧面两孔，顶部三孔。漳窑是否有类似的结构？

林：漳州的横式阶级窑投柴孔一般只有三个，第一个在正面的炉膛口，后面的每个窑室两侧各有一个投柴孔，投柴孔底部还有一条大致20厘米宽的灰沟。

黄：所以，是不是可以说，德化窑和漳州窑最大的区别在于烧成气氛的不同，因为德化窑是还原气氛。

林：对。德化窑是阶级龙窑（蛇目窑），所以历来都是烧还原气氛的。还有一处不同在于窑炉顶盖，漳州东溪窑的横式阶级窑为前后拱，德化阶级龙窑（蛇目窑）为左右拱。

黄：前一阵子德化也发现了若干条横式阶级窑，但主要还是以阶级龙窑（蛇目窑）为主。

明代克拉克瓷器制作工具与窑具（漳州平和博物馆收藏）

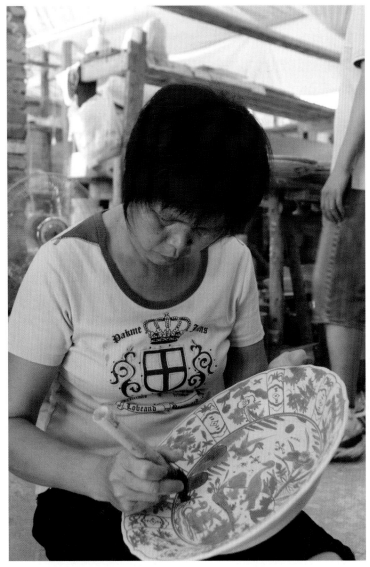

漳州窑平和克拉克瓷研究基地内正在素烧瓷盘上彩绘的工匠

林：是的，横式阶级窑是漳州窑的特色，所以我们现在重新搭建横式阶级窑的时候，我都要求工匠一定要把顶盖做成前后拱。

黄：刚才您所说的窑炉顶盖的前后拱、左右拱，和烧成

气氛有很大关系吗？

林：和气氛无关，但是和窑内温差、匣钵内的受热温度有很大关系。

黄：前后拱的受热程度是什么样的？

林：根据我个人的经验，我们横式阶级窑内部的温差比较小，因为窑内的火焰是根据拱顶的弧度在走的，那么，前后走和左右走，它所形成的温度就各不相同。经过我们的不断测算，漳州横式阶级窑的前后拱，它的窑室内部的温度差可以控制在10~20度左右；而德化阶级龙窑（蛇目窑）因为是左右拱，所以温差较大，窑址中就经常会发现一些窑变的瓷器，比如说非常经典的"孩儿红"，那就是温差所形成的窑变。

黄：所以建阳的建盏也是类似的情况，对吧？

林：对的对的，比如说"曜变天目"。

黄：漳州华安东溪窑的窑址遗物，经常会发现一种绿釉香炉，玉璧底，底部圈足内会有一层近似酱釉一样的颜色，您见过这种器型？

林：见过见过，那一般是明末清初仿龙泉窑的香炉。

黄：那么，华安东溪窑的这种香炉为什么在底部会有一圈的酱釉呢？

林：起到隔离作用，因为香炉的三足施满釉，在匣钵中不能作为受力支撑点，所以在底部涂上一层特殊材料（应该是类似化妆土的材料），再用垫饼放置在下面，起到和匣钵隔离的作用吧。

黄：您说的类似化妆土的泥浆，它的主要成分是什么？

林：含铁量较高的泥浆，刷在香炉底部的表面。

黄：这种香炉当时作为一种产品肯定是有销售的，当时

林俊先生在漳州窑平和克拉克瓷研究基地复烧的克拉克瓷器与米黄釉瓷器

林：很有可能。因为华安东溪窑也有仿制哥窑和汝窑的相关瓷片出土，这说明当年该地区的确在仿制宋代的五大名窑产品。

黄：所以，当年华安东溪窑主要是生产各种颜色釉瓷器，平和南胜窑主要生产克拉克风格瓷与素三彩，而漳窑米黄釉则以瓷塑和礼器为大宗，是吧？

林：是的，各有分工，特别是漳窑米黄釉瓷塑在明

主要销往哪些地方呢？

林：应该大部分销往本地，闽南一带。

黄：为什么当时不烧米黄釉的香炉而烧这一种绿釉香炉呢？

林：按照我个人的感觉来说，米黄釉系列大部分都是做雕塑，比如释迦牟尼佛、土地爷、观世音菩萨等。

黄：华安县的林艺谋馆长认为这种香炉很可能是当年出现的龙泉窑与越窑的高仿器物，您怎么看？

代就已经是闻名遐迩了，上海博物院就收藏有一尊带明代"成化纪年款"的释迦牟尼佛，和同一时期德化窑的瓷塑相比较，漳窑瓷塑的特点就是线条粗犷，但饱含力度，人物表情遒古极简。由于漳州地区的泥土含铁量较高，所以呈现米黄色，而德化的瓷土则呈牙白色。

黄：这就是本山取土，各有特色。

林：对啊，一方水土养一方人。

林：2006 年，在厦门唐颂古玩城，曾经拍卖了一尊明代

19 世纪末漳州窑克拉克瓷器进入荷兰普林西霍夫国立瓷器博物馆时的场景

2010 年笔者赴荷兰普林西霍夫国立瓷器博物馆考察时与时任中国部主任伊娃在克拉克瓷器（西墙）前合影

的米黄釉瓷塑，500 多万落槌，高度为 1.04 米。

黄：这么高。

林：这还不是最高的，台湾鸿禧美术馆收藏有一尊更大的土地爷造像，1.2 米高。

黄：烧这么高的瓷器，它的匣钵和窑门要有多高！

林：对啊，窑门至少要有 1.5 米的高度，而匣钵可以用套烧，一层一层叠起来。

黄：漳州窑的匣钵在烧制过程中有没有诀窍呢？

林：匣钵的烧成温度要高于作品温度 60~100 度。

黄：德化的匣钵大部分是用田间牛踩过的泥土加上草木灰来制作，那漳州窑呢？

林：漳州窑匣钵中有许多高温材料，比如氧化铝。

黄：您现在所使用的匣钵也是这类材料制作而成的吗？

林：比如克拉克瓷的匣钵，它的材料要求比较透气、耐高温，其中含铝要高。

黄：这种匣钵土是田里的还是山地里的？

林：田里的，我们当地叫做匣钵土。

黄：其中关键点应该是您之前所讲的匣钵要透气。

林：对的。

黄：漳窑米黄釉有个很特殊的器型叫橄榄瓶，您对这个器型怎么看？

林：橄榄瓶是漳窑米黄釉中非常精彩的一个器型，漳州

市博物馆有一件，我自己也有收藏。这个器物的特点是，一条弧度到底，简约而不简单。

黄：橄榄瓶在制作上是手工拉坯吗？

林：是纯手工拉坯成型，所以难度很大。

黄：漳窑有没有出土过模具制作的器物？

林：有，华安就曾有出土过，数量很多。古代的瓷器，能用模具就尽量用模具，实在做不了的才用手拉坯，这也是清代先进工艺的一种表现。

黄：林老师，学术界对于漳窑和漳州窑的概念一直模糊不清，您是怎么界定的？

林：这个问题很重要。漳州窑和漳窑是两个不同的概念。漳州窑的概念是 1994 年全国各地的考古学者在漳州开古陶瓷研究年会的时候确定的一个总称，特指漳州地区出土的古代克拉克风格瓷器。漳窑则是一个比较狭义的概念，它特指米黄釉开片裂纹瓷器，古文献中都有记载。

黄：那么严格意义上说漳窑的概念出现得更早。

林：对。

黄：那漳州窑主要包括哪几个下属窑系？

林：目前根据国家文物局申遗的名称，确定了平和南胜五寨窑生产的瓷器泛指"漳州窑"，而华安及南靖交界区域的东溪窑所生产的米黄釉瓷器则冠以"漳窑"之名。

黄："漳州窑瓷器"是平和南胜五寨窑的瓷器产品的总称？

林：对，是的。

黄：那么"漳窑瓷器"，就是华安和南靖交界这一条东溪窑所生产的米黄釉产品。

林：对，漳窑米黄釉是东溪窑的代表性作品。在明清两代，其精品作为漳州地方贡品，进贡朝廷，得到了皇帝的珍爱。北京故宫博物院和台北故宫博物院都有收藏，而且明代的王公贵族也将之作为高级的陪葬品，比如山东兖州在明代弘治年间（1488—1505），巨野郡王墓葬出土的蟠螭尊，是国家一级文物，形制少见，两蟠螭精雕细刻，形象生动，装饰奇特。

黄：除了漳州窑之外，您为什么会对汝窑产生兴趣呢？

林：我在 20 世纪 80 年代也有开始涉猎。

黄：在漳州也能收集到汝窑的瓷器吗？

林：没有，河南我大致去了有两百多趟。

黄：您为何会喜欢上汝窑的呢？

2018 年笔者再赴荷兰普林西霍夫国立瓷器博物馆考察与现任中国部主任艾琳娜合影

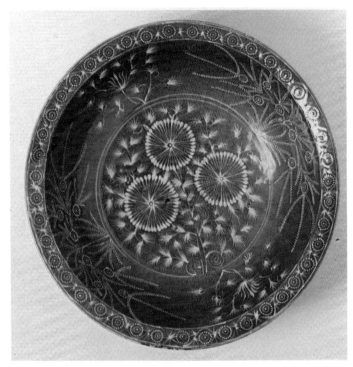

漳州窑克拉克蓝地白绘瓷盘（荷兰普林西霍夫国立瓷器博物馆藏）

林： 因为1983年下海后办了钢管家具厂，出于销售的需要，我经常跑河南。在河南，我认识了一位好朋友，他是汝州清凉寺的税务征管员。也是通过他，我才开始接触到了汝窑。当年还没有人知道什么是汝窑，但在清凉寺附近，只要一下雨就会有很多的瓷片显露出来，所以当地人的家里面都有不少的瓷片。汝州清凉寺附近是百里的煤海，村民在挖煤的过程中，时不时地都会有瓷器残片出现，在当年只要你用心，几乎得来全不费功夫。一直到1986年，在西安中国陶瓷年会上，汝州清凉寺的瓷器才得到专家的重视。

黄： 1986年之前，您就有汝窑的收藏吗？

林： 有啊。当时我就觉得这些瓷片非常的漂亮，很耐看，就开始收藏了，日积月累就收得非常多了。

黄： 您现在的汝窑瓷片收藏，应该在全国范围内都不多见。

林： 是的。所以后来我出版自己相关收藏和研究的书，就是那本《汝窑遗珍》。

黄： 您第一次尝试恢复漳州窑的烧制技艺是在什么时候呢？

林： 2008年，在漳州。更早之前我在德化有一座柴窑，但是尝试烧制漳州窑都失败了。

黄： 您很早就开始尝试恢复漳州窑的烧制技艺，但是并没有取得很大的成果。

林： 对。当时在平和的一个破厂房恢复克拉克瓷器烧制，这件事情得到了时任漳州市长李建国先生的支持。不过，一开始并没有成功。可能由于胎土的缘故。因为我一直使用平和当地的土，直到后期改良了，尝试性地使用了南靖的瓷土才烧制成功。

黄： 那在南靖是什么时候烧制成功的呢？

林： 2010年。

黄： 您觉得

林俊专著《汝窑遗珍》书影

漳窑米黄釉瓷器（英国大英博物馆大维德基金会藏）（笔者摄）

复烧漳窑，最重要的因素是什么？

　　林：我个人觉得是窑炉。窑具的生产、半成品的摆放、窑温的控制、窑膛的结构最终都会影响到成品率。能不能化土为金，关键还在于窑炉的焙烧，所以对传统窑炉的现代化改进，是我在复烧漳窑中最大的一个举措。

　　黄：这里面有很多的辛酸故事，您自己有什么感想？

　　林：我这个人一路走来，应该说是干一行，爱一行，什么事情都要坚持，坚持了就会成功。从 20 世纪 90 年代开始，我就在景德镇恢复漳窑。后来又去了德化三班，聘请了当地老陶工叫颜金锡，复烧漳窑米黄釉瓷器，我们两个合作了五年，但是最终都没有成功。一直到 2008 年，头尾 18 年的时间，才让漳窑重放光芒。这里面的艰辛与困惑只有我自己知道。可以说我对漳窑是充满了感情的。这也是最大的动力，我感到欣慰。

　　我会一直坚持下去！

Zhangzhou and other southern white wares Late Ming to Republican period about AD 1600–1949

Potters in the late Ming, Qing and Republican periods made copies of Ding wares at Jingdezhen in Jiangxi province, Zhangzhou in Fujian province and in other southern kilns. This pair of incense-stick holders is modelled in the form of caparisoned elephants (saddled with blankets and wearing bridles). Potters at Zhangzhou under-fired the clay, which resulted in a 'rice-coloured' body. They then covered the ceramics either with a white slip and thin clear glaze or with an opaque white glaze. Connoisseurs called this type of ceramic 土定 (*tu ding* 'earthen Ding ware').

Incense-stick holders in the form of elephants
Under-fired porcelain with incised and applied details and clear glaze, with *cloisonné* enamel incense holders
Zhangzhou ware 漳州窑
Zhangzhou, Fujian province 福建省, 漳州
Qing dynasty, *cloisonné*: Qianlong mark and period, AD 1736–95

PDF 133 and PDF 134

133 134

漳窑米黄釉瓷器（英国大英博物馆大维德基金会藏）（笔者摄）

第五章　磁灶窑陶瓷制作技艺

第一节　磁灶窑业的历史概述

磁灶窑创烧于南北朝时期，是具有浓厚地方特色和时代风格的民窑。宋元时期，磁灶窑产品外销到日本和东南亚诸国，为福建古代外销陶瓷的主要品种之一。

磁灶境内古窑址多沿溪分布，数量众多，迄今为止已发现了南朝至民国古窑址30余处。宋元时期的蜘蛛山窑址、童子山窑址、土尾庵窑址、大坪山窑址，统统称为磁灶窑址，并被列为福建省第一批省级文物单位。南朝溪口山窑址、宋代金交椅山窑址被列为晋江市市级文物保护单位。

磁灶窑瓷器的胎质一般呈灰色，颗粒较粗，胎质不够致密。也正因为此，瓷器胎土施釉处多上一层黄白色化妆土。但一般仅施半釉，器内无釉。釉可分为五大类，即青釉、酱黑釉、黄釉、绿釉与黄绿釉。磁灶窑产品品种繁多，器型多样。其品种以生活日用器皿为大宗，此外还有陈设器、建筑材料等。生活日用器皿中有碗、盘、盏、碟、罐、缸、盏托、执壶、水注、军持等；陈设器则有炉、香熏、花瓶、花盆等；还有其他如腰鼓和鸟食罐等器物。其中龙瓮是最具地方特色的磁灶窑产品，曾远销东南亚地区。

《晋江县志》中就有"瓷器出磁灶乡，取地土开窑，烧大小钵子、缸、瓮之属，甚饶足，并过洋"的记载。日本、菲律宾、印度尼西亚、马来西亚、新加坡、泰国、斯里兰卡、肯尼亚等东亚、东南亚、南亚和东非国家中多有磁灶窑产品出土。在这些国家的一些博物馆、美术馆，常收藏有该窑作品，由此证明，磁灶窑是一处重要的外销陶瓷产地。

军持、瓶、执壶、罐、碟等是宋元时期大量外销的主要产品。其中军持是专门适应东南亚人民进行宗教活动需要而烧制的；龙瓮的生产自宋明至今，沿袭不断，除了内销外，还输出到东南亚各国。明清时期，磁灶以烧制单一的日用粗陶为主，仍远销海外。随着大批的华侨出国，制瓷技术也传播南洋各地，促进当地陶瓷工艺的发展，例如菲律宾米岸烧制的"文奈"瓷器，就是磁灶吴姓华侨传授的。直至近代，仍有众多华侨在海外操营此业，传授技艺。

磁灶窑金交椅山宋代古窑址（笔者摄）

第二节 磁灶窑陶瓷制作技艺传承人口述史

吴松森："手工陶艺永无止境，一次比一次用心，方能掌握精髓。"

【人物名片】

吴松森，1952年出生，福建省非物质文化遗产磁灶窑制作技艺泉州市级传承人。吴松森16岁时，师从磁灶岭畔制陶师傅吴九娘学习手工陶艺。他白天上学，利用晚上和周末时间学习技艺，经过几年的锻炼，学会了陶瓷拉坯、上釉、装窑和烧制等整套制陶技艺，能独当一面，且颇有心得。青年时期的吴松森，参加磁灶陶瓷联管处的陶瓷制品大比拼，其质量起初并不理想，但他从不言弃，刻苦钻研、练习，最后他的陶瓷制品优良率达99%。他所做的陶艺制品获得磁灶陶瓷联管处优质产品称号。

2012年起，吴松森长期在磁灶镇（岭畔）陶艺体验基地担任陶艺传承师，积极推进传统陶艺进校园，为孩子们讲授陶瓷文化知识，讲授制陶技艺，并吸收年轻学员，培养陶艺传承人。

以下访谈吴松森简称吴，笔者简称黄。

黄：老吴师傅您好，您祖上是在磁灶湖畔村？

吴：不是，叫岭畔村。

黄：您父亲是做瓷的吗？

吴：我父亲不是做瓷的，是卖瓷的。当时他全国各地跑，板车拉到哪里就卖到哪里，但主要还是在省内卖。

黄：您父亲叫什么名字？

吴：我父亲叫吴声超。

黄：您父亲当时卖的也都是磁灶的瓷吗？

吴：都是卖手拉坯的。

黄：都有哪些品种呢？

吴：缸、罐那些都有。

黄：我们近期都有收到一些茶叶罐，这种茶叶罐您之前有见到过吗？是不是我们磁灶制作的？

吴：这是以前的。是的，应该是磁灶做的，以前我们都叫几斤罐。不仅可以做茶叶罐，还可以放醋、酒。

黄：我们在德化发现了很多茶叶罐，底下有写字。

吴：这种是陶的，以前都有生产，以前德化和尤溪附近也有生产。

黄：您父亲以前没有做瓷，您是什么时候开始学的?

吴：是七几年。

磁灶窑金交椅山宋代古窑址

黄：有做雕塑吗？

吴：那属于手工艺的，我没做，手拉坯比较多。

黄：当时做瓷的价格高吗？

吴：很低，一个只能赚两三块钱，一个月30块钱左右。

黄：当时您找师傅学，要交学费吗？

吴：不用。当学徒学手拉坯，平时都是帮师傅收坯晒陶，拿进拿出。当时没有专门的陶车让我们学习，陶车都是师傅在做，只有等那些师傅中午吃饭休息的时候，我们才有机会上陶车学习拉坯，或者是等别人去修陶的时候，用别人的陶车学习。

黄：当时师傅做瓷的地方是属于私人厂还是公家的？

吴：我们在学的时候已经是属于集体的，村里的。

黄：中华人民共和国成立初期，磁灶有公私合营的厂吗？

吴：有，刚开始是弄（建）了一个联销处，后来弄（建）了一个联管处，整个磁灶四五个村落经营，叫联管处。新中国成立后是这样，新中国成立前就不知道了，早期（联销处

黄：是"文化大革命"期间？

吴：又好像是六几年。

黄：您是五几年出生的吗？

吴：是1952年出生的，十五六岁就开始学了。

黄：是找谁学的？

吴：找岭畔一位叫吴九娘的师傅，他是做手拉坯的。

黄：当时他教您做什么？

吴：都是教手拉坯的，坛坛罐罐。

磁灶窑金交椅山宋代古窑址瓷片堆积层

笔者在晋江磁灶泉州古代外销陶瓷博物馆采访吴松森师傅

土、陶土，很多种。

黄： 你们以前采的土大概是在磁灶的什么地方？

吴： 在大埔，镇政府旁边。原土拉来，把有杂质的分开，分出手拉坯土。

黄： 你们自己有窑吗？

吴： 整个村里有好几条窑。坯干了就挑去烧。烧成的成品经过挑选，好的再拿去卖。

黄： 当时你们有去参加什么展览或者比赛吗？

前）就是自己做自己销售。

黄： 您当时学了几年？

吴： 大概学了一年，学徒都差不多是一年。刚开始都是做小件的，后来越做越大（件）。

黄： 您用的瓷土是磁灶本地的瓷土吗？

吴： 是的。以前的瓷土是我们磁灶周边村里挖出来的。

黄： 这种瓷土的白度怎么样？

吴： 白度不是非常好，就是含铝量比较高。

黄： 但是黏性好，可塑性强。你们现在还在用本地的瓷土吗？

吴： 现在不是了，现在用的土都是从德化买来的，分瓷

吴： 当时没有，只有自己组织几个村落的手拉坯评选，来分出好坏，所以才能生产出好的。每年都要评选。

黄： 当时您有得什么奖吗？

吴： 当时没有获什么奖，如果受好评，就说明你以后的产品折率比较高，比如折率是85%，等于你送去一百个产品只能算85个给你，基本上很少被评100%，我只有一次。

黄： 当时拉的坯薄到什么程度？

吴： 薄到1.5毫米。产品评选，高大一点的，就会厚一点，小的比较薄。

黄： 福州有一个洪塘窑，也是生产陶的，是在唐五代时

笔者在晋江磁灶泉州古代外销陶瓷博物馆采访吴松森师傅

土、陶土，很多种。

黄： 你们以前采的土大概是在磁灶的什么地方？

吴： 在大埔，镇政府旁边。原土拉来，把有杂质的分开，分出手拉坯土。

黄： 你们自己有窑吗？

吴： 整个村里有好几条窑。坯干了就挑去烧。烧成的成品经过挑选，好的再拿去卖。

黄： 当时你们有去参加什么展览或者比赛吗？

前）就是自己做自己销售。

黄： 您当时学了几年？

吴： 大概学了一年，学徒都差不多是一年。刚开始都是做小件的，后来越做越大（件）。

黄： 您用的瓷土是磁灶本地的瓷土吗？

吴： 是的。以前的瓷土是我们磁灶周边村里挖出来的。

黄： 这种瓷土的白度怎么样？

吴： 白度不是非常好，就是含铝量比较高。

黄： 但是黏性好，可塑性强。你们现在还在用本地的瓷土吗？

吴： 现在不是了，现在用的土都是从德化买来的，分瓷

吴： 当时没有，只有自己组织几个村落的手拉坯评选，来分出好坏，所以才能生产出好的。每年都要评选。

黄： 当时您有得什么奖吗？

吴： 当时没有获什么奖，如果受好评，就说明你以后的产品折率比较高，比如折率是85%，等于你送去一百个产品只能算85个给你，基本上很少被评100%，我只有一次。

黄： 当时拉的坯薄到什么程度？

吴： 薄到1.5毫米。产品评选，高大一点的，就会厚一点，小的比较薄。

黄： 福州有一个洪塘窑，也是生产陶的，是在唐五代时

期，它生产的茶炉薄胎接近1毫米。

吴： 怎么会那么薄呢，这是土质的关系。土质润，含铝量高，黏性和塑性就比较好，就可以拉得比较薄，而土的杂质比较多、含铁量比较高的就比较不好。

黄： 当时师傅在教学方面有什么口诀吗？

吴： 没有什么口诀，就是看着他做。他也会指点我们怎么做比较容易成器。

黄： 就像您第一次瓷土切下去……

吴： 当时切下去就在那边一直磨，就像留声机一样一直磨转。你要学一段时间，大概三个月，这个土（坯）身才会正，才有办法控制陶土，不会歪来歪去。

黄： 你们当时有做盘类吗？

吴： 盘、缸、罐都有。

黄： 什么最难做？

吴： 最难的是罐，有唇的罐比较难。

黄： 唇怎么做？

吴： 是双层的，宽口的比较难。

黄： 这个嘴（唇）是两层来接的吗？

吴： 不是两层接的，都是一次性完成的，嘴口是卷唇的。

黄： 卷唇怎么卷？

吴： 先拉出来再弯下去，里面是中空的。

黄： 所以难做的是罐、大个缸。你们的缸不是像宁德那种弹泥（人跳下去的）？

吴： 不是。是用手打的，干了再继续（从下往上）推打。如果是要做大的，就做两段镶接，下面先做一段，另外再做一个带口的来镶上去，上面做得薄一点。用手拉坯做会薄一点，镶接的功夫也要好一点才能镶接得完好。

黄： 我看到我们这些罐上还有堆贴，堆贴了龙、凤等。这种工艺是比较早的吗？

吴： 这种工艺后来也有。

黄： 清朝应该有？

吴： 有。有刻上去的，有贴上去的，也有印的。

黄： 有没有德化的师傅到磁灶来制作？

吴： 很少，我没听说过。德化都是做瓷的。

黄： 磁灶的师傅有到其他地方做吗？

吴： 去很多地方，台湾也有去，台湾的也是我们磁灶传过去的。

黄： 我2018年11月去台湾的莺歌。

吴： 莺歌那个地方也是磁灶传过去的，都是磁灶人。

黄： 都是民国时期搬过去的？

吴： 是的。有的更早，之前过南洋的时候就过去了，或者是郑成功收复台湾后过去的。

黄： 磁灶釉水的配方是？

吴： 釉水就

吴松森师傅在晋江磁灶泉州古代外销陶瓷博物馆作坊现场演示传统手拉坯技艺

笔者与磁灶镇岭畔村主任吴吉祥先生（左三）、吴松森师傅（左二）、叶志向（左一）

笔者与泉州古代外销陶瓷博物馆馆长吴金鹏及吴松森师傅

是以前用草木灰经过制作，用水浸泡让它转向碱性，之后再用石臼捣，捣完堆到一起后再加海土。海土是田地下靠近有盐分的土，这种土比较冷火。这种土再来掺草木灰，配起来再用来上釉。

黄：配的液体大概是什么浓度？

吴：浓度大概是五六十度。

黄：50%？水、草木灰和海泥。

吴：是的。

黄：颜色怎么调呢？

吴：以前没什么颜色，只有一两种颜色，

黄：都是酱釉。

吴：这种颜料用钴的原矿比较多。

黄：古代的颜料可能也是从其他地方来的。

吴：都是用原矿，原矿土挖出来再调。

黄：我看到清代民国的很多建筑上出现这种琉璃釉。

吴：这种琉璃釉是用玻璃掺白土液，将破的或者碎的玻璃粉碎，粉碎后掺了白土液才不会沉淀下去，再加氧化铜。

黄：那个绿色的呢？

吴：绿色是氧化铜的颜色。调出来的是黑色的，烧出来后是绿色的。

黄：这些基本都是民国时期的吗？

吴：民国到现代的都有。我们以前没有氧化铜，用的是铜碎，没有经过化工制作。以前我们用的都是民间的秤，在制作铜秤砣的时候，要钉铜条进去，凸出的部分用锉刀磨出铜粉。铜粉再通过制作，在锅里炒，让它氧化，炒到大概有六七百度，炒成灰了再锤打、过筛，再制作。制作工艺还挺花时间的。

黄：这很重要，这种绿釉我们都叫它琉璃釉。这些粿印

都是草木灰的?

吴：是的。这个模，我们以前是没有用石膏，是用生土去雕塑，雕成石膏的样子埋在沙里烧，温度大概 400~500 度；然后用烧熟的土坯去制作陶模范，再将陶模范拿去低温焙烧，烧熟后的模范就是粿印了。

黄：噢！它没有用石膏，是用土。

黄：这些是匣钵吗?

吴：这个是碗，碗套在里面烧。

吴：大概是在 70 年代时候才开始弄这些建筑材料，比如砖、陶瓷。我也是到 80 年代的时候才做陶，村里叫我出来管理生产，后来自己开厂。

黄：什么厂?

吴：砖厂。墙上贴的那种砖。

黄：墙上贴的砖跟我们原本烧的有什么区别?

吴：那种就叫精陶了。釉面更加讲究更加精细，都是化工的。

黄：它的温度大概到多少度?

吴：要 1280~1300 度。

黄：以前的也是阶级式龙窑吗?

吴：是的。有的叫龙窑，有的叫蛇窑。

黄：你们当时那个年代，一窑大概能烧多少件?

吴：很多，20 仓。长大概是 30 米，高大概 3 米，最后

宋代磁灶窑青釉军持（泉州古代外销陶瓷博物馆藏）

南海一号沉船发现的宋代磁灶窑黑釉罐

清代磁灶窑酱釉龙纹盖罐（泉州古代外销陶瓷博物馆藏）

的那个窑仓有 3 米高。最下面只有 1 米多高，越往上越高。

黄：为什么下面一个门，上面一个门？

吴：上面的口，是用来投火的。这是磁灶的特色，人站在窑上面投火。

黄：您是说窑上面的三个口也是投火口？太不可思议了。

吴：对，侧面的门，人出入用的，旁边的小洞也是加柴用的。

黄：这条古窑还有一条在金交椅。

吴：金交椅没有窑了，只剩下基础。

黄：有一条窑基本保留了下来，是什么窑？

吴：是这种窑，真正的生产发源地是在岭畔，窑炉几年就要修缮一次，轮着烧，并不是一直烧那一条。窑基是那一条，烧了两三年，因为里面是黏土掺沙印制的砖，一年后就会破损，不是修这一仓就是修那一仓。

黄：您当时就没有做执壶了，是吗？

吴：当时的工种不是每项都会做，是受安排的。领活的时候，有的领罐，有的领碟，比如被安排专门做缸，你就得

专门做缸，过段时间安排你做其他，你就得做其他。以前私人的窑，那些工人必须什么都会做，今日欠什么你就得做什么，不然窑内就没办法满仓，客户来订什么就要做什么。

黄：我看到很多磁灶窑的执壶最关键的地方是出水，有的会滴淌。这有什么诀窍呢？

晋江磁灶蜘蛛山古代阶级窑窑址

笔者在晋江磁灶蜘蛛山古代阶级窑内考察窑膛结构

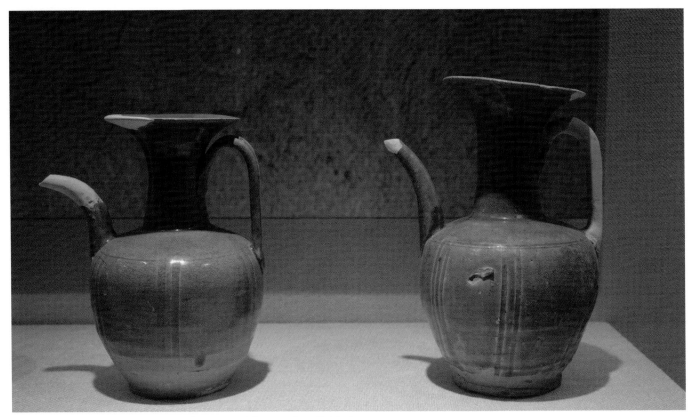

磁灶窑金交椅山宋代古窑址出土青釉执壶（晋江磁灶窑博物馆藏）（笔者摄）

吴：壶嘴做得尖一点、高一点，水才不会淌滴。厚嘴比较容易滴，薄嘴比较不容易滴。

黄：我看宜兴的紫砂壶出水也是同样的原理。

吴：对，这就是功夫了。

黄：磁灶以前的产品怎么运出去到世界各地？

吴：磁灶以前的水路四通八达，岭畔村有条大河叫梅溪，可以走河舟船。我估计金交椅烧出来陶瓷可以通过梅溪运到陈埭，经过池店再到泉州的后渚港，然后换成大船驶往世界各地。

黄：今天世界各地的著名博物馆和私人收藏中都有咱们磁灶窑的产品，可以说磁灶窑是古代"海上丝绸之路"的重要见证。

吴松森作品 《黑釉四系龙纹罐》

吴康为："陶瓷绘画是一门养家糊口的手艺，也是我毕生所热爱的技艺。"

【人物名片】

吴康为先生

吴康为，1954年出生于晋江磁灶，自幼热爱美术绘画，1977年毕业于福建工艺美术学校绘画专业（现福州大学厦门工艺美术学院）。毕业后分配到晋江文化艺术团从事舞美工作，并先后被单位派到福建省文化艺术团学习。20世纪80年代，改革开放初期创办了晋江磁灶康艺文化传播公司，其间，多次编辑承印陶瓷书籍，极大宣传了陶瓷之都的历史文化。积极参加美术展览及各类美术研讨活动，参与配合厦门翰中雕塑有限公司创作《永不言弃》大型雕塑作品等一系列雕塑制作活动。2010年，参加了厦门友丰文创商业城举办的厦门市文化标志雕塑比赛，并获得奖项。擅长中国画创作，师承杨夏林、张晓寒、王仲谋、丁朝安、邱祥瑞等国画大家，现热衷于到各地采风写生，对山水画和花鸟画有较深的造诣。

以下访谈吴康为简称吴，笔者简称黄，参与访谈的还有晋江磁灶镇岭畔村村主任，简称村主任。

黄：吴师傅，您的全名叫什么？

吴：吴康为。

黄：您父亲有做瓷吗？

吴：没有，我爷爷有，他们那些老人都有做。

黄：您爷爷是做雕塑还是做成型的？

吴：成型的。瓶子什么都有做。

黄：您爷爷叫什么？

吴：吴难受（土名）。

黄：您今年多大岁数了？

吴：我64岁，1954年出生的。

黄：您爷爷是清末的。

吴：是。这一带都是做陶瓷的，没有其他的活可做。

黄：磁灶没有多少田地吧？

吴：没有没有，田地很少。有的做陶，有的拉坯，有的上釉，要不也没什么可以学的。

黄：您爷爷是自己开店吗？

吴：以前私人都有一间。

黄：磁灶有没有一条街专门卖瓷的？

吴：有，在后宅摆陶瓷卖，就在溪边。

黄：有店面吗？

吴：就在溪沟铺后宅摆，莆田等地的都来挑瓷。别的地方的客户要来买瓷（陶），就把船开到这边（溪边）。

黄：您还记得您爷爷以前的店号吗？

吴：越美瓷庄。

黄：这是全国罕见的，包括在德化，都没有见到这么大规模集体都是在做瓷的，整个村都在做得很少。

吴：男女都在做。女的就做女的款式，她们一般会接缸的耳朵和嘴。

吴康为先生在陶艺工作室

吴康为先生现场展示手拉坯制陶技术

村主任：我们做的每一件东西都是专业的。我们磁灶的夜壶，专业的老师傅就做得非常快，非常逼真，像这些都有专业的人做的。

黄：螭龙有什么讲究吗？

村主任：有，夜壶是雕一对龙凤，结婚的时候用的。

黄：一定是一龙一凤，头要相对吗？

村主任：是的，叫'娶妻配'，不管有钱人家还是没钱人家，结婚的时候床底下一定要摆放一个夜壶和一个尿钵。

吴：摆在床底下，这样结婚才算完整，几件放在一起。

黄：磁灶这边有自己的（瓷）土？

村主任：附近有。

吴：附近村庄里有。

村主任：我们要看做什么东西，有时需要两三种土来配合，不能用单一的品种（土）去做。

吴：有的是细土，有的是粗土。

村主任：我们烧砖一定要用田里的土。田里的土、熟的土最好，有的土比较有黏性，烧的时候立不住。

黄：夜壶现在还有人在做吗？

吴：现在有做，不过是工艺品了。

村主任：泉州有一项非物质文化遗产叫"安海嗦啰嗹"，习俗又称"采莲"，是晋江市的传统民俗，至今已有800多年的历史了。有人说这是古越族人的遗风，歌唱中的"嗦啰嗹"就是古越族人辟邪去灾的咒语；也有人说"采莲"是泉州的端午节习俗。村民在表演"嗦啰嗹"的时候，一定是袒胸露肚提着夜壶在喝酒，这是节目的高潮部分。上次安海镇的人没地方买（夜壶），还特地跑到这里让我制作一批给他们。

黄：我在德化的古玩城看到有人专收古代夜壶，他们可能就是销往南安的。

吴：这个夜壶小便后会结一层垢，民间传说可以制成消食丹，用来治病。

黄：哦，对的，因为尿垢是碱性的。

吴：是啊，所以以前村里面专门有人收尿垢，给钱然后把尿垢收回去。

黄：您小时候是找您爷爷学的吗？

吴：我小时候是跟村主任的父亲学画画。

村主任：我父亲会画瓷，也会雕塑。

吴：对，他都做民间雕塑，建筑物的。

黄：您是什么时候开始学的？

吴：小学没读书就去学了。当时是"文化大革命"，没地方读书。

黄：一开始您是专攻彩绘？

吴：拉坯很辛苦，后来就跟着他（村主任）父亲画画。

黄：拉坯的人用的土是自己做的吗？

吴：不是，是外乡人做的。

村主任：我们这边比较专业化，分工比较细，有专门做土的或做釉水的，做好了送过来。烧瓷的管烧瓷，卖瓷的管卖瓷，专业的人做专业的事，所以烧瓷的人也不用管那些瓷卖不卖得完，烧得好工资就高，烧得不好工资就低。

吴：土是按我们要求，烧什么器型用什么土，需要哪个村的什么土，就让那个村载过来。

黄：所以你们对所有地方的土的性质都要很熟悉。所有的器型里面什么最难做？

吴：薄的最难做。

黄：薄的缸吗？

吴：是。

黄：那种缸是一次性拉坯的吗？

吴：分作两段的。

黄：我看到那种嘴是卷的，里面是空的。

吴：是的，是卷的，卷完后还要扎个洞。

黄：担心里面有空气，会炸开？

吴：是的。烧制的时候热胀了会炸起来，所以要扎个洞。

黄："文化大革命"时期，你们应该是在村大队？

吴：是的，叫公社。

村主任：地方国营陶瓷厂很早就有了，"文化大革命"前就有了，叫晋江国营陶瓷厂。设备、土都是公家的，工人也是找公家领工资。

吴：叫陶管处。不是属于国营的，是各个村都有一个厂（集体企业）。

黄：您当时是在陶管处，还是陶管办？

吴：就在村里。它是属于陶管处的，但还是在村里做。岭畔村也是合在陶管处，后来有自己的陶瓷厂。

村主任：我们1949年后初期有四个厂，岭畔是最早的，之后是磁灶、上灶和下灶，再后来扩大到大埔、三吴，共有六个厂，都是吴姓的，每个村都有自己的陶瓷厂，家家户户都在参与。

黄："文化大革命"时期做的这种缸一件大概多少钱？

吴：工钱很少，当时很便宜，制作一个缸就四五毛钱。

黄：当时的缸都销往哪里？

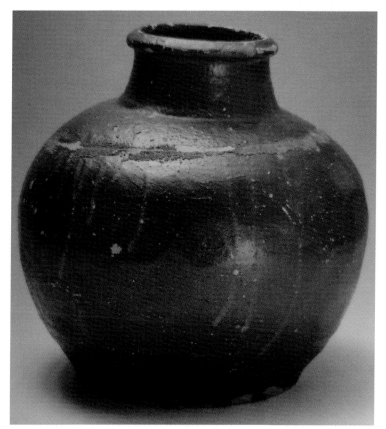

晚晴民国台湾苗栗公馆窑业生产的陶制茶叶罐（引自方樑生著《台湾之砸看款》）

吴：附近的县。

黄：卖的流程是谁负责的？

村主任：先是挑到附近的村里卖，有的不一定是卖钱，我们这种产品家家户户都需要，没钱的话可以换粮食。之后用板车，越卖越远。再后来用车载到一个点，如云霄、诏安、龙岩，送一批后就驻一批人在那边卖，卖完了再送过去，卖了换钱换粮食就寄运过来。接下来越卖越远，卖到全国各地，还卖了一些琉璃瓦、日用产品、花盆、屋脊上面的陶瓷。

吴：这就慢慢演变，附近的就用挑，远一点的就用（板车）拖，更远的就用三轮车，广东等省外的地方就用长途货运。

黄：长途货运当时是叫"走私"了。

吴：装车后，载到广东，停在村里，再挑出去卖。当时不能换粮食，只能自产自销。

黄：当时您有看到釉水是怎么配的吗？

吴：就是稻草烧过后的草木灰。

黄：用脚踩？

吴康为在家给瓷瓶上彩绘

吴：踩。也要沉淀，淀灰。

黄：淀灰要发酵？

吴：是的。那些碱质的垢有时要舀掉，用大缸。

黄：沉淀的那些要，上面的那些不要？

吴：是的，用一张网来过滤。

黄：之后再加……

吴：白土、海土。后来还有加玻璃。

村主任：才有黏性，粘得住。

黄：现在稻草灰的工艺还有保存吗？

吴：没有了。

村主任：稻草灰都没有了，现在都是化学的。以前在烧制的时候多用极细极细的土泥，温度起来后土泥就变熟。黑色的那块也是土泥做的。

黄：我之前在大田看到一尊黑土的佛像和瓶。

村主任：黑土的瓶，用低温烧，烧到五六百度倒水进去，水变成水蒸气，实际上是被水蒸气熏黑的，不是黑土。那个茶壶，也是烧到五六百度后，就熄火，水蒸气熏让它变黑。

黄：水下去后不会裂吗？

村主任：不会。

黄：水蒸气怎么打进去？

吴：泼水进去的。

村长：现在很多隧道窑，或者烧琉璃瓦，就是往里面打水变成蒸气。烧到一定温度后就倒水进去，盖起来，利用里面的水蒸气熏黑。明焰还原，烧电和烧气不一样，它会不会还原，这都是经验。

黄：现在的都是氧化了。

村主任：我们以前烧的是还原的，烧松柴的，直接见温

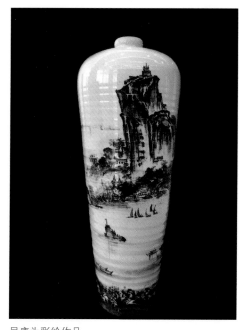

吴康为彩绘作品

吴：松柴含油。

黄：当时的柴要从南安挑过来？

村主任：从九溪载过来。

黄：当时烧一条窑需要多少柴？

吴：要一两百担。

黄：一条窑从装窑到出窑，需要多久？

村主任：以前我们10天可以烧三窑，没有停歇的。我们有两条窑，两条窑交替烧。非常辛苦，没有停歇地工作，烈日当头，都得做，火一放就不能停。怎么烧法呢？今天开始装瓷，专门的一批人挑到窑边，师傅就开始装窑，装好后就马上烘干。在烘干时候就马上换到另一条窑开窑，挖瓷出来。两条窑轮换，我们10天烧三窑，破纪录的。

黄：德化在清末到"文化大革命"时期，烧一条窑从装窑到出窑，15天。

村主任：那是因为没有另一条窑轮换。一条窑冷却需要等时间。我们有两条窑可以交替烧，这一条窑在烧的时候，另一条窑准备开始挖瓷了。两条窑是并排的，依山而建，中间是操作场、窑埕。

黄：从烧到冷却需要多久？

村主任：大概需要十几个小时。就像今天烧灶头，明天早上开始一仓一仓烧上去。我们就是边烧边烘干，烘到几百度，才开始烧，一仓一仓往上烧，火一直往上赶。温度稍微退了的时候，还有余热，把瓷挖出来，利用里面的热能（把新的瓷）烘干。如果待冷却后再升温需要升很久。烘干主要是让那些釉水的水分蒸发。

黄：当时在窑内……

村主任：非常热，满头大汗，非常辛苦。我们的窑你可能不敢上去，窑上堆一些土块，人就站在土块上面。烧窑五个人，三个人在窑上面，两个人在下面。

黄：烧的时候上面两个人？

村主任：三个。

黄：那么热怎么站上去的？

村主任：再怎么热，我们也要穿长袖。烧的时候热气会吹出来，不能穿薄的衣服，越热要穿越厚的衣服。烧的时候里面的温度如果没有处理好，火就会往外窜，一千多度的温度往人身上扑，所以烧的时候需要师傅看着。看火的师傅是凭经验的，什么时候加柴什么时候不能加柴，温度都要控制好。上面那个看火的人确认窑什么时候加松柴什么时候加松针，有的是左边可以加火，有的是右边可以加火。所以现在的人不敢教自己的子孙学瓷，很辛苦。做瓷有做瓷的辛苦，烧窑有烧窑的辛苦。如果一直下雨，我们不能烧窑，就没饭吃。所以我们历代是靠天吃饭。

黄：为什么人要爬到窑上面？

村长：窑大，窑口大，所以柴火要添得多。

黄：是叫蛋形窑？

村主任：是叫龙窑。

黄：是多少节的？

村主任：是30仓的。

黄：你们的龙窑非常大。

村主任：可以装上万件，大件的小件的装得满满的。凭经验我们也要留火路，这样才会均匀。

黄：您后来从厦门工艺美术学校毕业后分配到哪里？

吴：去晋江青阳。

黄：做什么？

吴：原本是去县文化馆，在剧团里面做舞美。

黄：您也是设计舞台美术的。

吴：现在退休回来了。

黄：您是退休回来后再做瓷的吗？

吴：自己家乡在做陶瓷，我自己也感兴趣，自娱自乐。

黄：所以您有这种美术功底。

黄：您现在有传承吗？

吴：目前还没有。现在做瓷器不是很赚钱，年轻人不太愿意干这行；不过我的女婿、媳妇，还有一个儿子，共有五个人进厦门工艺美术学校读书。希望以后会有人跟我学习彩绘器和做瓷器，这样才会传承下去。

黄：据吴吉祥主任介绍，这几年来，岭畔村十分重视陶瓷文化传承，除了在村里设立磁灶窑陶瓷民间收藏馆收藏陶瓷物件外，村里还特意邀请100多名陶艺师傅，每周三免费为岭畔小学的学生上课。

吴：没错啊，前几年，听说岭畔村计划传承磁灶窑陶瓷文化时，我就义不容辞地加入到传承人队伍中，并将自己所学的东西免费教授给学生，我也希望多为这些小学生培养一些兴趣，不然老祖宗这么多代传下来，就要断了，这样太可惜了。陶瓷绘画是一门养家糊口的手艺，也是我毕生所热爱的技艺。

黄：期待下回来看到您带上自己的徒子徒孙了。今天打扰二位已久，收获良多，十分感谢。

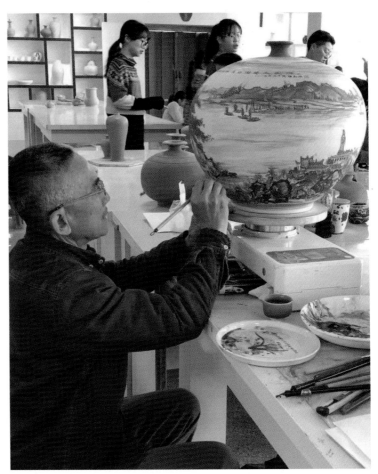

吴康为正在创作巨型天球瓶彩绘

第六章　台湾北投陶瓷制作技艺

第一节　北投窑业的历史概述

台湾北投地方窑业的历史已无从考据，根据台湾学者陈新上和方粱生先生的研究，在清代中期，北投嘎唠别的山间已有人在烧陶；虽尚未找到窑址，但已挖掘出不少的瓷碗和瓷盘，且知此窑后来由北投许氏（许绍勋）所继承，并一直窑烧至1896年才废窑。日本殖民统治台湾之后，松本龟太郎在新北投地区开始筑窑，并从京都聘请高级匠师，所烧产品有花瓶、茶杯和酒杯等等。其产品极为细腻精致，一时间成为台湾本土争相收藏的珍品。20世纪初，松本先后从大陆地区招募数位艺人，制作具有本土特色的陶瓷产品，一开始也十分畅销，但后来因无过多的创新而导致经营困难。1918年松本去世，事业一时间中断。1919年北投窑业株式会社成立，力主开发新的产品，特别是台湾式饭碗的制造，可惜因人手不足研究终告失败。次年，转向台湾耐火瓦的制造，北投窑业株式会社也更名为台湾耐火瓦株式会社。1924年，日本人贺本庄三郎于嘎唠别开窑并成立大屯制陶所，其主要烧制的产品为不上釉的花器，至今仍为北投窑的代表性作品。

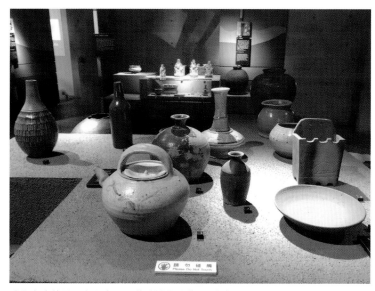

清代台湾的民用陶瓷产品（莺歌博物馆藏）（笔者摄）

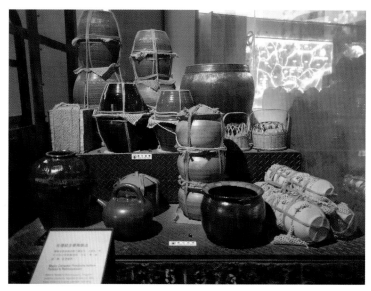

民国台湾的民用陶瓷产品（莺歌博物馆藏）（笔者摄）

第二节　台湾陶瓷史研究专家口述北投陶瓷史

陈新上："台湾陶瓷史研究是我唯一的工作。"

【人物名片】

陈新上，1947年生于台东县关山镇，台湾著名古陶瓷研究专家。台湾省立台东师范学校毕业，台湾师范大学美术研究所硕士；其间，因个人志趣及工作需要，利用工作之余，进入台湾艺术专科学校美术工艺科，以及台湾师范大学英语系修习。曾任小学教师26年，后为台湾中原大学建筑系讲师，并于1993年起从事台湾陶瓷历史与文献调查研究至今。主要著述有《日本占领台湾时期台湾陶瓷发展现状研究》（1996）、《古窑传奇——水里蛇窑文化园区》（1998）、《台湾民用陶瓷器》（1999）、《台湾现代陶瓷的故事》（2011）等。

以下访谈陈新上简称陈，笔者简称黄。

黄：陈老师您好，我们今天的访谈主要是想了解一下近代台湾陶瓷的发展历史，因为在清中期之前台湾的陶瓷史几乎没有。

陈：对，几乎是没有的。

黄：早期有一种安平罐，当年带来的这一种安平罐主要是做什么的？

陈：这个不太清楚。我先做个自我介绍。我一直都是在做台湾陶瓷史的研究，这也是我唯一的工作。我是台湾师范大学美术研究所毕业的。在学校里，我的大部分同学是做绘画史的，而我一直以来对陶艺很有兴趣，所以就去做陶瓷史的研究。一般做陶瓷史研究的大都是做日本的，可是，因为我的日语不是很好，所以就没有做日本陶瓷史的研究。而研究中国陶瓷史对我来说难度有两个：第一，由于资料大部分都在大陆的学者手上，获取资料的难度比较大；第二，关于中国陶瓷史，在台湾研究比较多的是台北故宫博物院和台湾大学。所以，最终我选择了仅做台湾陶瓷史研究，就一直做到了现在。我也没有什么特别浪漫的想法，就是想做一些事情。

黄：这一次我们丛书主要目的是通过口述史的方式来研究两岸一些民间工艺及其匠师、研究学者。主要门类有石雕、木雕、陶瓷、剪纸、传统民居等，大致有十本书，我主要负责陶瓷这一门类，在福建和台湾挑选十多位传承人或者研究学者进行访谈。

陈：我曾几次赴大陆想要搜集资料，遗憾的是都没有办法与你们学界接触，不认识你们。关于台湾陶瓷史的研究，

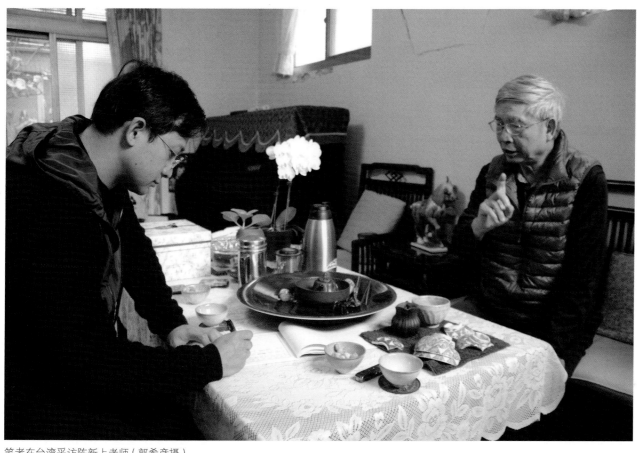

笔者在台湾采访陈新上老师（郭希彦摄）

到很多从大陆带到台湾的陶瓷器，都知道这些瓷器是大陆过来的，但是却不知道具体是哪里生产的。原因在大陆主要做的是文物考古这一块，而我做的是传世陶瓷品，所以我和大陆没有太多的交集。因此，在我到大陆做调查的时候，很多时候是无功而返。

黄：其实现在博物馆里传世品也是有的。

我都整理差不多了，现在想再做的是台湾陶瓷和外界陶瓷的关系，譬如台湾陶瓷和福建陶瓷的关系。台湾地区有不少技术是从日本过来的，所以也有在研究台湾陶瓷和日本陶瓷的关系。目前有一个问题，大陆和台湾陶瓷的连接点在哪个地方，我到目前为止还不是很清楚。但是日本的我就很清楚，我的博士论文就是写台湾陶瓷和日本陶瓷的。就大陆和台湾而言，我认为，不管去大陆哪一个博物馆，我都发现大陆的学者比较拘束，大陆博物馆主要做的是考古这一块，而我在台湾做的是传世品这一类的调查。我发现一个问题，我们看

陈：比较少看到。

黄：老师您刚才谈到有一个我比较关注的话题，台湾和日本陶瓷关系，我们北投区应该是第一批日本匠作艺师在台湾开研习所的地方。

陈：对。

黄：您能谈谈这方面的研究情况吗？

陈：台湾曾经有一段日本殖民统治时期，日本的殖民政

府有在这边生产日用陶瓷（碗、盘餐具一类），为什么会生产这些日用陶瓷呢？因为当时日本和中国进行的是经济战，之前台湾所使用的日用瓷器基本来自于大陆（但是具体来自哪里不是很清楚，据说是来自福建和汕头地区）。

黄：昨天我在莺歌博物馆看到乾隆之后这些收藏的青花，有许多盘子我可以断定是德化的，还有安溪的、宁德的。因为这些传世品我们在当地的花鸟市场都经常见到。青釉一类大部分来自于福建南平光泽地区。这一类的釉水和安平罐的釉水很像，包括安平罐都产自于福建的光泽。古窑址里都有，它离建窑的距离大概300公里。还有一个地方是靠近浙江龙泉的浦城。昨天我们看到的一些民俗日用品，比如像偏砖胎一类的，我在福建范围内看到的比较集中的是在漳州一带，也就是您刚才所说的汕头窑。

陈：在陶瓷一类使用最多的就是日用瓷，当时台湾主要的日用瓷器都是大陆过来的，而日本要打经济战，所以日本人就需要贩卖他们自己所制作的瓷器。日本人用了许多方法来遏制大陆到台湾的瓷器，如提高关税，最高的甚至到了80%~100%。当时日本和台湾地区的货物流通是免关税的。日本希望以此来打败大陆货，但是这种方法效果有限。虽然当时日本所生产贩卖的瓷器质量要超过大陆的，但价格非常的昂贵。台湾人生性节俭，尽管大陆瓷器关税如此高昂却还是比日本瓷器便宜，所以台湾人还是喜欢用大陆的瓷器。陶瓷的经济战起不到预期效果，日本人就决定扶持台湾本土的陶瓷产业。其实日本人扶持的陶瓷产业最早并不是在北投。

黄：那是在哪里？

陈：主要在南投。

黄：是不是因为南投在地理上有着优势，比如有丰富的陶瓷原料。

陈：没有，其实南投不多。

黄：那为什么会是在南投呢？

陈：主要原因在于地方政府。一个原因是当时南投厅的厅长对陶瓷有兴趣，他提出来扶持陶瓷产业，所以才会在南投；另一个原因就是南投在当时属于台中州。日本人来到台湾之后，就开始做台中市的城市建设规划。其中有一个排水系统，需要用到陶瓷管道。这个陶瓷管道在当时属于非常先进的技术，对台湾来说，制作这个陶瓷管道非常困难，日本后来派了几名日本的匠人来指导，在指导制作陶管的时候也顺带指导制作一些日用陶瓷，所以现在我们在南投还能看到日本殖民统治时期的日用器具。当时南投的土并不是很好，是红陶，陶瓷当然还是白色瓷土为上，为此，日本人觉得不是很理想。1895年殖民统治台湾之后，有一个人叫松本龟太郎，他的职务是日军的翻译官，这个人早期就有做日本和福建的贸易，所以他对中文比较精通，甲午战争以前他就跟着日本军队到了台湾，因为他不算军人，他来的时候就在当时的台北县的"财政厅"工作。（职务我不确定）他在1896年离开了"公职"转到北投定居。松本对温泉很有兴趣，定居后就在北投经营一家温泉旅馆，叫做"松涛园"。根据我的考察，应该还有一个更早到达台湾北投的日本人，他叫带山与兵卫（第九代），他是京都人。日本人在京都有两个窑址，一个叫清水烧，另一个叫素田烧。他们的作品现在可以看得到，带山是素田烧的。当时他也做了很多输出陶瓷（我们称为外销瓷），外销到欧美。他们大概在1896年，工厂就停业了。据我的了解，当时外销这一块竞争很激烈，最开始欧美对日本的东西很有兴趣，买的量很大，但到后来发现

东西都差不多，就不喜欢了。没有吸引力，外销瓷就衰退，停业了很多。停业后带山就到了台湾北投（具体时间不清楚，应该是1896年之后），他变成北投烧的始祖。我早期编的陶瓷史，那时我还不知道带山是谁，当时只知道松本龟太郎。

黄：我昨天看了许多关于台湾陶瓷史的书，其中写的都是松本，没有提到带山与兵卫，大家可能对他的资料也很陌生。

陈：那些书目里面基本都是我的资料。带山是我后来才发现的，所以在早期的书中都没有提及他。现在我再说一下我是怎么发现带山这个人的。现在我们看到北投烧的东西有落款的大概几十件，里面大多是落北投款，唯有一件用草书写了一个字，我对草书研究不多并没有看懂，后来在一次课上，我把这个落款的照片给傅申老师看，老师告知这个草书所写的字是带山。这也是唯一一件落作者款的作品。在文献上还有发现一条线索，说的是当时日本在"台湾总督府"（"中央研究所"）有一个技师，他对陶瓷很了解，在一个座谈会（台湾陶艺座谈会）上说，北投最早的是清水六兵卫的伯父到北投来。但这个人后来去哪里了，他的子孙去哪里了，都没有记载，从这开始线索就断了。后来为了这两条线索，我去日本走了几趟，有一次到日本濑户，在濑户的陶瓷资料馆，我看到一件作品，作品信息下面写着作者带山与兵卫第九代。带山这个名字很少见，可能和我的研究有关系。我再仔细一看，他是明治时期京都人，我就感觉这个是不是就是我要找的人？我就拜托资料馆的工作人员，说这个人对我很重要，能否帮我查询一些他的资料。后来资料馆的工作人员帮我联系到一位经常去往中国并且懂中文的学者，名字叫做森达野，他是日本研究中国陶瓷的一位学者。我和他碰面后，他带了

台湾制陶产业相传以清代泉州晋江吴氏家族为开端，其工艺多采用辘轳成型，故大多供奉罗明先师为守护神。

几本书籍给我，资料里面就有一份带山与兵卫的简介。带山与兵卫，本来是清水六兵卫第三代的次子（第四代）。日本是长子袭名，次子不能袭名，所以他就不能继承清水这个名字。而带山家族这个时候已经有八代（素田烧的历史比清水烧久，素田烧八代，清水烧三代），带山八代没有子嗣，所以清水六兵卫第三代次子就过继给带山当他的养子（第九代），之后袭名变成了带山与兵卫（第九代）。这样一来我们知道了，文献上的清水六兵卫的伯父（日本伯父叔叔这些称呼很广泛，只要是长辈都能叫），就是这个带山与兵卫。但是这并不能证明文物落款的带山就是这个带山与兵卫，这两者是不能直接联系的。现在我们就是要证明带山落款的瓷器

台湾北投温泉博物馆

那么北投陶器所就是松本陶瓷厂的名称。为什么会选择北投？大家都知道台湾不出产瓷土，所以他们一直没有做碗盘，直到日本人来了以后才开始做碗盘。当时在经济战的背景下，日本殖民政府还给予了许多的扶助金。我看了一下以前的那个扶助金的数额还不少。还有一点是北投陶的物质条件。北投在我们贵子坑这边，早期是贵子坑有白土。虽然白陶土不是瓷土，它的品质没有达到瓷的程度，但是在我们这

作者和清水六兵卫的伯父是同一个人。后来又看到了几个有带山签名落款的作品，和那一件带山落款作品的签名是一模一样的。带山很早就回了日本，在1922年去世，他的儿子也过世得很早。

黄：带山的这个工厂叫什么名字呢？

陈：带山的工厂就是后来松本的工厂。松本接手了这个工厂。松本在做瓷厂的时候，带山有派他的儿子过来帮忙。后来又不行了，带山他亲自过来。这一点文献中也有记载，可以看出带山确实是和松本有接触过。之后就是松本继续经营着陶瓷厂，但是陶瓷厂最初叫什么名字，我们也不清楚。后来，在一张松本经营的温泉旅馆的明信片上，看到松本陶瓷厂的作品，明信片上就有陶瓷厂的名称——北投陶器所。

边已经算是最好的了。

黄：这里我想打断您一下，这个白陶土的胎是否曾经有运用到交趾陶？

陈：没有。

黄：那交趾陶的这个坯胎用的是什么土？

陈：还是红陶吧。

黄：因为我昨天在莺歌博物馆看到的一件清代的器物，它里面是白色的。

陈：那我没有太注意。通常以我理解的交趾陶大部分都是红陶，但白陶应该也不是没有。我们还是有白陶可以用，只是很少。很少的意思是什么？像南投有一个叫北山坑的地方，还有水里、鱼池乡那边，会有比较偏白的陶土，只是没

有北投的这么白。所以当时南投的鱼池也有做很多的碗、盘，胎体都比较偏向灰白色。另外一个说法，以前大陆来台湾需要用到帆船，帆船要压舱，压舱里面就会带上很多东西，像陶缸和泥土。这个应该也是另外一种可能性。这种土主要用在像南投一些作品它是需要镶嵌的，它刻了一些花纹，再把白土添进去。我就曾问长辈这个白土哪里来的，从他们口中得知是大陆来的压舱货。

黄：贵子坑的这个白土是不是全台湾最好的土？

陈：是的。但是和福建德化那些地方比起来就差得很远了。以上大致就是北投陶瓷的来源，所以最早就是松本龟太郎这个北投陶器所。这些工厂到了1918年松本龟太郎去世后，他的这个工厂就没有人接手了。这个时候有一位叫做后宫信太郎的接手了这家工厂，他接手后就改组成为了北投窑业株式会社。后宫信太郎也是1895年第一批到达台湾的，他到台北一家叫做鲛岛商行的日本公司，在里面当店员。在鲛岛商行的老板去世以后，他就接手了鲛岛商行。鲛岛商行主要从事从日本进口红砖到台湾来。因为当时建筑材料需要用到很多红砖，再加上台湾的红砖在数量和质量上都远远达不到要求。但后来发现，红砖很重，从日本进口过来很不划算，后来鲛岛商行就自己成立了红砖工厂。这个红砖工厂他们称为炼瓦，烧红砖的窑他们称为八卦窑。红砖在台湾最早叫做瓦窑，瓦窑和后来的砖窑意思是不一样的，瓦窑的产品有很多样，主要烧制屋顶上的薄瓦，但也会烧制地砖，如六角形的、方形的。我一般称为檐子砖，还有井砖一类。

黄：在厦门同安，"珠光青瓷"的窑址，在九龙江边现在还保留13座瓦窑。

陈：我们最早这些东西都是瓦窑烧的，只有到日本人来了才有出现砖窑。砖窑的产品很单一。

黄：是不是一般和建筑材料有关的都是瓦窑烧制的。

陈：对的，一般来说，但不是绝对的。例外我们这里就不谈了。日本砖窑的产品、规格、性质是单一、固定的。在台湾烧制这种红砖有两种窑炉，一个叫灯窑（大陆说的阶级窑）。

黄：灯窑是我昨天最大的一个疑问，我想问一下，灯窑又不像福建的阶级窑，因为它比较宽，有点像德化和华安的横式阶级窑。是不是有这种说法？

陈：我没有办法比较，我可能要去大陆看看才有办法判断。

黄：那这个灯窑技术肯定是从日本引进过来的吗？

陈：是的。

黄：是濑户烧？还是京都这边的清水？

陈：应该是濑户、京都也有，像松本、带山他们都是京都的，但具体是从哪里引进的这个很难说。比如说南投他们这边也是从日本引进的。我上次去了磁灶，但是没有看到窑。

黄：磁灶的窑不是传统龙窑，它没有隔墙，没有通火孔。灯窑有隔墙吗？

陈：有。灯窑大概分成8间，但烧砖的分为20间的都有。它最前面是个燃烧室，之后就是窑室，燃烧室和窑室之间是有墙区隔的，火是过不去的。人们会在窑墙墙角挖洞让火焰进入窑室，以此类推一直到最后一个窑室。

黄：那按照这么看，它还真的是龙窑，和德化是一样的。

陈：龙窑是没有隔墙的。

黄：德化龙窑是有隔墙的，它不仅底下有开孔，上面也有开孔。按照您的描述灯窑应该也是属于阶级窑。

陈新上先生的著作《台湾的民用陶瓷器》

进去参观的。

陈：我有去看过，都是龙窑。

黄：它没有隔墙。大陆地区把有隔墙的叫做"蛇目窑"，就是阶级窑。

陈：灯窑是日本人的称呼。我所了解的灯窑是从福建传到日本，再由日本传到台湾的。回到后宫信太郎的话题，我们烧红砖的窑有两种，一种是灯窑，这是比较普遍的，另一种规模更大的就是使用刚才说的八卦窑（轮窑）。差不多有一个小操场这么大，它里面没有隔间，四周都有窑门，一进入装后就可以烧造，可以一边装一边烧。装好一入就可以烧，接下去继续装继续烧，可以一直连续地烧制，产量很大。后宫的红砖厂都是用这个轮窑来烧，所以规模很大。现在我们到高雄还可以看到后宫的砖厂，在全台湾

陈：就是阶级窑没有错，但是我不知道是哪一类的阶级窑。

黄：应该是竖式阶级窑，一般有 8 节。

陈：它可长可短，20 节的都有。

黄：那它的窑室是阶级的还是全斜的呢？

陈：里面的窑室是平的，一节一节的。

黄：那就是阶级窑。磁灶现在还保留了古时的老窑四到五条，可以

有 36 座红砖工厂。

黄：都是烧条砖吗？

陈：对。

黄：那就是全台湾的红砖几乎是后宫的厂烧制的吗？

陈：几乎被他一个人承包了。后来后宫的鲛岛商行就改组成为台湾炼瓦株式会社。

黄：他这么大的一个产量是否有销往福建呢？

陈：那就不清楚了。

黄：他的产量这么大，说不定有的。像我们福建师范大学老校区有一栋楼是美国人设计的，全部都是红砖，这种红砖在我们福州近郊很多砖厂都看不见，因为它的规格和品质和我们本地生产的红砖是不一样的，这座建筑是 1907 年到 1917 年建成的。

陈：应该是有这个可能。

黄：我们观察过老校区的红砖，它和我们当地民宅的红砖不一样，它的规制非常的统一。

陈：我教你一个判断是不是台湾做的方法。后宫他们的砖是压模成型的，每块砖上有株式会社的符号。如果是后宫他们砖厂的砖，上面会有一个菱形的图案标志，图案中间会有 TR 的英文符号，如果有那就是后宫的红砖厂生产的砖。

黄：台南的成功大学外墙都是红传，会不会也是他们生产的。

陈：基本上是他们的。最早他们的工厂就是在台北松山，台湾民间就把这些他们生产的砖称为锡口砖（松山的古地名叫锡口）。

黄：那我现在判断，以前松山砖厂附近是不是有条河流呢？砖厂附近要有水才行。

陈：松山砖厂现在还是可以看得到。

黄：以前的窑厂砖厂应该都要靠近河流吧。

陈：不一定。因为基本上水源都不远，不会在河边。台湾这边台风多，洪水泛滥很厉害，不会把窑厂靠水那么近。现在还是继续回头谈谈后宫信太郎。后宫信太郎有个绰号，叫"炼瓦王"，也就是红砖王，他为了在台湾销他的红砖，投资了一个台湾建筑株式会社，这样所有材料都是他自己做的，也就是我们现在所说的交叉持股。还有一个就是当时日月潭要盖水力发电厂，他就搞了一个鱼池工厂。为了这笔生意，当时他还投资了台湾电力株式会社。他另外一个外号就是"借金王"，地下钱庄。最后一个称号就是"金山王"，他还投资金矿，挖了的金矿在当时是最多的。他的工厂大概有五六十家，所以后来他接收了北投陶器所，就改为北投窑业株式会社。但他和松本又有一些不太一样。他是企业家，知道怎么去运作，需要拥有一个机械化的产业，就像红砖生产就是用机械化的，台湾陶瓷的机械化也是从他开始的。他引进的窑炉就不是刚才我们所说的灯窑，他引进了一种烧煤炭的，我们叫做四角窑。这种四角窑是比较现代化的，是从欧洲引进的，先引进到日本，再由日本输入台湾，和传统龙窑直焰式的不一样，它是倒焰式的窑炉。

黄：后期的德化也用了很多倒焰式的，那个烟囱很高，往下打下来的。

陈：对。

黄：他是在什么年代开始使用倒焰式的窑炉呢？

陈：应该就是松本去世后在他接手北投陶器所的时候，1919年之后，所以后宫的贡献很大。刚才所说的这个就是北投最重要的一个日本人的陶瓷厂。另外一个没有那么重要，规模也没有那么大，叫大屯烧，这家工厂叫大屯制陶所。

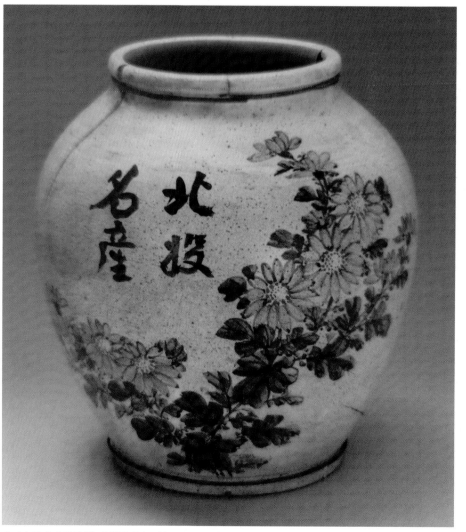

晚晴色绘菊花纹陶罐 北投名产（引自方梁生著《台湾之砠看款》）

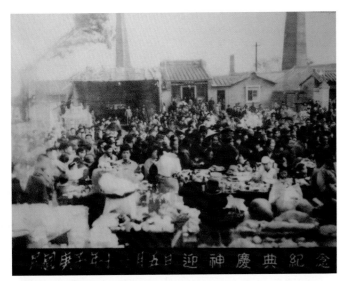

1900 年台湾窑厂开窑迎神祭典

黄：也是后宫的吗？

陈：是另外一个人的。大屯制陶所的创始人叫贺本庄三郎。贺本庄三郎最早是到新竹的关西当陶师，原是在日本兵库县，后来到北投，他的窑厂就在贵子坑。贺本在贵子坑主要做的是日用瓷。我们再回头谈一下北投窑业株式会社，因为它很重要，基本开启了台湾现代陶瓷的一个范畴。第一个它的很重要的产品是碗盘，第二个瓷砖。现在在台北中山堂还有几处古迹，像台湾师大、台湾大学墙壁上的瓷砖都是原来北投窑业生产的。另外一个就是他们有做耐火砖。耐火砖的主要用途是在锅炉厂，像火车要用锅炉烧蒸汽机，必须要耐火砖。还有玻璃工厂也需要用耐火砖。玻璃熔点也很高，也需要耐火材料，所以北投这边才会去生产耐火砖。虽然耐火砖很不起眼，但是事实上没有耐火砖，我们现代化工业是完全无法继续发展的。再有一类就是艺术陶瓷。艺术陶瓷也是从这边开始的，像彩绘之类。所以这家工厂对台湾来说也是非常重要的。在此之后，我们北投又延伸了好几家工厂。

黄：当时北投工人大概有多少？

陈：我没有办法判断，台湾光复后听说是有上千人。

黄：我有一个疑点，当时他是怎么样去培训工人的。这些工人都是台湾本地人吗？

陈：工人都是本地人，技师都是日本派来的。本来我的博士论文是想写北投和日本这两边的关系，后面我发现写不下去就改题目了。

黄：您博士在哪里念的？

陈：也是台湾师大。我本来写这方面，而且这方面的资料也很多，可是后来发现线索连不起来。

黄：为什么会连不起来？

陈：因为我最有兴趣的是日用陶瓷、艺术陶瓷，但是传承人在哪里，我找不到。

黄：就是当年肯定有很多的彩绘艺师，釉上彩的、配釉方的、配瓷土的，还有窑烧的师傅，这些都没有材料吗？

陈：对，没有。所以最后写不下去，干脆不写了。

黄：是不是这些人，当年日本战败后都回去了？

陈：其实后来我有想到一个原因，就是真正核心的技术都保留在日本艺师的手上，没有传授给当地人过。我在北投问了许多人，都没有掌握这些技术。所以我要强调一点，后来在我们这边有台湾的本地人做陶瓷厂，这些技师大概也是从日本那边过来的，一个是贺本庄三郎，还有就是北投窑业株式会社这一边派出的技师来帮他们做。后来延伸出了好几家台湾的陶瓷工厂，其中比较有名的一个叫金义合，老板姓陈和我同姓，叫陈芳铸。这家陶瓷厂完全做碗盘，没有生产艺术瓷。另外一家叫做七星，老板姓蔡，叫蔡溪。七星生产的产品和原来北投窑业株式会社很像。第一类做碗盘，第二类也有烧制耐火材料。我想说的就是日本的陶瓷业在台湾基本就是延伸了这几家陶瓷工厂。回到贺本的大屯制陶所，当年做的陶品比较单纯，也做了一些花瓶，但是主要的产品还是日用陶瓷。大屯制陶所的碗盘是青花，装饰纹样是一只鹤鸟，我们叫做团鹤纹。日本人把他的产品叫做鹤绘碗，本地人称之为鹤纹碗。我这里有几个残件，我去拿给你们看看。我们能从这些残片中看到很多东西。它的鹤纹用了一种日本特有的装饰手法"摺绘"。关于这个我也是听了长辈的口述才得知的。它是从量产的技术出发，有一种类似塑胶的纸，纸上按照鹤纹打洞，再将青花料把洞填满，揭去塑胶的纸，用这样的方式来绘画鹤纹。我们现在所知道的台湾最早生产的碗盘就是这一种。后来的南投鱼池窑也出现了这种碗盘，日本濑户也有这种技术，还有像日本四国砥部烧也有这种技术。在这里我要强调一点，北投窑业株式会社烧的是什么东西我问不出来，但是大屯烧就非常明确，就是这类碗盘。从窑址出土的残件来看，全部都是这种，没有第二种。后来我

听说这个贺本在1941年左右就回日本，然后他的这个工厂就卖给了台湾人，后来改称为东洋。

黄：这个东洋的具体名称呢？

陈：名字我现在无法确定，只能知道它叫东洋。

黄：这个东洋后来是谁在经营。

陈：经营先后换了很多人，其中有一个叫做杨乔木。和贺本的大屯烧同期的还有一个加藤窑，后来被北投窑业株式会社买走了。加藤窑的遗址现在还找得到，其中细节就不谈了。台湾光复后北投窑业就给国民政府没收了，但是贺本的大屯烧卖给了台湾人，属于台湾自己的企业，就没有被没收。北投窑业株式会社后来又改组为台湾窑业株式会社，具体哪一年不清楚，大概是在战争年间。政府在接收这些产业后基本就是继续了日本人的这个规模继续生产，还是以当时日本人生产的产品为基础继续生产。但这个时候除了当时日本在台湾培养的一个工人外没有其他的艺师。在1947年就有大陆的技师过来进入北投的陶瓷厂。

黄：有没有明确记载是谁来到了台湾？

陈：有。接下来我就和你说这个人，他叫宋光梁，是北大电机系的。

黄：宋光梁在1947年就来了台湾？

陈：对。

黄：那他是怎么来的台湾的？

陈：我还没做这方面的研究。宋光梁当时来这边当厂长，还有一个叫汪申的，他是来当总经理。当时还有一个比较有名的叫汤大纶，是北京大学化学系毕业的，在当时的台湾他是属于学历最高的人。

黄：他们当时为什么会来到台湾呢？

陈：总是要找人过来的。汤大纶具体怎么来的我不是很清楚，后来他也没有进入陶瓷厂，而是进了台湾水泥公司，但是他却写了很多关于陶瓷方面的书籍。还有一个从大陆过来比较重要的人物，叫李绍白，是北大化工系毕业的。他毕业后先在唐山德盛陶瓷厂，在那边当厂长，期间规划生产了很多东西，陶瓷厂的规模很大。1948年，他来台湾开会，后遇到国共内战，就回不去大陆了。之后他接了宋光梁的位置当了台湾窑业的厂长。因为宋光梁不是陶瓷专业，关于陶瓷技术方面，李绍白开发了许多新东西，比如马桶、电器陶瓷，还有瓷砖，所以说他对台湾陶瓷发展很重要、贡献很大。不过共和公司开放民营后，1955年，他就离开了北投陶瓷厂，到各地去做陶瓷厂，但是都失败了。关于技术人员，还有一部分是从景德镇过来的。在北投陶瓷厂有一个叫刘晨的，擅长釉料，是景德镇陶器学校毕业的，也是在1947年到的陶瓷厂。还有一个景德镇来的叫周绍文。周绍文我见过，我还问过他，他说他们就是景德镇陶瓷学校过来的技术人员。刘晨擅长釉料，周绍文擅长窑烧，两个人是搭档。他们俩都是在李绍白当厂长的时候一同在陶瓷厂工作的。在宋光梁时期，宋光梁有带一个他的亲戚叫宋德斋，大概也是1947年就跟着他到了北投，是个艺术家。宋德斋的书法很好，北投陶瓷厂许多签名、艺术瓷瓶子的花纹都是他设计的。如果说日本人不算的话，那么台湾的艺术瓷开发他应该能算早期的前辈，从他手上开发了台湾陶瓷绘画。艺术陶瓷里还有一个重要的人物，是在汪申时代（汪申比宋光梁更早），有一个北平艺专雕塑科的老师叫宋泊，他来这边做一些雕刻的产品。他的作品比较少，在国共内战开始前就回了大陆。宋泊来台湾的时候带了一个助手，这个助手叫许占山。在北平艺校的时候，

宋泊做了一个雕塑作品，就是许占山帮忙翻的模型，许占山是宋泊很得力的助手。宋泊在回大陆的时候没有把许占山带走，许占山结婚后就开始自己创业。他很会翻制石膏模，台北师范学校有着当时日本人留下的一批石膏像，学校就找到许占山，让他帮忙翻新石膏像。所以台湾第一批西方的石膏像，像维纳斯这一类都是出自许占山之手。还有一位来台湾很重要的人物，是一位老师，叫吴让农，是我的硕士指导教授。他是北平艺专陶瓷科毕业的，当时徐悲鸿先生任校长，对他很照顾，并对他说要好好发挥陶瓷这一方面的专业。吴让农觉得在北平发挥陶瓷专业也不太适合，比较适合发挥专业的地方是在广东石湾，他说"石湾的这个品质比较适合发展"。所以徐悲鸿校长给他公费去石湾学习。他1948年毕业，徐悲鸿校长嘱咐他去石湾之前要先到台湾。因为在日本殖民统治时期台湾有日本人的陶瓷厂，去台湾看看日本人的东西也许是一个很好的机会。所以吴让农以实习生的身份来到台湾，和宋泊他们在一起，与许占山最为要好。吴让农本来想来了就要走，他是7月份来的，要离开的时候就遇到了国共内战，回不去了，到最后也没有去石湾。他在北投陶瓷厂石膏房工作。李绍白研制日用马桶项目，他也有参与。在研发成功后，他就升任了技术员，在此之前他一直是实习生。后来吴让农离开了北投，和许占山一起创业，开了一家永生工艺社。永生工艺社就只生产单一的产品——彩绘花瓶，这也是台湾第一家专门生产艺术陶瓷的工厂。后来因为技术的问题，产品不成功，吴让农就离开了。再后来他通过关系到莺歌去当了初中老师。莺歌后来许多彩绘花瓶的源头就是在永生工艺社。

黄：老师，我还有一个问题想请教您一下，您有没有听

陈新上老师为笔者展示日据时期的北投陶瓷样品

过 1947 年从德化来台湾的一位叫做许光友的师傅。

　　陈：许光正。他在 1946 年随着国民党部队来的台湾，来的时候最早是在北投。这里面又有另外一个故事。他没有在当时北投陶瓷厂，他去的是一家金义合出来的陶瓷厂叫永旦。许光正是在永旦这边做佛像，他的作品有留下很多。

　　黄：在哪里能看到呢？

　　陈：陶博馆就有很多，莺歌也有很多。只是你不知道而已。

　　黄：他有摆出来吗？

　　陈：有。

黄：在几楼。

陈：二楼。还有一些收藏家手上也有很多他的作品。他在永旦这边租了一个角落做佛像，做好后就在永旦烧制，后来，在 1947 年左右他就去了莺歌。他的工厂叫许茂源陶器工厂。

黄：这是他父亲的名字。

陈：以前他的作品会印上许茂源陶器工厂的款。

黄：这就是他的店号，叫瓷庄。

陈：后来不知道什么原因，许光正就结束了工厂，到了金义合。金义合特别给他设立了艺术部，在那时候他生产了很多佛像。金义合老板的家还供奉一座他所做的佛像。最后到退休，他就搬到新竹关西去了。

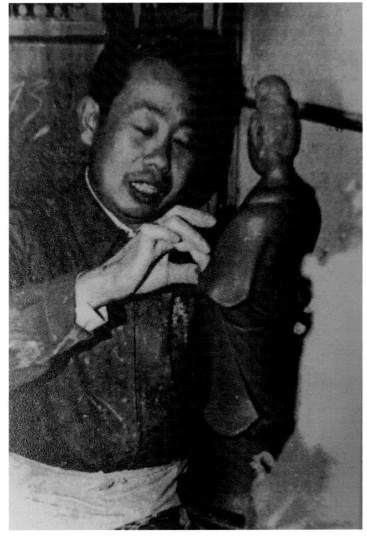

许光正（祖籍福建德化）师傅正在塑造瓷观音像（图片来源台湾莺歌陶瓷历史博物馆）

第七章　台湾苗栗陶瓷制作技艺

第一节 苗栗窑业的历史概述

　　苗栗是台湾地区早年重要的陶瓷产业中心，其陶瓷匠师早年可能来自泉州地区，但因史料匮乏，无法定论。日本殖民统治台湾地区之后，来到苗栗谋生的唐山陶师主要以"福州师"为主，而且大部分来自于福建省福州长乐营前镇的黄石村和下洋村，两村毗邻，黄石村的匠人以林姓为主，下洋村的陶工以李姓为主。当年渡海来台的福州师傅主要有林荣飞、林伊犁、林鸟妹、林象坤、李依伍、李细妹、李吾弟、李亦彬等。

　　1937年，卢沟桥事变后，日本与中国关系紧张，为躲避战乱，福州师傅林伊犁、林鸟妹、李细妹等返回福州；林荣飞、李吾弟、李亦彬等人则留在台湾继续从事陶业生产。当年著名的窑业社有：苗栗窑业社、苗栗公馆窑业、林荣飞陶器厂、福兴窑业、泰兴陶器工厂、恒发陶瓷工厂和竹南窑业等。

　　上个世纪70年代，北投和莺歌地区窑业兴旺，福州师傅的后代诸如李明雄、翁国珍等人又纷纷迁往台湾北部，并在当地开设窑厂和瓷器商行，其产品逐渐从一般生活用品，发展到质精量大的工业瓷和建筑用瓷，至今莺歌和北投地区仍保留着传统的手拉坯和挤压制陶方式。

清代福建长乐营前黄石村"水墓窑"

清代福建长乐营前黄石村"水墓窑"生产的酱缸

第二节 苗栗陶瓷制作技艺传承人口述史

李明雄："'土来走'不仅是家传技法，更是老祖辈们的思想与精神。"

【人物名片】

李明雄，祖籍福州长乐营前镇黄石村，台湾苗栗传统福州泥条陶技艺传承人。作为台湾仅存的福州"土来走"师傅，李明雄的艺术创作依然坚持以盘泥或手拉坯的工艺制成，手法古朴、正宗，曾经数次接受台湾著名电视媒体的专访。

以下访谈李明雄简称李，笔者简称黄。

黄：您祖上是哪一年到台湾来谋生的？

李：很久很久了，我这里有一本族谱，祖辈应该是在清末民初来台的。

黄：您爷爷叫什么名字呢？

李：我爷爷叫李克净。

黄：他大概是什么时候来的？

李：都是日本殖民统治台湾时期来的，差不多是民国二十二年（1933）或二十三年（1934）前后来的，当时堂兄弟几个都来台湾了。

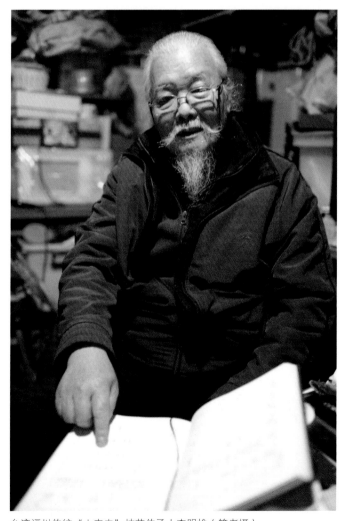

台湾福州传统"土来走"技艺传承人李明雄（笔者摄）

福州长乐营前下洋村李氏族谱

黄：当年为什么会来台湾呢？

李：因为不想当兵，逃壮丁啊，就逃到台湾来了。

黄：您父亲是在新竹娶的您母亲？

李：对。

黄：您父亲叫什么名字？

李：李伍俤（吾弟）。

黄：只生了您一个孩子吗？

李：对，只有我一个孩子。

黄：那之后在新竹待了几年呢？

李：我印象中是待了五六年。

黄：之后怎么会到莺歌来呢？

李：那个时候做陶的话常常是一年换一个老板，没有说一个老板做一辈子的，就是看哪一家的价码比较高就去哪一家，我们就从新竹一直往北走，记得小时候我还去过大甲东

淘泥巴。泥巴有的比较润滑，有的耐高温，有的杂质比较多，这就要看老板要做什么陶。泥土淘回来后需要混合，因为颜色不一样，不混合调匀没办法使用。在混合的时候遇到杂质要把杂质挑掉出来，不然在烧制过程中会爆一个洞出来。那时我们都是用双手揉泥巴的。揉泥巴的时候，以前的老板也是有"大小眼"的，好的泥巴都给台湾手拉坯师傅，差的泥巴就给福州师傅了。

因福州师傅不会讲闽南话，台湾老板也不会讲福州话，所以不好沟通。据说福州师傅一般都会被分配到杂质很多而且温度又高的差土，就是次土。所以无奈之下，只要看到次等的土运过来了，福州师傅就会走开，闪人啊，反正下泥巴不是我的事情，走开就是了。最后等泥巴下完了才回来，台湾的手拉坯师傅就会说风凉话了，用闽南话讲，意思是你们福州师傅，土一来，就闪人，所以，后来福州大陶师傅就被称为"土来走"。哈哈哈……

黄：太有意思了，原来是这么一回事。

福州"土来走"陶艺制作的主要工具（笔者摄）

李明雄师傅的工作台

黄：你们祖辈都是来自福州的长乐吗？

李：是啊。

李：福州长乐黄石乡。

黄：黄石的手拉坯师傅您现在还记得几位？都姓李吗？

李：有一个同乡叫李依金，还有一个叫李依火。

黄：他们是不是也是你们同乡的？

李：也是黄石乡的，我记得是这两个人。

黄：黄石的这批师傅在莺歌还有后人做陶瓷吗？

李：没有了。老一辈的福州师傅大都走光了。除了我之外，现在还有一个叫李密俤，年龄很大，但是辈分很低，他要叫我舅公。他儿子没有做陶瓷，到他这一代就断掉了。我其实也一样啊，我儿子不做大陶了，所以手艺到我这代也就断掉了。

以前，莺歌这边陶瓷工厂比较多，福州师傅也比较多。后来有的师傅跑到大甲东、苗栗那边去，东跑西跑，各自去不同的地方。

黄：我印象中，福州长乐还有一个地方叫下洋，也有不少的师傅渡海来台湾谋生。

李：有啊，下洋是做盘泥条的。

黄：也是李姓吗？

李：不是，主要是林姓。

李明雄制作的酱釉手拉坯大缸，上有纪念其父亲李吾弟的印章（笔者摄）

李明雄师傅的瓷板画手稿

李：没错，就是大水缸啊。当时我们的技法比较特殊，叫做手挤坯制陶艺。

黄：哦，您能说说手挤坯制陶艺的制作流程与工艺特色吗？

李：手挤坯制陶艺的第一步就是揉土，土里面有杂质，要揉均匀；第二步是拍饼，就是把黏土拍成一块像饼一样的形状，然后压平；第三步比较重要，它最考验师傅的手头功夫，需要用拳头把压平后的饼捶开，通过手指的按压塑造出缸的底部，然后再把压好后的底部反过来，平底会自然地凹进去，这就是咱们平时看到的缸的凹底；第四步是搓泥条，慢慢地把缸的身体加高。这和传统的手拉坯制作不一样，他们的缸体是拉出来的，我们的缸体是泥条堆高的，所以手挤坯的缸体积可以做很大。

黄：这就是吴明仪师傅谈到的磁灶手拉坯与"土来走"手挤坯的区别。

李：是啊，是啊。

黄：咱们"土来走"的水缸可以做到多大？

李：看你需要多大就弄多大。

黄：所以，台湾传统盘泥条也可以溯源到福州对吗？

李：是啊，福州下洋的。

黄：我这么说您看对不对。台湾传统的盘泥条技法都是福州下洋来的师傅传授的，而台湾传统的手拉坯工艺则来自两个地方，一个是福建的晋江磁灶，另一个则是福州的黄石。

李：可以这么说。不过我们福州黄石的师傅主要是做大陶，手法上也和磁灶师傅不一样。我们传统的手拉坯分三级，小手陶、中手陶，还有大手陶。福州来的都是大手陶，都是做大缸和大瓮。

黄：比如说酱釉龙缸？

1990 年代李明雄师傅展示福州传统"土来走"的手挤坯技艺

李明雄师傅与其制作的陶钟

黄： 您刚才谈到让缸底凹进去，是底部拍平后就反过来吗？

李： 不是。凹下去缸底是等到坯体六七分干的时候把它反过来，用手轻轻地拍进去。如果底部是平制的，进窑炉的时候会开裂，底内凹下去在烧的时候给泥巴伸缩的空间，才不会裂，闽南话叫"碰龟"。这种技艺都是我们福州师傅传授过来的。

黄： 长见识了。

李： 福州"土来走"的特色就是在拍平的底部上，以泥条一寸一寸地连接陶土底座堆高，靠手慢慢挤出捏出陶缸。这个过程听起来很简单，但是实际操作中，除了要有均匀有力的手力去控制陶土的厚薄外，陶器的开口也需要一定的功夫，一要整弧口，二还要保证造口水平，内沿口心。这些都需要经验的日积月累才能达到，没有十几年的功夫，是很难做出一个像样的器型的。

黄： 是的，功夫都是慢慢积累出来的，您是几岁开始跟父亲一起做大陶的？

李： 十五六岁就开始做了，但是一开始不可能马上做大陶，都是从揉土开始，慢慢再做大。

黄： 您一直跟随在父亲身边做陶？

李： 没有。我这个人比较传奇，什么都干过。25 岁那年，因为做缸的生意不好，我就转去做三寸六的瓷砖；瓷砖做了五六年，我又跳槽去做盖庙用的屋瓦；再后来我又去开出租车了。哈哈哈……

黄： 是有点传奇。我采访了这么多陶艺匠人，您的履历是最丰富的。

黄： 您二十几岁做三寸六瓷砖，是在哪一个厂，还记

得吗？

李：顺隆窑业。

黄：也在莺歌吗？

李：对。

黄：您在顺隆窑业一个月工资多少？

李：工资还不错。反正当时有人叫我打零工我就去。工厂里面有一个整坯，我们做大陶的从头到尾做起来都要不停地拍打，这个没有一定的水平和功夫是做不来的。年轻的时候我身体好，手头功夫也好，常常去帮人家拍打。另外，有的福州师傅一个人打不过来，也会叫我去帮忙。

黄：李老师，您接下来还会再坚持创作，或者有其他的想法？

李：我啊，现在身体不太好，就做得比较少了。但我还是觉得"土来走"的技艺不能够失传。我今年八十几岁了，如果不把技术传给年轻人，恐怕以后就没有人会懂得做了。前几年，莺歌有几个年轻人主动来找我学"土来走"的技法，盼望能够从古代的方法中找到灵感，突破传统手拉坯的瓶颈。我觉得这是一个很好的事情，年轻人愿意来学，我们就要好好教，手拉坯的技术只能做同心圆，而"土来走"技法却能够做出特殊的造型，比如说三角形、四角形，或者五角形，所以我放手教年轻人，以后说不定他们就找到突破点了。

黄：您这是大公无私，不过也坏了咱老祖宗的规矩吧。

李：规矩是人定的，以前的手艺不能传给外人，但是现在自己家的小孩都不做这行了，如果不传授外人，恐怕以后就濒临失传了。时代变了，规矩也要变。我明年打算开班授课，让所有对"土来走"感兴趣的年轻人都来学。"土来走"不仅是家传技法，更是祖辈们的思想与精神；我希望年轻人做人做事都要像学"土来走"一样，想要功夫精湛，就要付出辛劳，光靠空想只会一无所获。

黄：李老师，您说得太感人了！我觉得有您在，"土来走"的技艺不但不会失传，而且还会发扬光大。我也期待咱们这本书能够让大陆更多热爱传统陶艺的年轻人，有机会欣赏与学习这门中国传统的民间工艺。谢谢您！

翁国珍："我从小就喜欢喝茉莉花茶，它有家乡的味道。"

【人物名片】

翁国珍，台湾苗栗人，台湾福州长乐营前下洋村传统手拉坯技艺传承人。小学毕业后便跟随父亲在苗栗炉记陶器厂学习和工作，钻研福州传统手拉坯技艺；25岁又随家族北上北投建泰陶瓷厂，专攻特殊手拉坯器型；后因

翁国珍师傅在工作室（笔者摄）

技术过人，又应征台湾中华陶瓷厂，负责该厂的陶瓷技术研发。20世纪80年代，翁国珍举家迁往莺歌，在此定居，并开班授课教授学生。翁国珍从艺60余年来，培养了台湾陶艺界无数的名家，为台湾陶瓷薪传事业做出巨大的贡献。

以下访谈翁国珍简称翁，笔者简称黄。

翁：谢谢你给我带来的茉莉花茶。我爷爷在日本殖民统

翁国珍师傅在工作室（笔者摄）　　翁国珍师傅在工作室（笔者摄）　　翁国珍师傅在工作室（笔者摄）

治台湾时期，就是做茶叶生意的。我从小就喜欢喝茉莉花茶。我父亲以前是跟他姐夫学做陶瓷的，他姐夫是福州人，讲福州话的。

黄：不客气，没想到您的祖上和福州有着如此不一般的亲缘与血缘啊。

翁：是啊，有机会想去福州走走看看。

黄：翁老师，您祖上学的是哪个门派的手艺？

翁：应该这样说，我们的祖师爷有两个，一个叫罗明，另一个叫罗文。

黄：那其实和福建磁灶窑拜的是一个祖师爷。

翁：对。不过有的说罗文、罗明是兄弟，有的又说是父子。

黄：您以前有见过祖辈拜罗文或者罗明的塑像吗？

翁：有啊。我在苗栗的时候见过，身着绿色蟒袍，头戴通天帽。

黄：所以您父亲一开始也不做陶瓷？

翁：没有没有，我父亲小时候都在放牛。印象中他上过几年私塾。

黄：您父亲是哪一年生的呢？

翁：民国七年（1918）。

黄：那个时候还是日本殖民统治台湾时期。

翁：是啊，到民国三十几年才光复的。

黄：他是哪一年开始学艺的？

翁：16岁的时候才去找他姐夫学大陶。

黄：您父亲学多久才学会的呢？

翁：他学了一年多就把这些手艺学完了。

黄：他姐夫为什么会教他呢？照理说以前这样不是要拜师吗？

翁：有姐姐、姐夫能够照顾他，相依为命。

黄：是从你们老家跑到莺歌去投靠他吗？

翁：是啊。

黄：您是几岁开始学呢？

翁：从小就跟在我父亲身边学。我还吹牛，我从娘胎就开始学了，哈哈哈……

黄：您兄弟就您一个人学吗？

翁：他们都是长大了之后才学的。

黄：您一开始是做什么产品？

翁：一开始就是做垫桌角的陶垫啊。

黄：我在莺歌博物馆见过。

翁：做到19岁，我就去当兵了。

黄：那当兵回来之后继续做陶？

翁：是啊。从"小砸手"做到"中砸手"，再后来找福州的林伊犁学"大砸手"。

黄：林伊犁师傅是福州黄石的，我有查到他的族谱。你跟着他学吗？后来有去他的厂里吗？

翁：没有啊。他和我在一个厂里面。

黄：叫什么厂？

翁：我们以前都在苗栗炉记陶器厂。

黄：在苗栗啊？

翁：对啊，在苗栗公馆巷。

黄：您刚才说叫什么名字呢？

翁：炉记。现在还在。

黄：这个厂是不是主要烧造陶瓷、缸一类的器物？

翁：对。

黄：以前都是手拉坯？

翁：对。

黄：您父亲在那里生产制作的时候有没有落他自己的款识呢？

翁：以前都没有落。

黄：是只能落炉记吗？

翁：我们只能落编号，我是6号，我们的大师傅是1号，叫李金彪。

黄：您当时干一天能赚几斗米？您赚的钱有给您父亲吗？

翁：不多啦，不过我赚的钱都是给我妈妈，做家用啊。结婚后，老婆也在做事，才慢慢攒点钱。

黄：您当兵回来就结婚吗？

翁：回来后三四年才结婚的。

黄：那您当兵回来三四年去哪里了？

翁：直接就去北投上班了。

黄：在北投待了几年？公司叫什么名字？

翁：建泰陶瓷公司，当时有人下来苗栗找师傅，他们找到厂里的大师傅李金彪，李金彪又找到我，他跟我说："河洛仔，要不要去北投？"我说："好啊。"于是就这么北上了。

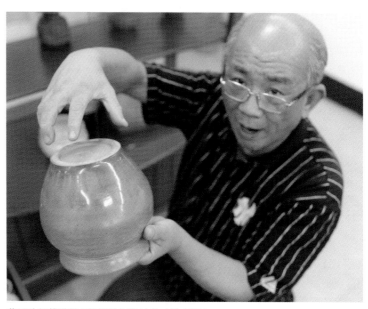

翁国珍师傅讲解老陶罐的制作技艺（笔者摄）

笔者与台湾艺术大学工艺美术系吕琪昌教授合影（郭希彦摄）

黄：李金彪师傅是找谁学的？是找福州师傅学的吗？

翁：不是，他是苗栗本地人。他跟吴开心有点师徒关系，吴是台湾的大陶艺家。好像他们是有一点亲戚关系。

黄：那您在北投待了几年？

翁：总共待了8年。

黄：都在建泰陶瓷厂？

翁：没有，建泰待4年，后来去台湾中华陶瓷厂又待了

4年，一共8年。

黄：那后来是什么原因您到台湾中华陶瓷厂呢？

翁：台湾中华陶瓷厂是大厂，薪资高啊，所以我就想去试试。当时我抱着一本《中国古代陶瓷图鉴》，穿着一身普通的衣服，走到门口。门卫大声问道："你做什么？"我小声答道："不好意思，我找董事长，应征拉坯的。"门卫："哦哦哦，进去进去。"哈哈哈。

黄：就这么进去找董事长啊。

翁：是啊。因为会拉坯的老师傅很吃香啊。

黄：当时董事长是谁啊？

翁：任克重，他是宋美龄的干儿子。他于1958年创办台湾中华艺术陶瓷公司，是台湾工艺陶瓷业先驱，当时的台湾中华艺术陶瓷公司名扬海外。1970年他又创设台湾中华博物馆，兼任台湾中华艺术馆公司董事长，并任新加坡台湾中华艺术陶瓷公司、美国加州台湾中华艺术馆公司董事长，还创立台湾中华陶瓷国际研习机构，总之，他就是台湾陶瓷文化界的风云人物。

黄：名声在外，台湾中华博物馆在文博界颇有名气啊。

翁：是啊。

黄：您是什么时候去的莺歌？

翁：我是1984年去莺歌买的房，把苗栗的房子卖了。

黄：为什么卖苗栗的房子，您父亲过世了？

翁：没有啊，我父亲一直跟我在建泰，后来一起去台湾中华陶瓷厂，又一起去的莺歌。因为一家人要租房子，很麻烦，索性就把苗栗的房子卖掉了，定居在莺歌。莺歌是台湾的陶瓷之都嘛。

黄：您住在莺歌什么地方？

翁：就在莺歌博物馆旁边，要去三峡的方向。

黄：在莺歌你有没有自己建瓷厂呢？

翁：没有啊，我们兄弟几个都各自发展。我1984年去的莺歌，1986年在桃园设立陶艺工作室，做到现在已经31年了。

黄：为什么会去桃园做工作室呢？

翁：因为我莺歌有家了。在建泰陶瓷厂一个月工资是8000块台币，而在台北中华陶瓷厂一个月是1.8万块台币。

黄：整整翻了一倍。

翁：还不止啊，我在台湾中华陶瓷厂第二年的月薪就2.4万块台币了，后来最高的时候月薪将近3万台币，但是好景不长，第四年工资就开始缩水了，到最后就剩6000块台币。我想这怎么可以呢，落差太大了，所以就离开台湾中华陶瓷厂。

黄：后来您是怎么认识吕琪昌老师的？因为我能找到您，是托吕老师的关系，他说您是他的恩师。

翁：就是在台湾中华陶瓷厂认识的啊。

黄：吕老师怎么会在台湾中华陶瓷厂？

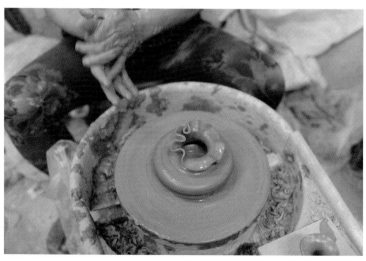
翁国珍师傅展示磁灶窑传统手拉坯机的使用（笔者摄）

翁：他当时在台湾师范大学读书，到台湾中华陶瓷厂见习。我记得很清楚，当时他穿着卡其色的西装，白衬衫，个子不高，看起来很老实；一直站在我身后，很认真地看我做事情。我问他："你是做什么的？"他说："我做注浆灌模的。"我问："喜欢手拉坯啊？"他说："是啊。"然后我就直接告诉他，你明天就到我这里来上班。当时他听了都吓了一跳，怎么可能有这种事情。

黄：哈哈哈。

翁：我这个人就是这种性格，喜欢的人就直接叫到身边，都不用通过董事长。

黄：吕老师在台湾师范大学师承李让河，毕业后在台湾中华陶瓷厂就业，跟随您？

翁：没有，他一开始是在台湾中华陶瓷厂的注浆灌模部门，我把他拉到手拉坯部，安排在我旁边。

黄：所以之后他就跟着您学手拉坯？

翁：是，之后就跟着我。

黄：感谢您为中国陶瓷艺术界培养了一位重要的人才。吕老师常年都和福建的文化艺术界往来，数次在我们学院开堂授课，学生和老师们都受益匪浅。接下来您能为我们现场演示一下福州下洋传统手拉坯的技术流程吗？

翁：可以可以。

邓淑惠："讲述苗栗老陶师的故事。"

【人物名片】

邓淑惠，女，台湾清华大学社会人类学硕士，竹南蛇窑艺术总监，苗栗陶瓷文化研究社文史工作室负责人。邓淑惠是林添福师傅的儿媳妇，林瑞华的妻子，长期从事台湾本土陶艺匠人及其古代窑址的挖掘、保护与研究工作，先后出版了《林添福——台湾�“声》《老陶师的故事》《转动一甲子的台湾陶——林添福陶艺专辑》《苗栗的传统古窑——一个生态博物馆的雏形》《台湾的蛇窑》等陶瓷研究专著。

【台湾竹南蛇窑的历史概述】

大甲东位于台中县外埔乡的大东村，旧有二窑厂，一曰内窑，一曰外窑。大甲东窑自日本殖民统治台湾之后，便以出产陶器而闻名于台湾地区，特别是日本侵华战争失败之后，更是大甲东窑发展的黄金时期。大甲东的陶艺匠人自19世纪末便到邻县苗栗开窑烧陶谋生，文献记载有李文谦、李义、苏全、陈常碧、蔡炉和林添福等人。然而，后来仅有蔡炉、陈常碧和林添福三人及其传人定居苗栗，成为苗栗本土重要的陶艺薪传人。

蔡炉师傅有一流的制陶技艺，可惜没有传承人继续经营；陈常碧将技艺传授陈金诚，但其后人也已转行离开陶艺界；唯有林添福及其子林瑞华和媳妇邓淑惠组成"竹南蛇窑家族"继续传承和发扬苗栗的传统制陶业。林添福，出生于1926年，是台湾地区目前最为年长的陶艺师。其祖父经营林振新陶瓷厂，俗称外窑。童年的林添福在祖父的窑厂里玩耍，制陶技

苗栗竹南蛇窑传承人林添福（笔者摄）

术可谓耳濡目染，在他小小的年岁里，充满着对陶师无限的敬意。14岁那年，因抗战爆发，厂里的福州师傅深恐受到日本殖民政府的迫害，纷纷收拾行囊回大陆躲避战祸。一时间台湾急缺陶工，外窑面临停产倒闭，还好林添福挺身而出，从那开始便踩着辘轳开始了他的陶艺人生。

青年时期的林添福，常常挑着大大小小的陶器，在苗栗和台中地区售卖，以陶器换取地瓜和稻米等粮食。1948年台湾地区通货膨胀日益严重，林家只好将外窑转让给别人经营。此后，林添福从新竹、苗栗、水里到嘉义，无处不是靠制陶讨吃。直至1960年代，台湾经济复苏，林添福凭借着以往的制陶经验在苗栗开矿采土，并在今天的竹南开设恒发陶瓷工厂，产品主要以青花盆、红盆、铁砂盆和浮雕盆为主。其间，工厂的生意起起落落，但林添福和林瑞华父子并没有因为市

场效益不好而放弃对于陶艺的挚爱，父子俩一方面吸收中国古典陶艺的造型精髓，另一方面则在传统技术的基础上加入高浮雕和立体彩绘，诸如浮雕赏瓶、立体大龙盘和堆塑长颈瓶等均是这一时期的巅峰之作。

1984年，台湾陶艺学会举办"重燃古窑柴烧活动"，让沉寂半个世界的蛇窑重燃窑火。此次活动结束后，林添福师傅将窑厂正式更名为竹南蛇窑，此后行内人士和游客纷至沓来，竹南蛇窑也成为台湾地区爱好传统陶艺和柴烧技艺人士的重要据点。如今，已是鲐背之年的林添福师傅仍时不时捏捏泥巴，踩踩辘轳，他对陶艺的那分淳朴的挚爱是竹南蛇窑薪传精神的最佳体现。

以下访谈邓淑惠简称邓，林瑞华简称林，笔者简称黄。

黄：邓老师，您好！添福师的林姓祖上是福州吗？

邓：不是。

黄：那添福师师承何派？

邓：他没有拜师，他13岁时刚好家里买了一个厂，看着师傅做就会了。不过当时很多的福州师傅也跟我们一样姓林。

黄：他为什么会对这个陶艺感兴趣？

邓：天生的。家族里也就他一个人在做。他原本就是要传袭家族的企业嘛。

黄：家族原来是做什么的？

林：家族原来是做教育的。当时日本殖民统治台湾后，要求福州师傅要么在这边成家，要么回大陆去。那时候很多人要回去，就找到了我的曾祖父林国本。

黄：他是教汉学的吗？

邓：对。所以就有人问林老师"你能不能把我的窑场买下来"？曾祖父就把厂买下来了，后来改名叫林振新陶瓷厂，就这样开始经营窑场了。因为我公公添福师是长孙，所以就要继承家业。他的父亲是日本殖民统治时期的老师。

黄：您觉得台湾的蛇窑和大陆的蛇目窑是一个概念吗？

邓：是的，结构是一样的。

黄：德化的几十条窑址我都去过，大概在十几年前，有一个晚清的蛇目窑。在当地他们所谓的蛇目窑一定是有隔墙的，这种没有隔墙和阶级式的窑就不能称为蛇目窑。我这几天也一直在观察，也去了莺歌。

邓：莺歌早期有一种蛇目窑，前端是一间一间的，后边是贯穿的。

黄：这种结构在福建比较少见，或许是受到日本人的影响，比如说东窑这个概念应该是从日本的濑户烧来的。

邓：是的，台湾的蛇窑都是贯穿的。

黄：台湾地区的这个蛇窑的概念与福建晋江的磁灶窑膛结构较为相似，阶级式，贯穿的；当然福建建阳地区的古窑址也有类似的结构，比如建阳水吉的池中村窑，当地人都称为龙窑。

邓：它在入窑的时候是有一个小落差的，一个一个的，然后贯穿的。台湾的都是连贯的，不管是阶级式的还是斜坡式的。台湾有时候会改成阶级式的，有时候会改成斜坡式的，斜坡的还有一个阶梯的缓坡。我们那个窑看起来是斜坡式，入窑的时候是缓坡的。

黄：大陆也是这么分的。如果窑膛的开间比较宽，就称为横式阶级窑，这种窑址漳州的华安最为典型；还有一种就是我们所讲的蛇目窑，阶级式的，它有一个开间，底下有通火孔，中间有三个洞。这都是以前的老窑址，现在都被推掉

了。我大概是在九几年跟我父亲一起去德化三班，那条窑是清末废掉的，大概是因为战乱，里面的调羹和碗都还在。

邓：那是很宝贵的遗产，我下次也想去看看。

黄：不过很可惜，几年前开发房地产，这条古窑就被铲平了。

邓：太可惜了。

黄：不过我保留了一些老照片，以后可以分享。

黄：添福师是几岁开始从事陶艺呢？

邓：正式开始应该是小学毕业之后吧。当时"七七事变"后，福州师傅都跑了，他只好自己顶上了。他很小的时候就在厂里玩，福州师傅的技法他看过以后就会了。他没有学过素描，但那些师傅捏的小动物一看就会模仿，还会分片，所以他的技艺没有留下来是很可惜的。

黄：什么是分片？

邓：就是开模。他的分片分得很细，可分成好几块，一个动物是一张，一开下去整体就出来了，他不用再嫁接了。

笔者与林添福师傅合影（郭希彦摄）

一个动物或者人物这么大，他一下就把它分成好几块，组装以后，注浆一打开就是整体了。

黄：邓老师，您对台湾陶瓷研究如此系统和深入，当初是不是陶艺专业毕业的？

邓：没有，是结婚以后学的。

黄：您原来是什么专业的？

邓：我读社会人类学。

黄：了不起。我在海德堡大学的博士后选题也是关于19世纪后期的民族学调查。

邓：那咱们是半个同行。其实，我结婚以后在家里闲着无聊，就开始接触陶瓷，慢慢地有兴趣了开始扩大到整个台湾地区。

黄：南投地区是不是台湾早期陶艺匠人比较集中的一个地方？

邓：不能这么说，你为什么这么问？

黄：因为我采访了很多艺人，他们都在南投。

邓：应该是从台中往里面走，南投是比较外头了，这应该是一个时间上的误差。比如1970年代访问到一个60岁的老艺人，那他就是台湾陶瓷的后段。南投没落以后就转战到莺歌，很多莺歌的就是从南投来的。现在资料还不是很齐全，我有找到一些窑址，比如要追溯到180年到100年前，那访问到的这些人，比如说访问到一个70岁的人在讲他上一辈的故事，也差不多可追溯到100年到90年前。我追溯到沿海的窑址也有到100年前的。现在能追溯到比较早的遗址差不多在清朝末年，还是比南投要早。南投应该是比较晚开发的地方，只是以前没有什么文献记录留下。现在我们从日本殖民统治时期的户口名录看到，如果是大陆人的话户口就会注

笔者在林添福工作室采访邓淑惠与林瑞华师傅

明"清"，那能追溯到的也就是一八九几年的，以后的大部分都是福州市的。在一八九几年之前泉州和漳州还有不少的匠师。为什么我觉得泉州和漳州更早，是因为我们把这个窑叫蛇阿窑（闽南语）。按这个音去找源头，如果是福州师傅的话，他应该会叫这个窑叫蛇窑，结果几乎全台湾都叫蛇阿窑（闽南语）。

黄： 您这个讲得很好。

邓： 蛇阿窑（闽南语）到底比较接近泉州还是漳州，我觉得会比较接近泉州。之前陈新上老师的田野调查做得很细，他是从日本殖民统治时期入手的，所以他认为只有台湾有蛇

窑，大陆没有。因为他去访问的时候，大陆人都说这是龙窑。

黄：我个人认为龙窑是比较迟出现的一种称谓，福建地区特别是德化当地的闽南话还是叫蛇目窑。当然，也不排除景德镇或北方御窑厂对于皇家瓷器厂的一种尊称，后来就被广泛使用了。

邓：陈老师去访问的时候他们都叫龙窑。台湾有蛇窑，大陆都叫龙窑。所以那时候就引起了争执，我个人认为清朝的时候没有人敢叫龙窑。

黄：是啊，那是要杀头的。所以也有可能是景德镇御窑厂的统称。

邓：你是说官窑？

黄：可能不是官窑，应该是特制御窑。

邓：是皇帝用的吗？

黄：对。御窑和官窑不能混为一谈，比如官窑可以搭民烧的，但御窑不可以。所以按老一辈学者的说法，御窑是可以称龙窑的。到了1949年之后，就打破了帝王和民众之间的隔墙，底下做企业的人为了标榜自己的窑口，就把自己的窑口也称为龙窑。

邓：差不多十几年之前去大陆问那些陶师、陶工，这个窑怎么称，他们都说叫龙窑。跟他们说普通话，他们都说是龙窑，可是，再问当地人，用方言左问右问，他们就会说叫蛇目窑。其实就是蛇窑，我在李艺友的族谱里面有找到明朝时他们的窑就叫蛇窑。

黄：对，在德化土话就叫蛇目窑。

邓：这个是从民间来的，就是为了生产一些生活用品。用口语我们叫蛇阿窑。如果是外来人就说我们这个地方叫�阿窑，其实烧陶的就不能叫砌阿窑。

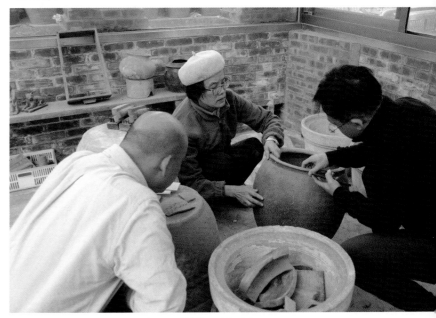

邓淑惠老师为笔者讲述竹南蛇窑的烧成技艺（陈振声摄）

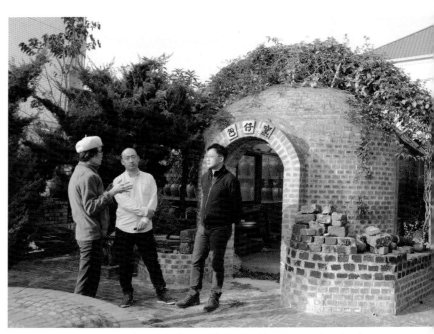

笔者与邓淑惠老师探讨两岸传统阶级窑形制的相似性与差异性 邓淑惠（左）郭希彦（中）黄忠杰（右）（陈振声摄）

黄：叫"砶"是对的。我小时候妈妈去上班，都叫"做砶"，老板的厂叫"砶厂"。"砶"在古汉语就是瓷的意思。德化当地收藏了一张高阳村瓷场分布图，是民国二十几年画的，这张图上面全都用"砶"字。

邓：你们那边的"砶"是什么意思？

黄："砶"应该是高温烧的瓷，而不是陶。

邓：瓷跟陶是不一样的，台湾以前没有瓷。可能德化都是瓷土，所以你们都是做瓷的。台湾的土它就是粗陶土，所以"砶"应该是行业的总称。

黄：也有可能，这个事情确实值得探讨。因为它只发生在福建与台湾地区，以及东亚的华人。不过，福建磁灶窑使用的也大多是陶土，其产品与大甲东、竹南和南投的很像，它称不上是瓷，它都是高温陶，有上化妆土，然后再釉上彩。

邓：差不多1100多度。

黄：磁灶有一些我们看到的烧的素三彩风格的，可能温度会更高一些，但是比较少见。大多数还是1100度到1300度之间。所以您讲这个"砶"可能在闽南地区通指陶瓷。

邓：所以，我们早期不会说做瓷，也没有陶跟瓷的分别。

黄：因为陶跟瓷是一个比较现代的概念，古人也不知道温度。反正只要是硬质的，有釉面的，都叫陶瓷，可能也就是闽南当地俗称的"砶"。

邓：你是不是问到南投那边陶窑业比较早期，那是因为日本人在那里做了调查，留下来一些文献，是清朝的，具体我不记得了。南投、莺歌都有受到日本的影响，而唯一没有受到日本影响的就是大甲东，所以大甲东就没有文献记录。之前的文献都认为南投不是最早的，其实竹山更早。但只是耳闻，并没有找到窑址。后来我有找到窑址。还有北投，有

文献记载，在清朝之前就有做，后来也找到了窑址，目前找到比较早的遗址就是大东窑和大甲东。

黄：大甲东的窑场应该都是在道光年间（1821—1850）的，对吧？

邓：沙鹿的会更早，但是沙鹿的我研究得并不多。我现在可以确定找到的窑址差不多在180年前。

黄：是在大甲东找到的吗？

邓：对，大甲东。

黄：我们今天其实重点就应该采访关于台湾陶瓷早期的一些研究。

邓：台湾交趾陶的技术已经失传了，现在都在用电窑了。

黄：没错。

邓：其实我们这边也有史前的陶器，也有好几千年前的，这方面也很少人去研究。如四五千年前的，在南坑。荷兰跟西班牙殖民统治时期，台湾就有窑，还有对日本输出。就有说法说当时引进的是欧洲的技术，但陶工都是大陆来的。现在还有待考证，已经有地图了。

黄：您是说台湾在荷据和西据时期，就有对外输出，还发现了地图？

邓：对，大概1816年。

黄：所以您的说法就很新了，就是有可能大陆工匠也过来台湾参与烧砖、烧瓦、烧日用瓷。所以我们也无法确认到底是西班牙、荷兰，还是福建的工匠来参与烧制。

邓：所以做陶台湾至少也有700年了，有窑炉的话也有300多年了。窑炉一般烧一些日用陶器，只是不知道有没有上釉这个技术。有陶瓷的话就一定有上釉，北投是300多年前就有窑炉了，不知道烧什么，是荷兰人和西班牙人盖的。

这边北部应该是西班牙人，因为有殖民统治过一段时间。这方面资料还是很明确的。有陶器的话比较确定的就是180年到200年前。也有传说是郑成功的部将留下来的，到现在也300多年了。这个只是传说还没有找到史料。

黄：西班牙的到现在也400多年了。

邓：传说郑成功留下来的烧陶技术是在竹山，竹山可以找到窑址，到现在也100多年了。台湾的陶瓷早期应该就是闽南人传进来的。到了清朝末期就有很多从福建过来的，特别是下洋村和黄石村。姓林的就是黄石村，姓李的就是下洋村。大甲东也是晚期的。我有做过一些研究，还没很明确，早期陶瓷差不多是泉州传来的。较晚期清朝末年到日据时期就是属于福州师系统。福州师现在有留下来的落地生根的直系可考的就是李锦明这一家，林荣飞这一家现在也有开陶瓷厂，在莺歌就是你们刚去访问的李明雄这一家了。

黄：大甲东这边磁灶的有留下来吗？

邓：他们以前师傅都会流动。吴文山最早在沙鹿，后来到大甲东。其实台南应该是更早，但是台南的文献到现在已经不可考了，后来只有留下做砖的窑炉，有可能陶瓷师傅已经流转到其他地方了。所以现在我们可考的陶瓷比较早的应该在沙鹿，现在有两个可考的瓷厂。

黄：那这个时间应该在150年到180年前是吧？

邓：有窑址的差不多就在150年到180年前。

黄：就是道光到同治年间。

邓：那有文献的差不多在100年前。

黄：您当初在沙鹿找到的窑的遗址属什么类型的？

邓：我认为是陶瓷。

黄：它是有上釉的？

邓：它已经烧到砖有釉面了，砖已经有绿色的窑汗。

黄：那您判断它在180年前这个依据是在哪里？

邓：因为刚好清朝末年的时候，《淡水厅志》有记录这个村庄。这本书是1871年撰写的，作者刚好记载了这地方叫硘窑庄，然后变成了一个村落的地名，当时隶属于苗栗县。有一个学者结合《淡水厅志》和这个村庄考证大概是在180年前。这个文献已经有140多年。他们家就在对面，那时候我看到档案，我就说你们那边有个硘窑庄，那附近肯定有陶瓷。他说不可能。我说文献上有的话肯定就有，要不然不会叫硘窑庄。他还是说不可能。我就在那个村庄绕来绕去，说找人问问看，找这个问说没有，找那个问也说没有，然后我们就说要找老一点点地问，不然年纪不够大也不知道。最后很巧遇上一个七十几岁的老人。他说他没看过，但是十几岁的时候遇上一个七十几岁的老阿婆跟他讲过哪里有一个硘窑。这可能说明有，但是也不能确定。隔年遇上了一个亲戚，刚好那个房子是他亲戚的，他亲戚又问他八十几岁的妈妈，然后就

苗栗地区的传统手拉坯酱釉大缸

挖到了很多陶片。最后就找到了窑址，还有烟囱都看得清楚，只是没有开挖，一开挖整体就出来了。

黄：您有照片吗？有照片就能看出是福州师傅还是泉州师傅。他们做的垫饼方法不一样。窑砖的话福州师傅做的是细长型的，闽南师傅做的是厚的。它做的是厚的还是什么？

邓：厚的。

黄：垫饼是一个一个小小的。

邓：不是，是大的。

黄：跟土球一样有立体、两层的？

邓：对。

黄：那应该是闽南师傅。福州不是这样做的，福州是一个三角、圆圈的。

邓：我好像有拍照。

黄：这个挺重要的，大甲东这个纬度对过去是港口，是从哪里出的？

林：沙鹿。

黄：对应过来大陆是什么港口？

林：都可以啊。

黄：不是，澎湖离大甲东近吗？

林：应该是直线到对岸去比较快。不用经过澎湖。

黄：那就是偷渡了。

林：直接就过来了。

黄：清代是这样，福州要换证。

林：它的垫片是厚圈式的。

邓：它是垫圈，是福州式的，德化的是垫饼。黄石对面还有一个村叫下洋，它挖出的窑址跟这个就比较像。它是用田泥来做的这个垫圈。长乐可以直接过来，长乐直接过来就很近了。

黄：那你们后来有做考古挖掘吗？

邓：没有，还保留在那里。因为是私人土地。

黄：有没有挖到藏品的碎片。

邓：有啊，都有啊，都是些生活器具。台湾当局对这个完全都不重视，就我一个人在这弄，能力只能到这里为止。

黄：以后肯定慢慢会挖掘。您做的这个工作虽是基础性工作，但是很重要。因为我之前采访过台湾的一个老师，他基本上谈的是南投和北投的事情，所以才会有对台湾陶瓷史的了解。

邓：您采访的那位老师他其实在沙鹿也做了很多研究，他几个点做得很细。

黄：因为他说他的博士论文主要集中在北投日据时期的这些研究。

邓：他北投、南投、苗栗、沙鹿都做得很细。

黄：博士论文吗？

邓：硕士论文。他跟我们不一样，我们有技术面的背景，碰到问题我们有可能一天就可以把它抓出来，我们去莺歌一天就可以把座窑的点抓出来。他有可能一年还抓不完。因为性质不一样。我一抓住一条线就一直抓下去。二十年前，我去福建拜会很多学者，都没有人知道蛇窑的。后来我就自己去挖，才跑五天就找到了。在宜兴也是，很多人都跟我说宜兴没有古窑了，全都现代化了。我说怎么可能。后来我一去马上就找到三座蛇窑，而且保护得比我们还好。

黄：咱们这本书就涉及德化传统蛇目窑的搭造技艺，我来台湾之前特别采访了德化三班的颜姓家族，老人家这一辈

竹南蛇窑内的窑壁与窑汗

子搭了三百二十几条的蛇窑。福建和景德镇地区的很多龙窑都是他修复或搭造的。根据当地的族谱记载，颜氏家族自唐五代时期便已在德化制作陶瓷，所以我认为大陆这几年的"物质文化遗产与非物质文化遗产的保护与研究"也在快速推进，有很多新的发现和新的成果。就像您在大甲东窑村的发现把整个台湾的窑烧历史从日据时期往前又推进了70年。

邓：我祖父都百岁了，他们都不知道大甲东那边还有窑，所以现在再去访查就找不到人了。

黄：对，找不到人了。

邓：当时就买了一个缸回来，就很奇怪这个缸上面有新农窑的印记。后来我花了十年把这个窑挖出来。

黄：又一个惊喜。

邓：清代陶艺匠师都是以租的方式来向老板承租制陶与窑烧设备，可是师傅通常经营一段时间又经营不下去，所以窑就常常转手。在日据时期因为有工商登记，但是老板跟实际经营人还是有落差。台湾早期很依赖日本文献去研究，后来我调查这些窑发现跟文献都有很大出入。很有可能经营者借用台湾人当注册的老板，可是实际上老板是一个福州人。他们有时候做一批卖一批就跑掉。有的老板是福州人，师傅是流动的，有的师傅你看他也在大甲东，也在沙鹿，也在莺歌；有的师傅就比较固定，像李明雄就是最早在沙鹿，松山也待过，后来定居莺歌。

黄：这个缸大概多大年纪？

邓：这个缸差不多60年了。

黄：它的釉很有意思。

邓：这叫灰釉。

黄：是我们的草木灰形成的吗？

邓：对。因为日本人来了以后就规定不能用铅釉，就一定要用灰釉。

黄：铅釉对人其实伤害很大。

邓：对。这个灰釉可以烧到1250度到1300度。

黄：铅釉最早是什么时候开始用的？

邓：唐朝。

黄：我说台湾。

邓：差不多有上釉陶器就有铅釉了。

黄：台湾有没有发现龙窑是顶上有添火的？

邓：没有。有看过上面有留火孔的，都是侧面投柴，有一种方形的，一种圆形的。

黄：福州大部分古窑都塌了，新窑我也不知道是哪种。

邓：窗口我们都是两侧的。

黄：德化大部分是半圆形的，外面要小一点，里面要大一点，是喇叭形的。

邓：我们的是方形的。

黄：那就是一样大的。

邓：对。要看当地的燃料，黄石的燃料有很多蕨类。

黄：海边森林资源要匮乏一些。

邓：它的口就要大一些，它要一直塞。

黄：这个窑是什么时候的？

邓：1972 年。

林：其实窑越大越不好运作，以前人为了看起来容量多，运转其实就越慢了，资源就越浪费了。

黄：台湾有烧酱釉色的茶壶吗？

邓：有啊，不过我们的口比较大，颈部更长一点。

黄：因为我收了一批这样的老茶壶，都是明清时期磁灶窑或德化窑生产的，有的表面还有堆贴。

邓：台湾以前也拿来做泡菜，叫泡菜罐或者猪油罐。

黄：当地人都叫它龙罐是吧？它们都是福州师傅做的吗？

邓：对的。哪里师傅做的不是很清楚。

黄：以前就是叫龙罐吗？

邓：以前就是叫龙罐，因为它的外形和龙很像，装水用的。

黄：那在古代肯定不敢

叫龙罐，和闽南地区的茶壶有什么区别呢？

邓：我们都说龙罐是因为造型像龙。

黄：我收的这些罐子上，有的有堆贴的龙，会不会跟这也有关系。

邓：有可能吧，但台湾当地不一定是堆贴，有印的也有画的。我个人觉得最主要的原因是从嘴巴和把手看起来像一条龙的造型。

黄：您是说从侧面看，壶的嘴巴、壶身和提梁看起来很像龙，所以叫做龙罐？

邓：对。我们叫做"龙缸"。"龙缸"要做得好很不容易，技艺比较好就会显得很流畅，技艺不好就会显得很拙。

笔者与竹南蛇窑林氏家族传承人合影

黄：这种茶壶烧水的时候水不沸出来，对吗？

邓：对啊。还有倒茶的时候茶叶会卡在洞里，等你倒完的时候剩余的水回流就会将茶叶冲回去，设计得非常合理。

黄：《德化县志》记载，赖氏家族从康熙年间开始就一直在彰化张家村做瓷器，您听说过吗？

邓：没有。在彰化什么地方？

黄：这个地方叫三家村，现在三家村改名叫做花坛乡。据说这个村的赖姓都来自德化。通过这几年德化族谱研究，从万历时期到民国有八个家族，上千人来台湾经营陶瓷业。昨天在采访李明雄的时候，我偶然问道，他认不认识莺歌一位做瓷塑的老师来自德化叫做许光正。李老师说他不但认识，而且是邻居。您看巧不巧。

邓：是不是许光正这个人还健在？都没有人谈论过他。

黄：对。像您这样家族传承有序的人，在台湾传承和发扬中国传统陶艺的世家是世所罕见的，可以说是福建古代制陶技艺与台湾近代的制陶技艺一脉相传的直接佐证。

邓：是啊。在台湾，泉州师傅就很难找到人了，几乎都是福州这一条线的人。

黄：对啊。所以咱们这本书试图通过两岸传承人的口述，回顾和追溯那些被忽略甚至是被遗忘的事件，还原历史的真相。

邓：是啊。期待你的书尽快出版。

黄：谢谢两位老师今日拨冗出席访谈，感激不尽。咱们和添福老师一起合影存念吧。

清代台湾苗栗地区生产的"蚂蚁跑"

第八章　台湾莺歌陶瓷制作技艺

第一节　莺歌窑业的历史概述

台湾莺歌以"陶瓷之都"著称，有"台湾景德镇"之美誉。莺歌陶瓷技艺发源于福建的福州与泉州地区。早在清嘉庆九年（1804），来自泉州磁灶的吴鞍等人在莺歌尖山地区开窑制陶，成为尖山陶器之鼻祖。至嘉庆十一年（1806），因漳、泉人械斗，而迁居至大湖崁脚一带；直到咸丰三年（1853），又因当地漳、泉人械斗举家回迁尖山埔路。此时，磁灶人吴岸、吴栗二人同来尖山，加入莺歌制陶之行列。

历史上，莺歌地区因当地蕴藏大量适合塑陶的土壤，加上附近山林广阔，柴薪足供烧窑所需，于是陶业快速蓬勃发展。尖山埔路上的陶瓷古街是莺歌陶业最早的聚集地，早期窑厂林立，来自福建和台湾本土的匠人、瓷商在此云集，其产品曾一度远销东南亚等世界各地。今天在世界各地的博物馆，我们依旧能够看到莺歌地区著名的陶瓷品牌，如"尖山烧""尖山埔""益成记""和成""文生窑""茂源瓷器工厂""顺发陶器工厂""新兴陶瓷工厂"和"庆丰陶瓷工厂"等。

清代台湾莺歌鸭蛋窑模型（莺歌陶瓷博物馆藏）

清代台湾莺歌阶级窑模型（莺歌陶瓷博物馆藏）

第二节 莺歌陶瓷制作技艺传承人口述史

吴明仪："做砸是一场工法与心法的对话。"

【人物名片】

　　吴明仪，台湾莺歌文生窑第二十四代传人，台湾传统匠师协会会员，苗栗柴烧陶艺创作协会顾问，台湾工艺之家，台湾制茶技术士，陶瓷手拉坯技术士。先后在台湾举办"茶、陶相对论——吴明仪茶席展""曲水流觞""初心——吴明仪茶席展"等个人陶艺展览20余次，出版《茶、道、艺》《柴陶·自然落灰釉·柴烧陶》等著述12余部，并于台湾亚太创意技术学院等高校开设高级讲座，曾经两次被日本煎茶道——方圆流位阶检定考试聘为评审委员，其个人作品在海峡两岸及东南亚地区影响颇深。

莺歌文生窑吴明仪师傅工作室

　　以下访谈吴明仪简称吴，吴明仪太太赖秀桃简称吴太，笔者简称黄。

　　黄：吴老师，您认为莺歌陶瓷史发源自何处？

　　吴：我认为它发源于福建的磁灶窑，这些在莺歌的正史上都有记载。晋江吴氏早年搬迁台湾，后来在莺歌发现有适合的陶土，并使用铅釉进行焙烧。

　　黄：是选择田里的土吗？

　　吴：不是。莺歌没有田地，只有丘陵地，底下有许多的黏土。

　　黄：那是不是北投那边才有瓷土呢？

　　吴：对，那边有一些。

　　黄：咱们莺歌的陶瓷最高烧制温度是多少呢？

莺歌文生窑留存的梅溪吴氏族谱

吴：以前的话应该不会超过1000度，因为以前的那些龙罐看起来胎质和砖一样，陶土比较粗糙，所以烧制都需要上一次釉。如果不上釉，烧出来会漏水，这一层釉的主要功能也是防止漏水。

黄：我也有一些这样形制的罐子。

这些罐子如果底下没有上釉那么内部一定有上釉。

吴：不这么做的话会漏水。可是材料不同，磁灶那边有类似瓷土的材料，比较干净细致，而台湾没有。北投那边会有一些耐高温的材料，但是北投的这些材料当时烧制也有上一层釉。

黄：您祖上最早来莺歌是在什么时间呢？

吴：来莺歌不是最早，最早是来台中。

黄：您的曾祖父是叫什么名字呢？

吴：吴及。

黄：他有什么字号吗？

吴：这个不太清楚。来台中金福星陶瓷厂。

黄：这个最早是日本人办的吗？

吴：不是日本人。

黄：您曾祖父是哪一年来的呢？

吴：1905年。

黄：是日本殖民统治台湾时期吗？

吴：对。

黄：是举家都迁入台中沙鹿吗？

吴：没有，来台湾都是一个人。

黄：罗明在闽台缘博物馆还有一尊木雕。

吴：在台湾还有一个叫罗文的，他说他是罗明的哥哥。

吴太：传说。

黄：大陆只有罗明。

吴：在文献上也没有找到罗文这个人。一开始都以为是传说，但是后来发现确实有这么一个人，而且这个罗明和我们家族有很大的关系。大部分都是陈新上教授早期的资料，资料写的是我的曾祖父1905年来台湾，但是好像在这之前我祖父有来过台湾。

黄：来沙鹿主要是因为有金福星这么一个厂？

吴：按照我们所了解的，我的曾祖父一直都在那里做陶。

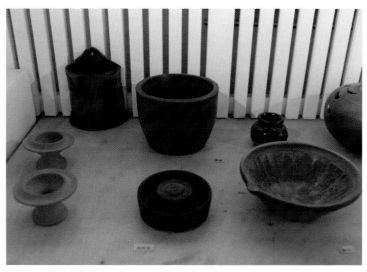

吴文生师傅早年的手拉坯作品

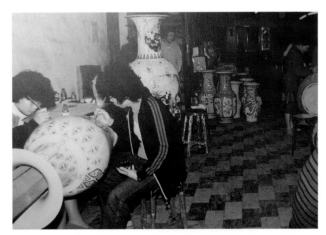
文生窑早年的仿古作坊

1980 年代文生窑的仿古青花五彩瓷器宣传广告

但是根据陈新上老师的田野调查，金福星商会本身就是砖瓦起家，后来他们想要做陶器，必须要找到我曾祖父吴及，他们才能做陶。

黄： 那这个厂的老板是日本人还是中国人？

吴： 也是福建过来的。

黄： 老板叫什么名字，是泉州人吗？

吴： 应该是泉州人，但具体叫什么名字我要翻阅一下资料。

黄： 您祖上用的什么窑进行焙烧？

吴： 是登窑，后来也有用目仔窑。登窑其实是福建人教给日本人的，早年濑户烧来福建学习当地的龙窑结构，传回濑户后进行一定的改良，并影响到有田烧以及几个非常大的家族，最后又回传到台湾。其实这是一种三角形的传播关系。不过景德镇的老龙窑好像没有日本的那么长。

黄： 也有长的，只是现在消失了。文献记载，一位 18 世纪初来华的法国传教士曾经看到景德镇的魏氏家族龙窑达 100 多米。

吴： 是烧制青花的吧？

黄： 是的。龙窑尾巴上的烟囱达到 15 米高，所以说，清代早期景德镇的龙窑是很大的。当年法国人以传教之名来景德镇偷学制瓷技艺，然后传回法国。这个在不少文献上都有提及。另外，我想请问一下，前些天我在莺歌采访陈元杉师傅时，他说他祖辈做大花瓶是先用盘泥筑，后用手拉坯。

吴： 是的。那就是"大硘手"。

黄： 对。就是这个"硘"字，在《新华字典》中念"qíng"，它在今天的释义几乎与陶瓷没有任何关系；但是我发现台湾地区却在频繁地使用，而且它就是指瓷，对吧？闽南语的发

文生窑仿古粉彩瓷插屏（吴明仪供图）

也有很多种方式，有正接和反接。早期都是正接，现在我们用的是反接。

黄：您说的正接是怎么接的呢？

吴：正接就是先拉一个底部，修好之后，上面部分正着拉口沿，什么都做好了，然后半干的时候接在一起。反接就是先拉一个反向的，然后倒扣接起来。正接只能接一次，而反接能不停地拉高。当时我爷爷他们做的是反接这

文生窑传人吴明仪夫妇（笔者摄）

音"hui"。

吴：是的。"硘"就是瓷，做硘就是做瓷的意思。

黄：特别有意思。因为我母亲在德化瓷厂上班，她跟我说的就是做硘或硘厂。另外，我在德化高阳看见过一幅民国窑业地图，图中有"硘"字的标注，这说明福建及台湾地区在民国之前都是使用"硘"字的，它等同于今天大陆使用的"瓷"字。

吴：是的，而且在东南亚地区，很多老华侨也还是说做"硘"。在台湾，"大硘手"就要用到所谓的接坯，所以传统手拉坯一次成形的体量都不会很大。而以前"大硘手"接坯

种技术。其实我平时也有做一些记录和研究，觉得这不仅对我们家族，同时对台湾的陶瓷史也是十分重要的，比如什么叫"大硘手""中硘手"和"小硘手"。

黄：这个很有意思，您能说一下吗？

吴：其实以前在学习制陶的时候，不可能一开始拉大型的器物，都是做一些小型的陶器，比如盐钵、糖罐等粗俗的生活器皿。在台湾，能作出成品的小器物了，这位匠人就叫"小硘手"；到了能做中型的器皿且有一定技术含量的，比如茶叶罐、茶壶等，就叫"中硘手"；最后能做大型器物，比如水缸和米缸等，我们称其为"大硘手"。

黄：太有意思了。我发现，福建磁灶窑的"大砌手"在做水缸时，还有堆贴一些龙纹或其他纹样之类。

吴：有的，我们莺歌也有。大多是拍打，少数用到堆贴。莺歌传统的水缸大多是用泥条压出一些线条来，然后装饰在水缸的表面，少用堆贴。

黄：我看到您有生产龙壶，类似的器型磁灶窑还有堆贴龙凤纹的图案。

吴明仪师傅展示传统手拉坯酱釉龙罐的制作工艺（笔者摄）

吴：早期是有龙的。因为龙雕刻、装饰要花很多的时间，成本很高，民间就不会去用，只用模子去印一下龙纹就好了。到后面台湾这边做的龙罐就通通没有堆贴的龙。日用就不讲究这些，但是还是称之为龙罐。

黄：那么，文生师傅是在台湾出生还是在晋江出生呢？

吴：在台湾出生。应该是在沙鹿出生。

黄：几岁到北边来啊？

吴：几岁我没有算，应该是民国三十二年（1943）。他是民国六年（1917）生的，应该26岁。

黄：那是什么契机让他从沙鹿来莺歌的？

吴：其实，沙鹿金福星厂一开始是很好的，但是当地都是挖田里的土来做，当田里的土用得差不多了，品质也越来越低了，所做的东西越来越粗糙的时候，工匠师傅就会选择离开。事实上，大甲东和台中那边的陶瓷黏土资源比较稀缺，反而是南投、北投和莺歌的瓷土矿比较丰富。台湾有产土的地方一般都会有窑厂。以前对这些日用器的需求量很大，我的曾祖父当年在台中教过不少的徒弟，后来金福星瓷厂结束后，这些师傅也都分散到各地去了。

黄：当年这些师傅的名字有记载吗？

吴：有几个有记载，有些可能名字也不清楚了。我们算比较晚做了，所以资料都不够齐全。

黄：有没有材料记载您曾祖父以前是找谁学艺的呢？

吴：我们是家传的。

黄：那这样您曾曾祖父也是做这个吗？

吴：我们算是传承的，应该说是一代传一代的，没有和其他外人学过，史料和传承是这样记载的。

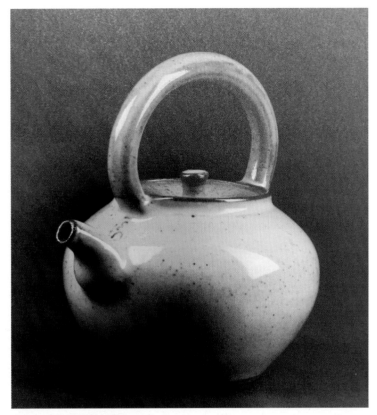

吴明仪作品　龙罐奉茶壶

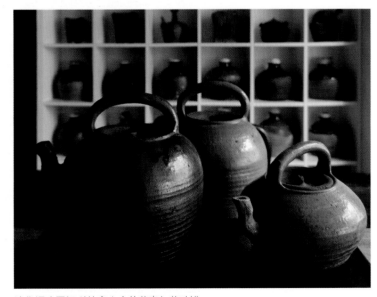

清代福建晋江磁灶窑生产的茶壶与茶叶罐

黄：因为在大陆来说，吴及肯定还有一个师傅，就是您曾祖父的师傅是不是就是磁灶当地的师傅。

吴：应该是啊。

黄：那有没有谱系记载呢？

吴：那这个就要看族谱了，现我们这边没有族谱。我父亲很早就有回去找这方面的史料，其实是没找到的。

黄：您父亲在家里排行老几？

吴：他是老大，长子，他最早学习。

黄：家里几个兄弟？

吴：八个。我父亲以前在学陶的时候有学到"大硘手"这个技术，而老二应该只做到"中硘手"而已。在那个时候的台湾能学到"大硘手"的人并不多。因生活必需品基本上以中小型器具居多。像那种大水缸都是请福州师傅用盘泥条的方法来做的，这就是为什么台湾的工厂都要请福州师傅的原因。那时候没有自来水，家家户户都要储水。手拉坯就算再有本事也只能做到装三四斗水。后来，我和堂亲到金福星厂去，找到现在第四代的传承人，都已经没有做陶了。他们家里有一个水缸，我看是手拉坯做的，并不是那么大，大概有15斗水这样。再大一些的水缸一定要用盘泥条的方法去做。

黄：所以福州的师傅来这边主要是做一些大水缸。

吴太：对，大水缸，而且用盘泥条的方法。

吴：所以手拉坯做超大水缸是没有办法做的。

黄：其实你们这个取名文生窑是十分正确的，在中国古代的传统文化里，长子不仅要继承手艺，还要继承名字。比如说您的曾祖父叫吴及，那之后就是叫做吴及一世、吴及二世，以此类推。像法国、日本也是如此。比如您的文

生窑到您这就是文生三世。只有长子才有这个权利来沿袭这个技艺。从封建社会开始的沿袭制，其实工艺的传承也是一种沿袭制。

吴：其实一开始在台湾，工艺之家的方向并不是这样的。在台湾传统工艺目前没有建立这种制度，台湾这里没有延续。

黄：相反大陆现在做族谱或家族生命史很用心，很系统。

吴：台湾这边市场的薄弱是因为没有合适的制度。商业就是各凭本事宣传，甚至会夸大。没有制度，这样是会出现断层的。

黄：大陆这几年做得不错，比如在福建磁灶，当地的高校、文化部门，都有专项的经费来扶助这些事业。

吴：台湾没有的。

黄：所以，咱们这套丛书意义重大，它涉及两岸民间工艺及其传承的历史与人文，是一部巨大的数据库。

吴：目前我的第二工作室在苗栗，我在苗栗就一直在推所谓的彩砖。我们的这个技术在以前来说是商业机密，传子

文生窑的主要制作工具（笔者摄）

不传女，怕人家学会。但现在我认为如果技术没有分享是不会进步的，我的理念是要传承，要把我的经验、做的研究、盖窑的方法都公布出去。我目前盖的窑形式不是传统的，但是也能达到所想要的效果，不需要那么麻烦盖传统的窑。

黄：您搭窑的这个技术是老窑师教给您的吗？

吴：以前台湾的老师傅都有自己的盖窑方式，我也有我的新的概念与新的方法。事实上，以前会砌房子的也都能盖窑，主要是怎么去盖，我认为关键是如何掌握与运用窑膛内部的流体力学，以及热力学等，其中的重点在于材料。盖出来的窑好烧，就成功了。当然窑内的热力学我们也考虑创新。只有这种方式公布出来，大家一起去做才能有商业效应。做砸是一场工法与心法的对话，是创作者与作品的对话，也是观者与作者的对话，如此身心交融，一个完整的艺术活动才能趋于完成。

黄：您讲得太好了，回头我要把您的观点和福建的同行分享一下。相信咱们两岸的传承人在未来会有更多的合作与交流，共同促进现代陶瓷艺术的发展。谢谢您和您的太太。

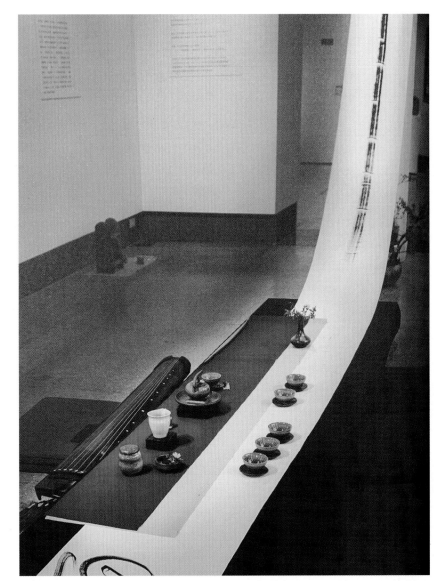

吴明仪作品 2017 年《东风再现——华梵新六艺展》

第九章　台湾南投陶瓷制作技艺

第一节 南投窑业的历史概述

南投地区是台湾早期窑业技艺的重要分支，其窑烧历史可上溯至清代嘉庆元年（1796）。在今天南投街的牛运堀附近，乃采用当地低洼河田的黏土开掘而烧成砖瓦。清道光元年（1821）则采用头、中、尾三节窑炉的烧成方式来制作日常用品，此后三十余年至咸丰年间（1851—1861），南投的窑业技术突飞猛进，迅速成为清代台湾地区制瓷的重要基地。

日本侵略和殖民统治台湾之后，由于南投地区具有悠久的制瓷历史和传统，日方随即在该地区开展窑业并委任当时的办务署长矢武野平策划建窑。1898年，时任南投厅长的日本人小柳重远继承了前任的方针与计划，向"总督府"申请补助资金，一方面从日本招聘一批窑业技术人员，另一方面，则设立了陶工训练所，改良了一些传统的制瓷与窑烧技艺，使得产品的质量得到了较大的提升。然而，好景不长，补助金后来被终止了，于是窑业渐渐衰弱。直至1927年，补助金又恢复，从业者购买了大量的石油发动机、机械辘轳、捏陶器等现代化制瓷设备，窑业焕然一新，成为台湾制瓷的龙头。

可以说，台湾南投陶瓷是由福建、广东一带汉人移民带来的制瓷文化，其低温的"交趾陶"与距今有200年历史的"南投陶"均是该地区的特色与代表，其现代窑业与制瓷技术深受日本陶瓷业的影响。

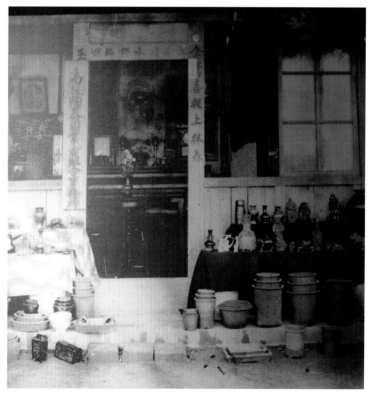

民国南投陶瓷同业事务所

第二节　南投陶瓷制作技艺传承人口述史

陈坤城、陈元杉："希望能扮演好传统制陶功夫的传承角色。"

【人物名片】

陈坤城，台湾南投水里窑制陶技艺传承人，在台湾陶瓷界人称"阿泉师"。阿泉师出生于台湾南投，从小在窑里长大，与泥巴结下了不解之缘。16岁便开始拜师

阿泉师1970年代在南投水里泰窑工作照

学艺。天资聪颖，天赋过人，在南投水里、鱼池一代颇有名气。33岁时，因南投水里窑业的没落至台北谋生，先在汉唐陶瓷公司模古，后又至蔡晓芳陶瓷厂从业。1984年，辗转至林正男的"林窑"工作，此后开始踏进莺歌的窑业。阿泉师手艺过人，能一次拉制大型瓷器，现今莺歌陶瓷博物馆的拉坯技法就是由他所示范。阿泉师之子陈元杉承其衣钵，也是拉坯高手。

陈元杉，自小师承其父，耳濡目染，才气过人，现为莺歌晟达陶瓷工艺社负责人，新北市陶瓷釉药研究协会理事。曾就读台湾艺术大学工艺设计系硕士研究生班，钻研艺术陶瓷、陶瓷釉药与创意餐具设计与制作。其个人作品先后两次入选全台美术作品展和台湾历史博物馆双年展，并被评选为金莺奖佳作。

1980年代陈元杉在入窑前的长颈瓶前留影

以下访谈中，陈坤城简称（陈父），陈元杉简称陈，笔者简称黄。

黄： 元杉师傅您好，请问您的父亲实名叫什么呢？

陈： 陈坤城。

黄： 听说您一家原来都住在南投？

陈： 对的，原来是在南投。

黄：小时候您是在南投长大的？

陈：我出生在南投。我们家世代在南投做瓷器，我父亲早年是在加工厂办半成品的，我们只负责做形，都是手拉坯的。我父亲在工厂里是资历比较老的师傅了。我小学二年级时我们家来台北，即 1978 年。那时，台北还有一些地方做这种瓷，我父亲就去那些工厂当师傅。大概在 25 年前，我退伍之后也开始做瓷器。

黄：是在北投区吗？

陈：对。在北投待了三个地方，但蔡晓芳的厂待得比较久。这一段历史，我父亲应该比较清楚，因为从小我就跟着他一直跑。

黄：从小耳濡目染才使您走上了这条手艺道路的吗？

陈：对，很多人也是这么说我的。我小时候很少出去玩，家里从事这一行业的，经常需要人手帮忙，我在家经常要帮父亲做事，比如扛大花瓶，我弟弟就不经常帮忙搬运。我长得比较矮，而我弟弟比较高，比我高出一个头，可能是因为小时候我经常搬运，导致人比较矮一些。当然这算一个笑话。

黄：您现在的烧制方式是用电窑还是煤气？

陈：烧煤气多一些。现在这个地方是我们展示的地方，一些烧得比较出彩的我们都会放在这里展示。

黄：陈老师，您祖上是哪里的？

陈：我们祖辈是福建的，但具体是哪里需要去翻下族谱。

黄：陈老师傅，您是几岁开始学陶艺的呢？

陈父：16 岁就开始学了。

黄：您的师傅是谁呢？

陈父：是原来工厂里一个姓简的师傅，叫简石头。闽南话也称为"石儿师"。

黄：以前学艺的厂叫什么？

陈父：南投水里永发瓷厂。

黄：您父亲是不是也有做陶瓷呢？

陈父：我父亲不是。

黄：陈老师傅，在您小的时候南投是不是有个东洋陶瓷工厂？

陈父：我不太清楚。

陈父：以前就是有叫什么永发。

陈坤成先生早年烧制的巨型五彩花瓶

阿泉师的手拉坯修胎工具（笔者摄）

阿泉师的手拉坯修胎工具（笔者摄）

黄：永发不是日本人做的吧？

陈：台湾人。

黄：当时主要的产品是什么类的呢？

陈父：做水缸、瓮一类的。

黄：那它与磁灶窑有没有什么联系呢？

陈父：它以前是做那个盐罐和菜罐。

黄：以前生产所使用的陶土是不是就是南投本地的土？

陈父：是南投地区田地里底层的土，闽南话叫"田土"。

黄：我上次在磁灶窑采访的时候，他们当地人说土取出来都要放在露天晒一晒，陈老师，南投这边的土取出来也需要这么做吗？

陈：从农历十月一直到过年，我们都会去取土，土拿回来就是堆成一堆放在那里。

黄：陈老师傅，您当年有没有学土的配置呢？还是说直接进入到拉坯的阶段。

陈父：我当时去就是跟老师傅学习，用辘轳来加工，都是用脚。

黄：这个过程和磁灶窑的生产体系十分相似。

陈父：对。以前都是师傅在做，然后我们用脚帮他们踢。土当时只要沉淀发酵，不要配。

黄：以前你们厂有多少工人？

陈父：永发厂20多个人。

黄：才二十几个人？

陈父：我们那里有7间。

黄：南投水里当时有7间制瓷工厂是吗？

陈父：是的。

黄：陈老师傅，您16岁开始学艺？

陈：是的，我父亲属猪，生于民国三十六年（1947年），十六岁开始学艺。

黄：1947年南投是否有来许多福州的师傅？

陈父：有啊。福州的师傅一开始在南投，后来也来水里，还来不少。

黄：您的师傅这个"简石头"是不是福州的？

陈父：是福州人，他是我第二个师傅。

黄：第一个师傅是不是福州人？

陈父：不是。他说他是南投人，叫邹水寿，主要做水缸。后来水里有土，师傅就从南投搬到了水里。师傅都是跟土矿走的。

黄：陈老师，您刚才谈到的蛇窑，在福建叫蛇目窑，它的内部分为几节呢？

陈：他们说好像竹筒的外形，中间没有隔起来。

黄：这个真的是叫蛇窑，蛇目窑是中间有隔起来的。

陈：我们那里是烧砖的。

黄：有带阶级式吗？一个台阶一个台阶。

陈：没有，是直接斜的。烧东西是一个套一个，大缸套小缸直接斜上去排布。

黄：两个缸之间是口对口吗？如果口对口，那口部釉就没有了。

陈：我们会用草木灰涂抹，再用土条隔离，这样口对口就不会粘在一起。

黄：原来是这样，所以很多缸口部才会有类似火石红的感觉。

陈：对，就是这样。

黄：您小时候是从小水瓮开始做吗？

陈父：我们一开始都是帮师傅用脚踢辘轳机。中午啦，晚上啦，师傅都会去喝酒，然后我们就会去学习。

黄：就是从学徒到帮手，最后自己慢慢开始独立制作。

陈父：对的。学到会的时候，老板就会跟师傅说，那个小鬼弄一个辘轳给他自己做。

黄：陈老师傅，您最早做的器型是什么呢？

陈父：应该是说，以前最早做的是那种猪油瓮，然后是做那种小瓮。

黄：猪油瓮。

陈父：对对对。

陈：爸，我记得你以前跟我说过，你们有分小车、中车和大车，对吧？

陈父：有的啦。我们以前做辘轳是分等级的，小车是自己一个人做，中车是两个人做，大车就要有三至四个人做了，大车主要做水缸。

陈元杉先生的工作室一角

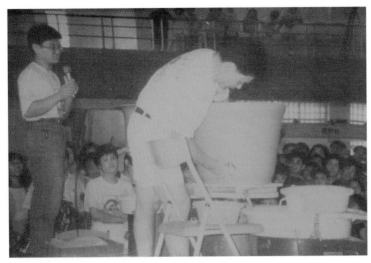

1990 年代阿泉师在莺歌现场演示手拉坯制作工艺

1990 年代阿泉师在莺歌现场演示手拉坯制作工艺

黄：以前师傅在教您制作技艺的时候，有没有传授什么口诀给您呢？

陈父：以前师傅是没有教这些的，是要靠自己去摸索的。

黄：您当时有做过茶叶罐吗？那种陶的茶叶罐。

陈父：没有做过。茶叶罐是到莺歌这里才有的。

陈：我们以前有做那种酱菜缸，还有做一种菜橱柜的垫脚，是防止蚂蚁的。因为我们是小车，所以都是做一些小东西。

黄：像防止蚂蚁这个它是不是会倒着做呢？

陈父：那不是。它就是手拉坯做起来的。

黄：那就是说一块土，我把它拉成型之后，中间这部分怎么处理呢？

陈：在拉坯的时候把土留出来，直接手按压下去就可以了，不需要倒着做。我们分成两片，做双层的，泥团土旁边压下去中间还有土，再开一个洞拉一下就行了，最后修坯的时候底下再挖洞。

黄：这种产品非常实用啊。

陈父：是啊，家家户户都要用，非常畅销。

黄：我在磁灶采访的时候，当地的师傅称瓷子的胎土为砖胎，您知道为什么吗？

陈父：这个我也不太清楚。有可能是因为它的土比较像烧砖的土，取的应该是山脚下的土。

黄：所以你们主要取的是田里的土，而磁灶有可能取的是山里的黄土。

陈父：是啊。因为我们做缸的土都是要有黏性的。

黄：田底下的有黏性的土。

陈父：对，那种才可以。现在做砖他们都不要黏性的土了。在南投的鱼池有那个土，南投的鱼池乡。刚才你问我们的土是哪里来的，是从南投那边运到水里的。

黄：水里是不是更靠山？

陈：对，更靠山，然后再进去就是鱼池。

黄：其实是清代的闽南工匠先到南投，后到水里，最后

1990 年代阿泉师在莺歌现场演示手拉坯制作工艺

1990 年代阿泉师在莺歌现场演示手拉坯制作工艺

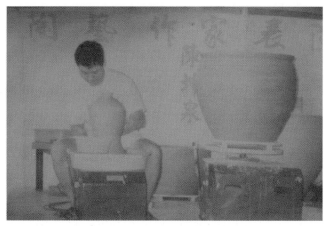

1990 年代阿泉师在莺歌现场演示手拉坯制作工艺

又到了鱼池，是吧？

陈父：是的。鱼池其实是隔壁乡。

黄：以前的一些窑址、窑厂，还有保留下来的痕迹吗？

陈父：不知道，可能还有一些。

陈：就只有比较有名的那个水里蛇窑了。

黄：那永发现在还有在做吗？

陈父：永发已经没有做了，但是老窑还在。

黄：陈老师，您有没有一些以前的老照片呢？比如年轻时候的一些照片。

陈：以前都没有留，有的照片都不知道去哪里了。

黄：我在采访磁灶窑的过程中，当地的师傅告诉我说，口沿部分的拉坯是很难的，因为口部有翻下来。陈老师傅，那在台湾这边你们是怎么做的呢？

陈父：是的，那是很考验技术的。首先要用手把口抓起来，然后再把口沿翻出来。口沿是空心的，烧的时候才不会爆炸。

黄：您当时是一直留在永发做的吗？在永发待了几年呢？

陈父：永发后就去当兵了。

黄：22 岁当兵回来之后去了哪个厂呢？

陈父：回来之后就去永发隔壁的水里蛇窑，水里以前有七窑。

黄：陈老师傅，您是否还记得以前永发老板叫什么名字呢？

陈父：叫林水君。

黄：那水里蛇窑的老板呢？

陈父：好像是叫吴文永。

笔者在莺歌晟达陶瓷工艺社采访陈坤城、陈元杉父子（郭希彦摄）

黄：他是属于水里蛇窑七窑之一吗？

陈：对。

黄：当时这个窑的产量怎么样呢？

陈父：当时是四天烧一窑。

黄：那一窑能装多少件呢？

陈父：差不多七吨的卡车，要一车半。

黄：有没有上万件器物呢？

陈父：有啊，包有啊。

陈：因为以前水缸是小个套在大个里面，大大小小能装非常多。以前很有意思，开窑的时候当地人叫"抢窑"，因

为窑里面的缸很烫，大人怕小孩烫伤，他们搬运的时候都很快，所以叫"抢"。

黄：那一个月可以烧十万多件？

陈父：那要算卡车量，具体不太好算。

黄：为什么是用卡车拉呢，是因为产品要拿到远的地方去销售吗？

陈父：这个数量具体我们是不太清楚的，我们只清楚烧出来的产品能装一卡车半。以前我们用什么牛车之类，要拖到水里那边的火车站。

黄：主要销往台湾各地，有没有销往东南亚地区呢？

陈父：没有。

黄：就是说当年台湾这一些民用日用的陶瓷基本上是水里这一边做的吗？

陈父：差不多。我记得以前还有到宜兰去卖。

黄：您负责做还要负责销售？

陈父：没有。我们做完之后，有商贩来批货，听说卖到宜兰。

黄：我想问下，当年这些器物烧造时的温度有多少呢？

陈父：差不多1100度。

黄：一窑差不多烧几天呢？

陈父：一天左右。

黄：那装窑就要耗费一天的时间了？

陈父：差不多装窑也要一天。

黄：烧窑主要用什么柴火呢？

陈父：以前主要使用块木。因为我们南投山上有产木材。

黄：陈老师傅，您当时除了做陶瓮、罐这一类器物外，还有负责装窑吗？

陈父：没有装窑，但是装窑后，我们晚上要去顾窑。刚开始烧窑要慢慢烘。

黄：蛇窑的添木柴的口，是从两侧添还是从顶部添呢？

陈：从窑头点火，一目一目的窑，火会往上走。师傅会在最后放入竹子，竹子烧的时候会爆掉，当听到"啪"的爆炸声就知道温度到了，之后就会从两边慢慢地投入柴火。两边是有投柴口的。

黄：你们有没有使用火罩呢？不然怎么知道窑内的温度呢？

陈父：我们用竹子放进去，如果有"啪"的一声，就说明温度达到了，就可以把它封起来，再到下一目。

黄：火舌那么猛烈，怎么看到底下有没有熟呢？

陈：看火罩烧得怎么样，也就是用竹子听声音，还有就是看火焰的颜色。印象最深的就是在上釉，他们上的是那种铅釉，会有一个大的窟窿，我们的水缸就倒扣在上面淋那个铅釉。

黄：那种铅釉其实也是草木灰吗？

陈：我们也不太清楚，可能是草木灰。

黄：所以水里这个蛇窑，添柴火的方式都是从两边添加，没有从顶部添加，对吗？

陈：对的。

黄：这样一窑总共烧几天啊？一天能完成吗？

陈父：要两天。

黄：然后间隔四天再烧一窑？

陈父：嗯。四天一窑。

黄：烧窑时有没有用到匣钵呢？应该有吧？

陈父：那个水缸不需要用到匣钵的，盖起来就好了。

台湾莺歌市授予陈坤成先生的父教楷模荣誉称号

盘出来，然后再使用手拉坯、修坯。总的来说南投是先盘泥再拉坯修坯，而苗栗是只有盘泥，莺歌是接起来拉坯。那就是莺歌反而和大陆的手法很像。

陈：嗯。

黄：我看这里有一个叫什么大甲东的，是什么地方？

陈父：大甲东就是苗栗这一块。

黄：有一个师傅叫做陈金城？

陈父：有这个人。

黄：现在还在世吗？

陈父：现在好像不在了。

黄：陈老师傅，您在水里待到多少岁呢？

陈：33岁。

黄：那之后是直接来到了台北吗？

陈：对。

黄：为什么会来到台北呢？

陈父：因为当时弄土的老板不让我们弄，而他又是我们老板的老丈人，我们又不好讲，所以这才跑来台北。

黄：您为什么没有换到苗栗其他地方去呢？为什么要选择台北呢？

陈父：其实开始时我是想来台北做生意的。结果在台北碰到一个老朋友，做仿古生意的，他问我："你来台北做什么？"我说没有啊，就是找点生意做。他说他在中正路上开了一间店叫汉唐陶艺，问我有没有兴趣到他那做。

陈：后来我父亲就去他那里示范了一下，他朋友非常满意，就把他留下来了。

黄：所以那些水缸的外部才会有一些像我们今天柴烧的样子。

陈：对。

黄：关于水里窑我还有个问题，在制作技艺中有没有使用堆贴的工艺呢？类似于堆龙，或其他动物之类，还是说就是缸啊瓮啊之类的。

陈父：没有。以前只有一条一条这种纹饰。

黄：这种纹饰你们是怎么做出来的呢？

陈：有个专门的工具。

黄：以前陈老师傅在做的时候应该都是手拉坯的，有没有使用那种盘泥法来制作呢？

陈：水里这边的手法是先把泥巴盘完之后，才使用手拉坯。而莺歌这边是直接手拉坯的，所以他们东西做不大。南投的师傅上来都是做很大的缸。

黄：就是说要做这种很大的缸，就要先盘泥条把它大致

黄：您原来在南投水里窑做工的时候，工钱是怎么算的呢？

陈父：以前是按件计费的。

黄：一件是多少钱呢？

陈父：看大小。

黄：比如说瓮呢。

陈父：那也要看大瓮和小瓮。

黄：老板怎么和您结算呢？

陈父：3000多块台币。

黄：那在那个年代应该算收入很不错了。

陈：他以前是骑进口车。

黄：您来汉唐之后工资更高吧？

陈父：到后面一个月都一万多块，一万五了。

黄：那汉唐公司的这个产品就不仅仅是在台湾销售了吧？

陈父：对。它是外销的。

黄：销往什么地方呢？

陈父：我不知道。

黄：汉唐公司是做仿古的？有做青花瓷吗？

陈父：不做仿古，是做青花，灌浆的手拉坯的。

黄：您在那里主要是做手拉坯吗？主要做什么器型呢？

陈父：对，我主要做手拉坯。

黄：是瓶子、罐一类吗？

陈父：对。

黄：是您拉完之后别人去上彩吗？

陈父：对。

黄：当时主要是仿青花？

陈父：对。

黄：那应该是往大陆销售了不少。

陈：这个我就不是很清楚了，那个时候应该不是销往大陆的。

黄：那是销往东南亚还是日本？

陈父：不清楚。

黄：以前的老板是管吃不管住吗？

陈：都会管的。我记得以前吃饭都是大师傅先吃，最后才是我们小孩子吃。

黄：我有个问题，以前是按件计费，那老板是怎么辨别这个东西是您做的呢？有没有打上您的工号呢？

陈父：没有。以前是四个师傅，我是大师傅，做十厘米，其他的有的做九厘米，有的做八厘米，有的做七厘米，这样子来区分的，看尺寸就知道是谁做的。

黄：那是按照器型大小来算工钱的。

陈父：不是。是总体按照百分比来算的。

黄：那是老板先给您钱，然后您再分给徒弟吗？

陈父：不是。

黄：那这样不是老板不知道您做了多少件吗？

陈父：他是按照一窑的总数来算的。

黄：你们以前是什么时间拿钱呢？比如月初或者月末。

陈父：以前是不固定的，是要用钱的时候才去找老板结算。这样，很多师傅说不行，后就每月初一或初五发工钱。

黄：那过年呢？

陈父：过年的时候老板会多加1000块台币红包给你。

黄：以前您在水里烧窑的时候有没有遇到烧窑失败、塌窑的经历。

陈父：很少，基本没见过。

黄：以前有没有出过什么事故？

陈父：有，一点点。

黄：有没有出过人命呢？

陈父：这个倒是没有的。

黄：以前在福建采访的时候，老的师傅介绍说磁灶窑有的时候烧失败了会炸窑，会炸死人。

陈父：那不会。

黄：您后来带的徒弟是谁呢？除了令公子之外还有谁吗？

陈父：没有，但是现在还有去学校教。以前很多人不愿意学这个，都说这个土很脏。

黄：您离开汉唐公司后又去了哪里呢？

陈父：我一开始来台北是想做生意的。

黄：那在汉唐待了多久呢？

陈父：三年吧，后来去台湾中华陶瓷厂。

黄：在台湾中华陶瓷厂做了多久呢？

陈父：几天，那边人很多，都不需要人。

黄：台湾中华陶瓷厂是公有的吗？

陈父：私营的。

黄：那从台湾中华陶瓷厂出来后又去了这个晓芳窑？蔡晓芳他们主要是生产什么产品啊？

陈父：青花，斗彩的多一些。

黄：其实那就是仿古的多一些？

陈父：对。

黄：他们的釉料是哪里买的呢？日本？

陈：这个我不是很清楚，应该是他们自己配的。

陈父：蔡晓芳以前是教书的啦。

黄：蔡晓芳是不是在台艺大？还是台师大？

陈：我不知道他有没有教过。台师大应该是林宝佳、吴

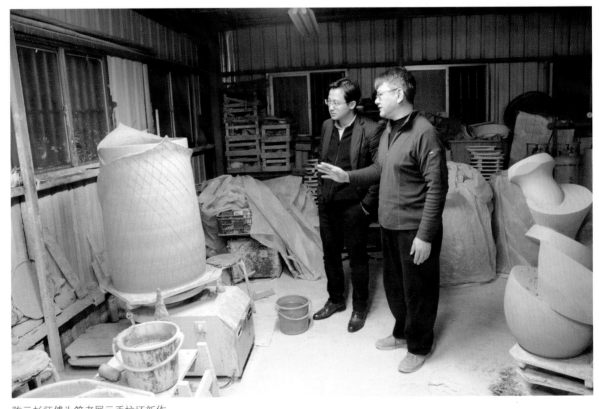

陈元杉师傅为笔者展示手拉坯新作

让荣，还有一个我老师吴毓棠。

黄：林宝佳祖上也是福州这一支的吗？

陈：这个我不是很清楚。林宝佳现在有传给他的女婿。

黄：陈老师，后来您是什么时候创办了自己这个晟达瓷厂？

陈：1996年。

陈父：刚来莺歌也就是先给人拉坯。

陈：从蔡晓芳出来一直到1996年，我们一直是拉坯，然后卖给别人，还有就是去别的工厂当师傅。

黄：我看你们的产品好像都是以颜色釉为主。

陈：都是以传统的造型来拉坯的。

黄：我看你们现在的产品多以颜色釉为主，比如钧釉。

陈：我老师和我说这个其实就是色彩釉，因为钧釉是有固定的模式。我自己是有两三种的钧釉叠在一起，老师嘱咐我说"以后对外就说这个是颜色釉"。我比较会做大件的，小件的都是我老婆和女儿在做，我老婆叫洪美莲，我女儿是台湾艺术大学工艺设计系的，叫陈庭怡。

黄：你们这是真正的传承世家。

陈：我儿子不太想做这个，而我女儿说想做这个。后来我考上了台湾艺术大学工艺设计系的研究部，我女儿受我启发也去考，所以现在父女都在学习，哈哈。她在大学部，我在研究部，师从吕琪昌老师。

黄：很不容易，不简单。

陈：我现在也兼职在莺歌高职任教。莺歌高职很特殊，可以聘请像我们这些艺师去给学生上课，台湾也就只有莺歌高职这一家了。

黄：台湾近年来现代陶艺的市场如何？

陈：还不错啦，主要销往大陆市场。

黄：您做得很好，很有特色。

参考文献

1. 许雪姬. 台湾口述历史的理论实务与案例. 台湾口述历史学会, 2014.

2. 方樑生. 台湾之砸看款. 秋慧文库, 2009.

3. 邓淑惠. 苗栗老陶师的故事. 苗栗县文化局, 2006.

4. 邓淑惠, 卢泰康. 台湾的蛇窑. 苗栗县政府国际文化观光局, 2009.

5. 陈新上. 台湾百年陶瓷北投烧: 台湾现代陶瓷的故事. 博扬文化事业有限公司, 2011.

6. (明) 宋应星. 天工开物·陶埏. 钟广言, 注. 广东人民出版社, 1976.

7. (清) 张九钺. 南窑笔记. 广西师范大学出版社, 2012.

8. (清) 唐英. 陶冶图记. 孙祜, 周鲲, 丁观鹏, 作画. 哈佛燕京大学图书馆藏.

9. (清) 朱琰. 陶说. 傅振伦, 注释. 中国轻工业出版社, 1984 年.

10. 浮梁县志·陶政. 清, 乾隆七年. 江西省图书馆藏。

11. (清) 蓝浦, 编著. 景德镇陶录. 郑廷桂, 补编. 刻本. 异经堂, 1815 年 (清嘉庆二十年). 国家图书馆藏.

12. (清) 龚鉽. 景德镇陶歌. 刻本. 1823 (清道光三年). 国家图书馆藏.

13. (清) 吴骞. 阳羡名陶录. 拜经堂丛书本, 1786 (清乾隆五十一年). 上海图书馆藏.

14. (清) 寂园叟. 陶雅. 山东画报出版社, 2010.

15. (清) 许之衡. 饮流斋说瓷. 山东画报出版社, 2010.

16. 刘子芬. 竹园陶说. 南京向经堂书店, 1925. 国家图书馆藏.

17. 郭葆昌, 辑. 清高宗御制咏瓷诗录. 石印本, 1929. 国家图书馆藏.

18. 叶麟趾. 古今中外陶瓷汇编. 北平文奎堂书庄印行, 1934. 国家图书馆藏.

19. 杨啸谷. 古月轩瓷考. 雅韵斋本, 1933. 上海图书馆藏.

20. 郭葆昌. 瓷器概说. 石印本, 1934. 福建省图书馆藏.

21. 江思清. 景德镇瓷业史. 上海中华书局, 1936. 上海图书馆藏.

22. 黎浩亭. 景德镇陶瓷概况. 重庆正中书局, 1943. 国家图书馆藏.

23. 熊寥, 熊微, 编注. 中国陶瓷古籍集成. 上海文化出版社, 2006.

24. 吴仁敬, 辛安潮, 合著. 中国陶瓷史. 商务印书馆, 1954.

25. 陈万里. 瓷器与浙江. 中华书局印行, 1946.

26. 陈万里. 越器图录. 中华书局印行, 1937.

27. 傅振伦. 中国的伟大发明——瓷器. 三联书店, 1955.

28. 童书业, 史学通, 合著. 中国瓷器史论丛. 上海人民出版社, 1958.

29. 叶喆民 . 中国陶瓷史 . 三联书店，2006.

30. 童书业 . 童书业瓷器史论集 . 童教英，整理 . 中国书局，2008.

31. 童炜钢 . 西方人眼中的东方绘画艺术 . 上海教育出版社，2004.

32. 陈建中，陈丽华，陈丽芳 . 中国德化瓷史 . 上海交通大学出版社，2011.

33. 王才勇 . 中西语境中的文化述微 . 上海人民出版社，2004.

34. 程金城 . 中国陶瓷艺术论 . 山西教育出版社，2001.

35. 胡雁溪，曹俭，编著 . 它们曾经征服了世界——中国清代外销瓷集锦 . 中国大百科全书出版社，2010.

36.［日］关卫 . 西方美术东渐史 . 熊得山，译 . 上海书店出版社，2002.

37. 刘晓路 . 日本美术史纲 . 上海古籍出版社，2001.

38. 刘幼铮 . 中国德化白瓷研究 . 科学出版社，2007.

39. 景德镇陶瓷馆，编 . 景德镇古陶瓷纹样 . 人民美术出版社，1983.

40. 刘道广 . 中国古代艺术思想史 . 上海人民出版社，1998.

41.［英］马林诺夫斯基 . 文化论 . 费孝通，译 . 华夏出版社，2002.

42.［美］希尔斯 . 论传统 . 傅铿，吕乐，译 . 上海人民出版社，1991.

43.［德］卡西尔 . 人论 . 甘阳，译 . 上海译文出版社，1985.

44. 潜明兹 . 中国神话学 . 上海人民出版社，2008 年 5 月 .

45. 季羡林，总编 . 中外美术交流丛书——中西美术交流史 . 王镛，主编 . 湖南教育出版社，1998.

46.《泉州古港史》编写委员会，编 . 泉州古港史 . 人民交通出版社，1994.

47. 吴幼雄 . 泉州宗教文化 . 福建人民出版社，1998.

48. 阎宗临 . 欧洲文化史论 . 广西师范大学出版社，2007.

49. 徐复观 . 中国艺术的精神 . 广西师范大学出版社，2007.

后　　记

　　本书的撰写前后历经近三年时间，其间笔者曾经数次深入到福建省的各市县、乡镇进行田野调查，对各级各类文化遗产项目和传承人进行信息采集、现场采访、建立档案等。此外，笔者先后两次赴台湾进行实地考察，对苗栗、新竹、莺歌、北投、南投、台南、彰化、台中、台北等县市的陶瓷工艺美术传承人进行面对面的访谈，并进入博物馆、图书馆查阅资料，得到了当地诸多学者和同仁的热情帮助。在此，我想对福建与台湾地区所有的陶瓷工艺美术传承人及其家属表示衷心的感谢。

　　这里我还要郑重地感谢福建师范大学美术学院院长李豫闽教授，台湾艺术大学工艺设计系吕琪昌教授、黄慧茹先生，福建教育出版社原社长黄旭先生、策划编辑林彦、责任编辑朱蕴茝及丛书主责编王彬，福建省艺术馆数字化部主任方一珊先生，德化陶瓷博物馆馆长郑炯鑫研究员，漳州华安县博物馆馆长林艺谋研究员，泉州古代外销瓷博物馆馆长吴金鹏研究员，德化古陶瓷研究会许回成先生、叶志向先生、王金

雷先生，晋江市磁灶镇岭畔村主任吴吉祥先生以及台湾陈振声先生，再次感谢他们对本书撰写所予以的诸多帮助。

　　最后，谨以此文献给我的家人，他们在背后的默默支持是我前进的动力；为了论文和研究，我没有花太多的时间孝敬和陪伴他们，心中甚感愧疚。在此，祝愿他们身体健康，心情愉快！

　　与此同时，我们期待"海峡两岸民间工艺口述史丛书"的出版能够在闽台社会文化的传播与交融中找寻两岸的文化渊源，又从两岸传承人的口述历史中去追溯珍贵的史料，挖掘闽台两地大量的有形文化与活态文化的遗存，这都是中华传统文化深深扎根于这片热土的真实印证。从某种意义上说，两岸传承人的口述历史，其所折射出的乃是福建与台湾地区最为真切的、鲜活的、生动的文化心理，通过对民族民间传统艺术进行研究、保护与传承，将有助于提高闽台两地人民的民族文化认同感，促进祖国的和平统一。